JN260580

ジル・クレマン

動いている庭

谷の庭から惑星という庭へ

山内朋樹訳

みすず書房

LE JARDIN EN MOUVEMENT

by

Gilles Clément

First published by Sens & Tonka, 2007/2008
Copyright © Sens & Tonka, éditeurs, 2007/2008
Japanese translation rights arranged with
Sens & Tonka, éditeurs

動いている庭の植物

アリウム・ギガンテウム
(*Allium giganteum*)

アリウム・クリストフィー
(*Allium christophii*)
ユーフォルビア・ニキキアナ
(*Euphorbia niciciana*)

アエスクルス・パルウィフロラ
(*Aesculus parviflora*)
ポリスティクム・セティフェルム
(*Polystichum setiferum*)

アリウム・スファエロケファロン
(*Allium sphaerocephalon*)
ウシノケグサ'グラウカ'
(*Festuca ovina glauca*)

アリウム・ギガンテウム
(*Allium giganteum*)
リーキ
(*Allium porrum*)

エレムルスの交雑種
(*Eremurus* ×)
リリウム'パイレート'
(*Lilium* 'Pirate')

クレマティス'ハグリー・ハイブリッド'（*Clematis* 'Hagley'）
ロサ・キネンシス'ムタビリス'（*Rosa chinensis* 'Mutabilis'）

トゥリパ・リニフォリア（*Tulipa linifolia*）

オトメギキョウ（*Campanula muralis*）

メコノプシス・カンブリカ
(*Meconopsis cambrica*)

ネクタロスコルドゥム・シクルム
(*Nectaroscordum siculum*)

ロサ・オメイエンシス・プテラカンタ
(*Rosa omeiensis pteracantha*)

オオデマリ'マリージー'
(*Viburnum plicatum* 'Mariesii')

ロサ・モエシー'ゲラニウム'
(*Rosa moyesii* 'Geranium')

トゥリパ・タルダ
(*Tulipa tarda*)

タラノキ
(*Aralia elata*)

パエオニア・ムロコセヴィッチー
(*Paeonia mlokosewitchii*)

エレムルス・ロブストゥス
(*Eremurus robustus*)

イトススキ
(*Miscanthus sinensis* 'Gracilimus')
セイヨウシデ
(*Carpinus betulus*)
ホンアマリリス
(*Amaryllis belladonna*)

ヤマボウシ'キネンシス'
(*Cornus kousa* 'Chinensis')

ハウチワカエデ'オーレウム'
(*Acer japonicum* 'Aureum')
秋の様子

メコノプシス・ベトニキフォリア
(*Meconopsis betonicifolia*)

フリティラリア・アクモペタラ
(*Fritillaria acmopetala*)

イロハモミジ'リネアリローバム'
(*Acer palmatum linearilobum*)
アザレア'ベートーヴェン'
(*Azalea hybride* 'Beethoven')

在来の植物相。セリ科植物とユリズイセン

在来の植物相
モウズイカ、ユーフォルビア、ケシ、ムスカリ

在来の植物相。ケシ、ヤグルマギク、ユーフォルビア

在来の植物相のアザミ、ミヤコグサ、ユーフォルビアに、西ヨーロッパやカフカースといった遠方の植物相がよく馴染んでいる

在来の植物相

在来の植物相のヤナギラン。ロタールの嵐[1]（1999-2000年）のあとで

[1] 1999年末に発生した強烈な嵐。その中心部はイギリス海峡からフランス北部を抜け、ドイツ全土をも横断した。ヤナギランは山火事跡地や伐採跡地など、撹乱された開けた環境で一斉に開花する。

目次

- 序 … 5
- I 秩序 … 11
- II エントロピーとノスタルジー … 14
- III 奪還 … 17
- IV 荒れ地 … 22
- V 極相 … 25
- VI 動いている庭 … 30
- VII 実験 … 33
- VIII ずれ … 42
- IX 放浪 … 46

[カラー図版]
13–16 / 17–19 / 20–23 / 24–28 / 29–30 / 31–34 / 35–36 / 1–12 / 37–47 / 48–51 / 52–63

X　アンドレ・シトロエン公園の七つの庭 … 61
　アンドレ・シトロエン公園の七つの庭の植物 … 64-77

XI　連なりの庭の植物リスト … 79
　動いている庭にまいた種子のリスト … 82
　　　　　　　　　　　　　　　　　　78-85

XII　新たな動いている庭 … 95
　1 ローザンヌのフィセル
　2 レイヨルの園
　3 リヨン
　4 シャンブレ
　5 ブルジュのレゼネ採石場
　　　　　　　　　　　　　　　86-92

XIII　動いている庭と共通点をもつ庭 … 111
　1 ロシュ゠ジャギュ
　2 トレデュデ
　3 モンジャック
　4 その他
　　　　　　　　　　　　　　　93-100

XIII　野原 … 117
　野原にまいた種子のリストおよび経年変化 … 128

XIV サン=テルブランのジュル・リフェル農業高等学校 140

結——動いている庭についての 147

XV 動いている庭から惑星という庭へ 148

 1 評価
 2 整備
 3 教育
 4 調査

続きを待ちながら 168

補遺 169

 1 アラン・ロジェ「動いている庭から惑星という庭へ」
 2 惑星という庭・自然・農業

訳者あとがき 181

文献 xxii

植物リスト i

101-108

109-120

凡例

構成
一、脚註のうち、＊は原註、数字は訳註とした。
一、本文のページ数は1、2、3…、カラー図版のページ数は1、2、3…とした。
一、本文の章立てとカラー図版の章立ては対応している。目次にはカラー図版のページ数も示しているので、適宜参照されたい。
一、巻末に、本書に出てくる植物のリスト（和名、学名、ページ数）を付した。

表記
一、原書中、すべて大文字で記された語は〈　〉、頭文字が大文字の語、論文名、引用、会話文は「　」、書名は『　』、イタリックは傍点とした。
一、イタリックのうち例外として、ラテン語の語彙は〈　〉、「動いている庭」および「惑星という庭」は頻出するため「　」を採用した。
一、植物名のうち原書中に学名が記されているものは丸括弧内に表記したが、ひとつの章のなかで繰り返される場合は省いている。
一、同属の学名が続く場合は属名を頭文字で記している。
一、異名とされる学名も原書のまま表記し、巻末の植物リストで流通している学名を丸括弧内に示した。

序

道端で思いがけない庭に出会うことがある。自然が庭をつくったのだ。そうは見えないけれど、こうした庭は野生のものだ。ある手がかり、たとえば特徴的な花や鮮やかな色彩のために、まわりの風景とは違ったものになっている。

この〈ずれ〉を調べてみよう。こうした庭を、犬や蠅みたいに違った角度から眺めてみることで。

思い浮かべているのはこんな風景だ——

ソローニュの森。一面に咲くジギタリスが林間の空地を緋色に染める。それはコナラ林が切り開かれた場所だ。

ギリシア、風吹く四月のパロス島。ハルマッタンによって地面になでつけられたゼニアオイは絨毯のよう。そこにローマカミツレとヒナゲシが混ざっている。

南半球のウェリントン通り。雌牛が食べ残した白いアルムの野原が広がる。その向こうではミュ

1 フランス中央部、サントル地域圏に広がる森林地帯。
2 アフリカ西海岸に東から吹きつける、砂塵混じりの乾燥した熱風。
3 ニュージーランド北島の道路。

——レンベッキアの柔らかい茂みの上にノウゼンハレンが顔を覗かせる。ルピナス・アルボレウスとセネキオが仄かな朝の光に照らし出されている……。

土地の人に、誰がこれらの花を植えたのか尋ねてみても誰も知らない。花はずっとそこにあったという。ずっと？ だとすれば、どうしてメキシコ原産のノウゼンハレンがニュージーランドにあるのだろう？ アフリカのアルムやインドのカンナが違う場所で、まるでそこが生来の地であるかのように生長している……。アジアのアジサイやマゼランのフクシアがレユニオン島の高原にあり、オーストラリアやタスマニアのユーカリノキは、乾燥した山岳地帯や条件の厳しい土地に植えられて、アフリカ、マダガスカル、アンデス山脈など、世界のいたるところで繁茂している。

人間は旅をしてきた。植物とともに。この大規模な混淆のなかで、久しく諸大陸に分断されていた花々は海を越えて出会い、新しい風景が誕生する。

植物はつくりこまれた庭から逃れて、ただ花を咲かせるのに適した地面だけを待ち望んでいる。あとは風が、動物が、機械が、種子をできる限り遠くへと運んでいく。自然はこうして、とりなしてくれるすべての媒介者を利用する。そしてこの組み合わせのゲームのなかで、人間という媒介者は最良の切り札なのだ。それなのに人間はそのことを知らずにいる。

新しい庭は人間なしでつくられるのか？

放棄された土地は〈放浪する〉植物が好む土地であり、モデルなしでデッサンを描くための新しいページである。そこでは新しいことが起こるかもしれないし、エキゾティシズムも生まれそうだ。

4 ニュージーランド北島の都市。

5 アフリカ大陸南東沖のマダガスカル島からさらに東方に位置する小さな火山島。フランスの海外県。

6 オーストラリア南東沖に位置する島。オーストラリアの州のひとつを構成する。

序

6

〈荒れ地〉はいつの時代にもあった。歴史的に見れば荒れ地とは、人間の力が自然の前に屈したことを示すものだった。けれども違う見かたをしてみればどうだろう？　荒れ地とは、わたしたちが必要としている新しいページなのではないだろうか？

もっとも辺鄙な国、ときにもっとも貧しい国でまず見せられるのは、最新の高層ビルだろう。それは土地の征服を意味している。またフランスのような国では、自治体が荒れ地を抱えると市長は不安になる。彼は荒れ地を恥だと思っているのだ。これら二つの態度は、同じひとつの意味に帰着する。つまり、人間の力が読みとれなくなると、深刻な敗北とみなされるのだ。すぐ分かるとおり、この発想は創造のあり方を極端に形式化してしまった。なぜなら、人間の優位を表現して読みとれるようにするのに別の方法がなかったからだ。こうした発想が生まれてくるのは、おそらく形――すなわち制御された形――というものが、とてつもない力を享受しているからだろう。この力は、未知のものが残っていると不快になり、それを警告する。だから揺るぎない構想にもとづいた伝統的庭園は、精神を落ち着かせ、〈ノスタルジー〉を涵養し、疑問を抱かせることがない。

わたしたちは、ほんとうはなにを恐れているのか？　むしろ、今なお、なにを恐れる必要があるのか？　下草の濃密な陰や沼地の泥には無意識に追い払いたくなる不吉な妖精が満ちている……。二〇世紀も終わろうというのは安心させ、残った部分にはあまねく不吉な妖精が満ちてしまった単純な図式に足をとられているようにみえる。庭を変えるには、こうして伝えられてきたものを変えなければならない。今こそ、世界をつくり変えることで夢を築いてきたちはその方法を持っているように思えるのだ。このとらえ方――つまりどんなイメージを持っていたか――を、まるごと考え直すときである。

いったいなにが起こったというのか？

百年前まではまだ、人はあらゆる事物や現象を分類し、調査し、類縁性にしたがって再編していた。こうして、思考の基礎を果たしていた偏執的な類型化は究め尽くされた。そこでは植物も、それが位置づけられるべき系統だった分類の秩序から逃れられなかったのである。しかし今日、新しい事実が生じている。この事実はあらゆる分類の秩序を破壊し、法則のもっとも揺るぎない部分からも逸脱している。そして次に破壊されるのは、秩序だった思考の結果としての庭なのだ。

生物学的事実と呼びうるまでに達したそれは、おそらく後戻りできないほどに、あらゆる考えかたや着眼点を覆してしまった。十九世紀には生物学はなく、ただ生きた諸要素だけがあった。＊それなのに、今では諸要素の「あいだ」で起こることがよく意識されている。そうだとすると、生きた諸要素を利用するにあたって、それらのあいだに存在しうる結びつきがまったく予測できなかったとしても、もはや分類された諸要素を並置し、定義に押し込められて完全に切り離された個体の数々で空間を満たすことに甘んじてはいられない。庭がいまだにこの大変動をまぬがれているのは、かなり矛盾しているように思える。とはいえ庭は、少し複雑化したメッセージの本質を整理するために、慎重を期して、この大変動から距離をとっているだけなのではないだろうか？　構造物に頼ることが、今でも自然の〈無秩序〉をうまく制圧するたったひとつの方法になっているようだ。このやり方が満たされるということは、それとはまったく異なる本性をもつ生物の〈秩序〉が、まだ新しい発想をもたらしうるとは感じられていなかったということを示している。それにしてもこの〈秩序〉は知られていない。まるで風景にたずさわる人々が、風景の理解を深める諸科学から締め出されてしまっているかのように。なぜなのだろう。

＊ミシェル・フーコー『言葉と物——人文科学の考古学』渡辺一民、佐々木明訳、新潮社、一九七四年（*Les mots et les choses: Une archeology des sciences humaines*, Paris, Gallimard, 1966）。「生物学」という用語は一八〇〇年にジャン＝バティスト・ラマルクによって作られた。しかしこの語の用法が見られるようになるのは、十九世紀もずいぶん下ってからのことである。

国際修景家連盟[*7]が、産業跡地の荒れ地と危機に瀕した風景とを同列に置いていることはとても示唆的だろう。というのもそれは、自然が地面を奪還していくことを荒廃と表現するのに等しいからだ。まったく逆なのに。人間はひとたび土地をえると、それを手放すことができないのだろうか？

しかしながら、有機的な力と知性的な力が出会い、せめぎあうことで、風景の最も力強いダイナミズムがつくられていく。

時間にゆだねることは、風景にチャンスを与えることだ。それは人間の跡を残しながらも、人間から解放されてもいるような風景を生みだすチャンスである。

人間がそう感じるのとは逆に、荒れ地は滅びゆくこととは無縁であり、生物はそれぞれの場所で一心不乱に生みだし続けていく。荒れ地を散策していると、たえずものごとを考え直さないといけなくなる。なぜならそこではあらゆることが起こり、もっとも大胆な推測でさえも覆されてしまうから。

慣れ親しんだ場所が荒れ地になっていくのを観察していると、いくつもの問いが生まれてくる。

そのどれもが、変化のダイナミズムにかかわるこんな問いだ——

どのような〈奪還〉の力が、この野生の場所を突き動かしているのだろう？

なぜ草花が消え、トゲ植物ばかりになったのだろう？

ランド[8]は家畜に食べられて後退し、樹木が優勢になる。

開けた風景はまた閉じてしまうのだろうか？　ボカージュ[9]の〈極相〉は森林なのか？

結局のところ、何にもまして考えているのはこんな問いだ——

空間を獲得していくこの巨大な力を、庭に使うことはできないのだろうか？　しかしどんな庭

[*] I.F.L.A.: International Federation of Landscape Architects.

[7] ランドスケープ・アーキテクト、造園家などと訳される"landscape architects"および"paysagiste"にたいして、本書では〔修景家〕〔修景〕をあてた。〔修景〕は景観や環境を損ねないよう修めること。〔造園〕にくらべて〔造〕る意味合いは劣るものの、"gardener"や"jardinier"と明確に区別でき、かつ"landscape"や"paysage"、つまり「景」を含んでいる点で優れていると考える。

[8] ヒースに似る。酸性の貧養地で、草本と小低木が主体となった荒野。エリカ、カルナ、エニシダ、ツゲなどに覆われる。

[9] 境界林で囲い込んだ耕作地。フランス西部に特有の農村風景。土地の境界に沿って樹木が碁盤の目のように列植され、そのなかに平坦な耕作地が広がる。

に？都会や道路から離れた人目につかない場所で、数アールの土地が〈実験〉に供される。

チャンス——荒れ地はすでにそこにある。

狙い——植物の自然な流れにしたがうこと。場所に命を吹き込む生物の流れに入り込み、方向づけること。植物を完結したオブジェと考えず、その植物を存在させているコンテクストから切り離さないこと。

結果——変化の働きは庭の構想をたえず覆す。だからすべては庭師の手中にあり、庭師こそがコンセプトをつくりだす。〈動き〉が彼の手段、草花が彼の素材、生命が彼の認識だ。

いかなる形にも定められない存在として用意された庭。それがどんな見かけになるのか、想像するのは難しい。わたしの考えでは、庭こそ形によって判断されるべきではない。むしろ存在することのある種の幸福、それを翻訳することができるかどうかで判断されるべきだろう。

序 10

10 一アール＝一〇〇平方メートル

I 秩序

秩序の幻想、無秩序の幻想

「人はグリッドなしではまったくやっていけなかった。世界の見かけの無秩序の前で、そうした無秩序を指し示す言葉の数々を探さなければならなかった。互いに結びついたこれらの言葉は、環境への働きかけをいっそう効果的なものにし、人を生かすものだった。物体や生き物の無尽蔵な豊かさを前にして、人はそれらのあいだに関係性を求めた。そして事物の無限の変わりやすさを前にして、不変なものを見いだそうとした」

アンリ・ラボリ『新しいグリッド』[1]

おそらく庭園史は、とりわけ秩序の観念によって特徴づけられる。庭でこそ、そして庭でのみ、自然は独自の秩序にしたがって読みとられるからだ。庭以外の場所、たとえば農耕風景のなかでは、自然は徹底的に反駁される。そこでは、農耕の風景でないものは野生だと言われる。それはつまり秩序の観念から締め出されたものなのだ。

庭の秩序とは視覚的なもので、かたちによって感覚できるようになる。だからこの秩序に結びつけられている用語、つまり縁石、生垣、刺繡花壇、園路、マルキーズ[*2]等々はとても細やかに定められており、それは自然のなかで雑然と重なりあっている諸要素を切り離すことを狙いとしている。

このように秩序とは、同時に外観であり、かたちの輪郭でもあり、表面あるいは構造物でもある。

[1] Henri Laborit, *La Nouvelle grille*, Paris, Robert Laffont, 1974, p. 11.

[*] Michel Conan, *Vocabulaire des jardins*, ministère de la Culture, direction du patrimoine.

[2] 二列に列植した樹木で形づくられたアーチ。

そしてそこから遠のいたものはすべて無秩序なのだ。そういうわけで、この秩序を維持するための技術の数々がある。つまり剪定、刈り込み、枝打ち、除草、支柱、誘引等々。今にいたるまで、秩序はただ現象の外面から、つまりその見かけによって知覚されてきたかのようであり、このことは絶対に変化させてはならないかのようだった。

しかしながら、かたちを扱う他の言葉も知られている。森林群落に関して、その林縁に低木が密生しているときには「マント[3]」という言葉を口にし、それがともなう茂みに言及するために「ソデ[4]」について語る。こうした言い回しで、樹冠から芝地にかけて広がる連続した組織は名づけられている。この組織は多種多様な植物の緻密な絡みあいからなっている。この芝地、あるいはこの草地にトゲ植物の茂みが繁茂するとき、その芝地や草地は「武装した」と言われ、さもなければ「コロニー化した藪[5]」が広がると言われる。

こんな語彙でもまだ庭のことを語っているのだろうか。おそらくはそうなのだ。とはいえ、庭にかんする数々の著作は、すでにこれらの用語の長いリストであふれているので、さらにこれらの用語を組み込むには、秩序の観念についての新しい見かたが必要になる。それはこれまでとは正反対の見かただ。この見かたは、たとえば内部の秩序、緊密に結ばれている秩序、進化のために伝達されるメッセージの秩序、つまりは「進んでいくこと」を可能にする秩序、こうした秩序が表現される可能性を念頭においている。「自然は進化する。」すなわち差し引くことなく増大し、複雑化する[*]。

「静的秩序」の庭では、定められた植え込みからはみ出たジギタリスは望ましいものではなくなるとみなされてきた。つまり、このジギタリスは無秩序を生みだす。

* Claire Fournet, "Une approche écologique de la gestion des espaces verts: Orléans-la-Source," *Paysage et aménagement*, n° 12, septembre 1987, pp. 38-44.
3 森林の周縁部で草地までの高低差をマントのように覆う低木やツル植物を中心とした藪。マント群落。
4 草地とマント群落のあいだをつなぐ草本を主体とした植物群。ソデ群落。仏語ではソデはなくスソ。
5 単一種が形成する個体群。もとは植民地を意味。

* Henri Laborit, *Biologie et structure*, Paris, Gallimard, 1968, p. 30.

「動的秩序」の庭では、放浪するジギタリスは場の進化のある局面を翻訳している。無秩序とは、逆に、この進化を中断することにあるだろう。

秩序は

II　エントロピーとノスタルジー

庭に不測の事態などない。人間がつくったものだけがそうした事態をひき起こす。自然は大変動を引き起こすけれど、それから癒合していく。

完成するやいなや、人間が築きあげたものは後戻りできない変質のプロセスに入っていく。それは進化に適していないので、遅かれ早かれ崩れていかざるをえない。反対に、自然は決して完成しない。自然は暴風雨に晒され、火がもたらす灰を解釈し、そのつど新しい、激変する基盤のうえで生のプロセスを創出する。

パイオニア植物[1]は、なんらかの突発的な事象で更新されてしまった場所、たとえば溶岩が冷え固まった場所、崩れ落ちた岩が堆積した場所、基盤岩が露出した場所に群落をつくる。パイオニア植物はしばらくのあいだ、ときにはほんのひととき、こうした場所を経由地にして定着し、他の植物——もっと豊かな条件を必要とする——の生育に役立つリター[2]をつくる。冷えた灰は多くの場合、火生植物[3]の苔を迎え入れる。それはミニチュアの風景であり、いずれこの場で展開される植物の系列への第一段階でもあるが、その苔自体はやがて消えてしまう。ブリュイエール、ファビアナ（Fabiana）、マンネングサ（Sedum）、ランは、火山性の玄武岩上で発達する一連の植物相のうちでまっさきに定着するものだ。

1　先駆植物。植生遷移の最初期に、裸地にまっ先に侵入して定着する植物。

2　落ちた葉、枝、樹皮、果実などが地面に堆積したもの。こうした有機物が分解されることで肥沃な表土が形成される。

3　ファイアープランツ。その生態が野火や山火事などと密接に関連している植物。幹に耐火性をもつもの、熱が届かない地下茎部分

植物による土地の奪還のダイナミズムのように、既存環境の崩壊のダイナミズムもまた庭にふさわしい進化の一部をなしている。一九八〇年から一九九〇年にかけて相次いだ嵐によって、ノルマンディーとブルターニュの沿岸地域の多くの木々がなぎ倒されたけれど、ヴァランジュヴィル゠シュル゠メール[4]にあるムティエの森の経営者たちの見解はこういうものだった。「倒木[*]は、わたしたちが切れずにいた木々も他の木々と一緒になぎ倒してしまいましたが、このことでわたしたちは新しい庭をつくれるようにもなりました……」。

構造物への執着は、それが不変のものであってほしいという望みへと駆り立てる。しかし庭とは、絶えざる変化が生じている特別な土地なのだ。ところが庭園史は、人間がいつもこうした変化と闘ってきたことを教えている。あらゆる人為は宇宙をつかさどる一般的なエントロピーにたいして、散逸や無秩序とは、有限な対象や閉鎖系に適用される言葉だ。ところで、ここに放棄された庭を見てとることができないだろうか？

一九五七年刊の『ラルース・クラシック』[6]はこのような定義を与えている。「エントロピー。（女性名詞）熱力学において、ある系のエネルギーの散逸を算定可能にする尺度。つまり系のエントロピーとは、その系の無秩序を特徴づけている」。

「放棄され、孤立した系は無秩序の状態に近づいていく。また同じことだが、より蓋然性の高い状態へと近づいていく」[*]。

「より蓋然性の高い状態」が現れるのを見るための条件とは、ある種の放棄をおこなうことであ

[4] ともにイギリス海峡に面するフランス北西部の地域。

[5] フランス北西部沿岸に位置するセーヌ゠マリティム県の地方自治体。オート゠ノルマンディ地域圏に属する。

[*] 「風や雪で倒れたり、折れたりした樹木」（"chablis ou chable," *Nouveau Larousse universel: Dictionnaire encyclopédique en deux volumes*, Tome I, dir. Paul Augé, Paris, Larousse, 1948, p. 320）。

[6] "entropie," *Larousse classique: Dictionnaire encyclopédique*, Paris, Larousse, 1957, p. 409.

[*] ルドルフ・ユリウス・エマヌエル・クラウジウス（一八二二―八八）。熱力学にエントロピーを導入したドイツの物理学者。

る。庭においては、放棄することは生にゆだねることだ。ジョエル・ド・ロスネーが強調するように、「ベルクソンとティヤール・ド・シャルダンは、エントロピーの方向よりも進化の方向を特権視しているのだ」*。

生はノスタルジーを寄せつけない。そこには到来すべき過去などない。

* ジョエル・ド・ロスネー『グローバル思考革命』明畠高司訳、共立出版、一九八四年、二五六頁（Le macroscope: Vers une vision globale, Paris, Seuil, 1975, p. 209)。

III 奪還

生物学的事実……

「生という言葉は魔法の言葉であり、価値を与えられた言葉である。生命原理を引き合いに出すなら、他のどんな原理も色褪せてしまう」

ガストン・バシュラール『科学的精神の形成』[1]

黒と灰色の溶岩に覆われたサンチャゴ島[2]には火山が立ち並び、ヤギたちはトゲ植物や硬葉植物を食べるために、この場所の強い乾燥に耐えている。そしてここには、たった一人で暮らしている男がいる。

フンボルトの海流からの風をうけ、アホウドリとイグアナに囲まれながら、この男は一羽のフクロウを連れにして生活している。フクロウはガラスのはまっていない窓――そこから差し込む光は、彼が暮らし、眠り、食べる部屋を照らしている――の窓台にとまりにやってくる。男は、小さな火山の火口にある、製塩工場跡の使い古されたプラントを見守っているようだ。そこにオオフラミンゴの群れが生息しているからだろう。わずかな湖岸の緑地、つまり低地に溜まった水の塩分と、高地の土壌の乾燥のあいだにとり残された緑の帯が続いている。

数千年前、大沈下が起こったある日この惑星から吐きだされた縄状溶岩[3]の尾根で、生物はどうや

[1] ガストン・バシュラール『科学的精神の形成――対象認識の精神分析のために』及川馥訳、平凡社ライブラリー、二〇一二年、二六四頁（*La formation de l'esprit scientifique: Contribution à une psychanalyse de la connaissance objective*, Paris, Vrin, 1983 [1938], p.154）.

[2] 南米エクアドル西方沖、ガラパゴス諸島の一島。

[3] パホイホイ溶岩。表面に縄状の皺が入った粘度の高い溶岩。

って生きているのか？　そう質問されて、アポロン——これが彼の名前である——は、溶岩石の亀裂にうまく潜りこんでいるパイオニア植物のサボテンを指さす。その植物は矮化し、細くて光沢のある棘に覆われている。植物がこんな場所に生えてくるのは難しい。けれど、それでも可能なのだ。すべては生存可能域＊の問題である。生きた土壌を消滅させるような自然の大変動、とりわけ溶岩による変動が起こるたびに、剝きだしの灰や、崩れ落ちた岩の堆積、基板岩——さらに言えば採石場や道路なども同じことだ——が生まれ、植物による土地の奪還がはじまる。こうした場所では、将来的な植生が利用できる表土はきわめて貧しく、ほとんど不毛だけれど、ごくわずかな植物だけは定着できる。これらの植物こそが、真のパイオニア植物だ。パイオニア植物の生存可能域はきわめて狭く、また特殊な環境に従属しているので、空間的に、ときには時間的にも限定されている。それはまだ安定していない岩に生える植物（岩生植物）、沼地に生える植物（泥炭地の水生植物）、焼畑に生える植物（火生植物）などだが、それらの植物は環境の条件が変わるとすぐに消えてしまうだろう。つまり岩の安定化や土壌の形成、沼の干ばつ、カリウムを含んだ灰の一掃などによって……。こうして、もっと幅広い生存可能域をもった植物が定着しはじめる。このあとからやって来る植物は、よりありふれた植物のことでもある。

パイオニア植物は不毛な環境で生きることができるのに、実ははかないものであり、その環境の外では死んでしまう。つまりこれらの植物は、肥沃な環境に適していない。肥沃な土壌があるところで岩生植物を生長させようとすれば、表土を完全に取り除いたうえで、高価な石積みや、土の混ざっていない砂利に置き換える必要がある。たとえば、パリ植物園のフォス・オ・ウルスやロンドつまり庭の土が痩せているほど、例外的な種を観察する機会に恵まれる。

4　その種の標準的な大きさよりも小さいまま成熟すること。

＊　生存可能域は、ある生物種がその場で生き延びうるかどうかの尺度となる。

ン、キュー植物園のロックガーデン、そしてウィンザー、サヴィルの庭のドライガーデン。地表は一連の植物相を経ながら征服されていくので、その各段階の時期は推定することができる。*だから、こうした植物を観察することで、溶岩が鎮火してから、氷河がなくなってから、泥炭が溜まってから、あるいは農地が放棄されてからどれくらい経ったかを指摘することもできるのだ。この最後のケースで、人は荒れ地について語っている。

「動いている庭」がとりわけ荒れ地をモデルとしているのは、それがパイオニア植物の環境よりも頻繁に巡りあう典型的な環境だからだ。また荒れ地でこそ、生存可能域がもっとも広い植物が見られる。キイチゴ、イラクサ、サンザシは必要な条件がほとんどなく、ときにはまったく異なる環境や気候条件にも適応する。だからこれらの植物は、同等の生存可能域を持っている外来植物とも、容易に共存すると考えられる。ルブス・ティベタヌス（*Rubus tibethanus*）は、同属のブラックベリーとくらべて面白い特徴をもっていて、その木部は冬に銀白色になる。しかしながら、この植物は、わたしたちのよく知るキイチゴ（*Rubus*）、すなわちブラックベリーと同じように侵略的なのだ。

この点について、生態系の破壊についての議論を聞くことがままある。日本のつる植物であるクズ（*Pueraria lobata*）は、各地の固有種を次第に圧迫しながら世界に広がっているとみなされている。羊牧場の周囲に刺のある生垣をつくるために導入されたハリエニシダ（*Ulex europaeus*）は、ニュージーランドで他のあらゆる植物を駆逐しながら覆い尽くし、数々の谷を占拠している。*庭から逃れたシロガネヨシ（*Cortaderia selloana*）は、カリフォルニアで蔓延する疫病とみなされている。ヨーロッパ原産のスパルティナとアメリカ原産のスパルティナの雑種、スパルティナ・トウンセン

5 イングランド南東部に位置するバークシャーの都市。

* Claude Figureau, "Quand les mousses recréent le paysage," *Paysage Actualités*, n° 132, novembre 1990, pp. 92-95.

* *Terre sauvage*, n° 47, janvier 1991. しかしニュージーランドのケースは特殊である。ハリエニシダ（*Ulex*）の遺骸からなるリターがハリエニシダしか受け入れず、それが荒れ地から極相への遷移のプロセスを妨げていると考えられるからだ。

ディ（イネ科植物）は、モン・サン＝ミシェル周辺で草地の数々を覆い尽くし、泥の堆積がひき起こす湾の埋没を助長している。

こうして土地を征服してしまう植物の事例は、そこから生存競争さえもなくしてしまう広い生存可能域のあらわれなのである。庭がこうした衝突のおもな舞台になるのは、そこに絶えず外来の植物が導入されているからだ。

植物による土地の奪還であれ、火山活動などによる既存環境の崩壊といったことであれ、不安定化という点では、人間にとっては同じことを意味する。実のところ侵略とは、ある生態系のなかで、そのときまで空いていた場所を占拠することでしかない。ところで、こうした群落形成のプロセスは必然的にバイオマスの増大と一致するので、惑星生態学の観点から見ればむしろ有益なことだ。そのうえ、このプロセスは安定しているとみなされる極相状態に向かう過渡的段階であることが多い。

庭は植物による侵略の働きを管理できるだろうか？　おそらく迎え入れることができるし、そこからさらに方向づけることもできるだろう。

そうだとすれば、侵略的外来種を撲滅しようとすることは、この侵略の働きの前に屈したことを認めることに他ならない。＊というのも、それはわたしたちの現在の知識が暴力にたよる以外の手段を知らないことを示しているからだ。

ひとつの代替手段として、動植物種の生存可能域を増減させる狙いの操作が考えられる（この操作は、耐病性のクローニングですでにその一部が実現されている）。こうした新たな状況への転換を重視するスイスのいくつかの研究所が「動いている庭」に興味を示し、わたしたちは次のテーマについ

6　ノルマンディーとブルターニュの境、サン・マロ湾に浮かぶ島、あるいはその大半を占める修道院。

7　生物体量。ある空間の単位面積あたりの生物の総量を指す。

＊　一九九三年十二月、南アフリカ、ケープタウンのカーステンボッシュ植物園のポスターには、庭全体から徹底して駆逐すべき十二の種が示されていた。そのなかには、いくつものオーストラリアのアカシア、アカシア・キクロプス（Acacia cyclops）やアカシア・メ

て一緒に考察することになった。それはこういうものだ。競争力が充分にある自然のダイナミズムを、現在の人間のダイナミズムに対抗させることができないだろうか？　こう考えることもできるだろう。人間は科学技術が生みだす人工器官によって空間に広がっており、人工的ではあれ、著しい生存可能域を獲得している。ところで他の生物種のコロニー形成の勢いは遅れをとっているけれど、それを補って速めることはできないだろうか？　全面的な生態系の保護を目指している言説の数々はあまりにもノスタルジックであり、自然の創出力について無知であるように思われる。しかし庭師は仲介者なのだから、思いがけない出会いの結び目に身を置きながら、生物の動きのひらめきや、ためらいについて助言することができる。

苗の責任者のクルーは、珍しいクェルクス・ポンティカ（*Quercus pontica*）のたったひとつの種子——古いアスピリンの容器に包まれていた——をわたしたちに渡し、こう教えてくれた。この種子をくれた男性が亡くなったので、次はわたしがあなたに託す番です……。オシリスはときに、死と再生の色である緑によってあらわされるという。なぜならオシリスは、エジプトの神殿に君臨する以前には植物の神だったのだ。

生物学的事実は問いかける。

奪還

21

ラノクシロン（*A. melanoxylon*）が掲載されていた。これらの植物は、コロニー形成があまりに遅い現地の植物相を押しのけ、焼畑で急速に群落を形成する。

IV　荒れ地

荒れ地とは、過小評価された言葉だ。用法──「荒れ地になる」と言えば、土地の価値や人の才能が「地に落ちる」ことを意味する。

反論──しかし荒れ地とは、極限的な生の場所である。それは極相への入口なのだ。

「荒れ地とは耕作されていない土地、または一時的にそうなっている土地である。こうした土地は、在来種の草花*、たとえばブリュイエールやハリエニシダ、キイチゴ、ジュネなどに覆われている。農業が発展したことで、フランスの荒れ地は徐々に減少している。……一八四五年には、フランスで八一〇万八〇〇〇ヘクタールの荒れ地が見積もられていたのにたいして、一八五三年には七一八万八〇〇〇ヘクタール、一八八一年には六七四万ヘクタールを数えるだけだ。つまり国土の約九パーセントに満たない……」。**

しかしこの大百科事典の記述以降、農業はまた別の発展をとげ、アクセスしやすい耕地でより多くの収量を得るようになる。その結果、起伏の多い土地の大部分は放棄された。さらには、そこに「離農」を、つまり耕作可能な耕地の意図的な放棄をつけ加えるべきだろう。二〇世紀初頭に比べて、いまやはるかに多くの荒れ地があるのだ。

* 長らくパリの荒れ地はフジウツギ、ニワウルシ、ハリエンジュといった外来種によってつくられてきた。これらの植物は中国とアメリカから導入されて以来、フランスで野生化（半自生化）している。

** A. Larbalétrier, "friche," *La grande encyclopédie: Inventaire raisonné des sciences, des lettres et des arts*. Tome 18, Paris, Lamirault, 1900, p. 168.

かつてはこう書かれた。「……それゆえ荒れ地は、人口の増加と農業の発展によって消え去ってしまうだろう」*。

しかし、そんな時代はいまだ来ていない。現在のわたしたちの文明はもはや農耕文明ではないのだ。

荒れ地の語源についての見解は共通している。一八七二年刊行の『十九世紀世界大辞典』には「グリムが「耕作地」に関係づけた俗ラテン語の *friscum* に由来。一度は耕したが、「損なわれ」、駄目になってしまった畑を指す。モリはゲール諸語で放棄された耕地を意味する *frith* および *frithe* を提案した」[1]とある。また一九八三年刊の『ル・プティ・ロベール』では「女性名詞、一二五一年、古フランス語や方言の *frèche* のヴァリアント。中世オランダ語で「新しい」を意味する *versh*[2]と説明されている。

荒れ地という語はほとんどの場合、耕されなくなった土地や、耕されなくなるだろう土地に適用される。この言葉は、野生の丘陵地であれ、高山の切り立った草原であれ、エリンギウムでいっぱいの砂丘の後背地であれ、「自然」と名のつく他のどんな環境を指すためにも使われることはない。そうではなくて、荒れ地はそこから自然も農業も締め出してしまって、ここでもっと良いものをつくれると仄めかしているのだ。

ひょっとして、そこに庭をつくることができるのではないだろうか? 一九八八年に、わたしは十二の地方自治体の観光振興計画を策定するために、フォレ山地を訪れている。それはモンブリゾン[3]の副知事と市長の共同の求めに応じたものだ。フランスのこの地方の農村は、「理想の風景」が有するあらゆる魅力的な原型を保っている。つまり、緩やかだけれど力

* Pierre Larousse, "friche," *Grand dictionnaire universel du XIXᵉ siècle: Français, historique, géographique, mythologique, bibliographique, littéraire, artistique, scientifique, etc.*. Tome 8, Paris, Larousse et Boyer, 1872, p. 828.

1 Pierre Larousse, "friche," *Grand dictionnaire universel du XIXᵉ siècle: Français, historique, géographique, mythologique, bibliographique, littéraire, artistique, scientifique, etc.* Tome 8, Paris, Larousse et Boyer, 1872, p. 828.

2 Paul Robert, "friche," *Le petit robert I: Dictionnaire alphabétique et analogique de la langue française*, Paris, Le Robert, 1983, p. 828.

3 フォレ山地はフランス中部南東よりに位置する、ピュイ=ド=ドーム県とロワール県の県境上を走る山地。モンブリゾンはその東麓に位置するロワール県の地方自治体。

強い起伏、ブナと針葉樹からなるバランスのとれた植被——それらのなかにはパン焼きのマツ*も姿を見せている——、そして牧草地や、ところどころにある耕作地。無骨でしっかりとした小さな教会の周囲にしかるべく寄り集まった村落。防衛のために要塞化した家々は狭い通路に「したがって」配され、灰白色と青色の空は、生き生きとしたほの明るい光を投げかけて遠景に果てしない奥行きを与えている。

それなのに、この十二の地方自治体の市長たちの一人は悲嘆に暮れている。というのも土地は荒れ放題で、家は空き家となり、住民は街に去ってしまったから。そこでわたしは、ヨーロッパの自然の可能性について報告し、自生する植物相に奪い返された土地を問題にする。そこでよく見られるのはジュネだ。そもそもは大金を払って庭に植える植物だったジュネは、進化する荒れ地の第一段階に出現する種のひとつとして、フォレ山地の暗い岩や谷間を彩っている。この報告の後に続いた沈黙は、おそらく風景の見かたを転換させる難しさのあらわれだろう。つまり見慣れた対象を過小評価してしまう見かたから、それを評価する見かたへと、容赦なく、しかしはっきりと転換させることの難しさ。特定の荒れ地を「庭」と名づける可能性があるとすれば、こうした転換にこそあるのは疑いえない。とはいえ、そんな発言は誰も期待していなかった。実のところ、荒れ地とは本質的にダイナミックな状態である。そしてこの言葉こそ、諸外国の言語には見られない言葉のひとつであり、唯一それに対応するのは、放棄された土地という言葉なのだ。

実際、土地を放棄してそれ自体に委ねることは、プロセスを開始させるための本質的条件である。このプロセスは、以前はたったの一種にあてられていたこの耕地に、よく知られた順序にしたがってまずは十数種を、さらにまた違う十数種をと、徐々に受け入れるようにさせていく。

* セイヨウアカマツは、かつてパン作りの際、窯を加熱する薪として伐採されていたが、いまや使われずに放置されている。

V　極相

極相——植生の最適な水準

フランスの気候下では、たいていの場合、極相は森である。だからもしフランスのすべての耕作地を放棄すれば、国土は森のマントに覆いつくされるだろう。それはガリアよりもさらに前の時代の人びとが知っていた森である。

とはいえ放棄したあとに誕生するこの森は、ガリア以前の森に似ているだけで、その構成種もはやまったく同じというわけではないだろう。半自生化した数々の植物が、基本的な植物相の系列を変えてしまったのだ。またこの森は全面的なものではなく、ランドや沼地、芝地によってところどころ中断されていて、そこでは高木層がまったく育たないだろう。こうした場所での極相はまた別の層、つまりは低木層や草花の層が主体となっている。樹木がそこで生長できないのは、あまりにも土壌が少なかったり、水が多すぎたり、寒すぎたりするからだ。こういった場合、極相のヒースや極相の芝地などが語られるけれど、それは現状の植物相の構成が最終的なものだということを示しているわけではない。極相が意味しているのは遷移の停止ではなく、それ自体でサイクルをやり直す能力なのである。たとえば森の倒木は空き地をつくり、そこではとてもゆっ

1　歴史的には紀元前四世紀頃、イタリア半島北部に流れ込んできたケルトの流れを汲む諸部族。

くりと遷移のサイクルがやり直されていく。このサイクルは新しい遷移の系列を形づくる。つまり植生の最適状態には、いくつもの「最良」がありうる。

極相は進化圧、すなわち局地的な気候や土壌の変化、人口圧[2]や都市化、汚染などによってもすっかり変わりうる。公共のゴミ処分場の極相とはどのようなものなのかと考えることもできる。こんな場所でもたやすく生長し、繁殖するのはどんな植物だろう？

極相は数々の生の条件に依存しており、これらの生の条件がビオトープを形づくっている。ビオトープの数だけ極相の水準があり、それを目標にすることもできるけれど、必ずしも極相に達する必要はない。「動いている庭」[3]では、極相に着目しているし、それを目標にすることもできるけれど、必ずしも極相に達する必要はない。

たしかに動きという発想そのものが目に見える変化を前提としている。ところが、極相の倒壊がもたらす変化は、とりわけこの極相が森林タイプの場合、庭の時間スケールにおさまらない。例をあげるなら、放棄された耕作地がそこそこの樹林になるにはおよそ四十年はかかる。荒れ地であればそうはならない。

荒れ地の時間スケールは、庭の時間スケールとぴったり一致している。その発達を自然にまかせておくと、土地を放棄して三年から十四年で遷移していく。しかしこのプロセスを早め、植物相のより豊かな、もっとも興味をひかれるような水準——つまり、状況次第ではあるものの、七年目から十四年目——に、荒れ地を「導き入れる」ことができる。それもほとんどあっという間に、庭をつくるのと同じやりかたで。

このようなことが可能になるには、実際には、荒れ地全体があらゆる植物の層、とりわけ草本層[4]

[2] 人口密度が過剰に高まっている状態。

[3] 相互に連関した生物群集が棲息する一定の空間。

[4] 樹木全般を指す木本にたいして草全般を指す。樹木のように茎が木質化せず、開花結実後、あるいは休眠期に地上部が枯れてしまうもの。

で満たされて、それらの種がめまぐるしく現れては消えるようになってくる必要がある。極相に近づいていくのを先送りするには、これらの時間を管理するだけで十分である。

しかしながら、その地域の極相を知ることは、庭を脅かすことになる一連の終極的な植物相についての有益な手がかりを与えてくれる。いずれは生えてくることになるこの終極的な植生と庭をどうやって調和させていくのか。そのとき、それを庭に統合することができるだろうか？

０年
放棄された地表。耕作にともなう雑草が見られる。

１－３年
その地表がもともと農業に使われていたものであれば、そのまま芝地を形成していく。そうでなければ、芝地の前段階にコケ植物が観察され、次いで芝地となる。

３－７年
トゲ植物を主体としてコロニー化した藪が、ところどころで芝地を中断させている。武装した草地。

7－14年
藪の形成のために草地の面積は減少する。トゲ植物に包まれて、捕食者から保護された将来の高木が芽吹き、生長する。

樹冠および森林のマント群落	低木のマント群落	ソデ群落		深い土壌
深い土壌	少し深い土壌			深い土壌

14-40年
木々は陰をつくり、はじめそれらを保護していた低木を衰退させる。しかし木々が成長するのは土壌条件がよい場合だけである。
そうでない場所では、土壌が貧しいので荒れ地は前段階に留まっている。どちらのケースでも、その植生は極相に相当する。

VI 動いている庭

「……虚にこそ、真に本質的なものがある。たとえば、部屋の実質が見いだされるのは、屋根と壁に囲まれた空いた空間にであって、屋根と壁そのものにではない。水さしの効用は水を入れることができる空洞にあって、そのかたちやそれが作られる素材にはない。ただ虚のなかでのみ、動きが可能になる」虚が万能なのは、すべてを含んでいるからだ。

老子（岡倉覚三が『茶の本』で言及した）[1]

構造物にとっての虚、すなわち構造物が築かれていない部分は、生物に満たされ、動きがある。言い換えるなら、それが庭の実質である。

他のありふれた庭ではどこでも、植物は植え込みや混植境栽、パルテール[3]などに集められていた。それに反して、ここには「良い」とされる草花と「悪い」とされる草花を分けるための物理的境界はない。

草花は良いものも悪いものも隣り合い、絡み合っているとすれば、花々のまとまりの位置と形を決めていくことになるのは、こうした植物の生物学的なありようである。そしてこの生物学的ありようも、植物の種類と時の流れに応じてさまざまに変わっていくので、当の花々のまとまりはあらゆる種類の動きにつきしたがうことになる。その結果、庭の外観には絶えざる変更が生じる。というのも、ここで話題にしている花々のまとまりは、どんな庭でも見られるようにただ季節まかせ

[1] 岡倉覚三『茶の本』村岡博訳、岩波文庫、一九二九年、四八頁（*The book of tea*, New York, Fox, Duffield & company, 1906, pp. 59-60）。

[2] ミクストボーダー。とりわけイギリス庭園で、園路や壁面などに沿った境界部分につくられる花壇。おもに花を咲かせる草本からなり、色彩を単位としてまとめられた植物の束が季節ごとに重なりあって、鑑賞しやすいように手前には丈の低いものを、奥に向けて丈の高いものを配する。

[3] おもに植物を素材とし、装飾的な意図で整備された平面的な区画。パルテールは装飾が全面化しているタベストリー模様のごとく花々を植え込む——の他にも芝生のパルテール——全面芝生か、芝生を切り抜いて模様をあしらう——などがある。ここでは前者に代表される草花の植え込みを指し、後述のアンドレ・シトロエン公園に配されたパルテールは後者を指す。

に変化するだけではないからだ。さらに、とりわけそれは庭の予想しない場所に現れては消えるので、その進展は一瞬たりとも同じではない。ある瞬間の園芸の状態、あるいはむしろ、ある瞬間の生物の状態と言ってもよい。それは週ごとに、あるいは月ごとに、そしてもちろん一年ごとに他のものに変わりうる。この変化が場合によって早まる例として、花が終わる頃に草地のフランスギク（*Leucanthemum vulgare*）が芝刈機で短く刈りとられるのを思い浮かべてみてほしい。こうして花の咲いた草地は芝地になり、その結果、ここでの人の歩き方はまったく違うものになる。気楽に踏み込めるようになって、そこを歩くようになる。花の咲いた草地では、程度の差はあれ人はゆったり歩いていたのに、短く刈られた芝地になると、地面の性質そのものに思いを巡らすこともなく、どこなら足を踏み出せるかを知ろうともせずに歩いていくだろう。

ここで思い浮かべてみてほしい。萎れているので美しくないと判断されたフランスギクの草地全体を刈り払ったり刈り込んだりする代わりに、さまざまな理由から、あちこちに風変わりな草花の島を残しておくとしよう。というのも、ここにはまだ萎れていないフランスギクがあり、あちらにはマツムシソウの茂みが見えており、とり除くのは惜しい。また他の場所にはもっと草丈があり、濃い緑色をしたイネ科植物があって残しておきたい、等々の理由からだ。するとこの草地の草地を素材として、彫刻のようなものが現れてくるのが分かる。お気づきのとおり、それはすべてを短く刈り込んだり、飼料用の干し草をつくるのとはまったく違っている。

機械（芝刈機、草刈機、ブレードやナイロン紐の刈払機、大鎌、鉈鎌など）が通過するとすぐに違いに気づく。そうするとあっという間に違う庭になるから。生物のサイクルが早くなるほど、種の数は

多くなり、庭の変化も頻繁になる。

昨日はここを歩いたのに、もう歩けなくなっている。通れなかったのに、今日は通れる。だから通り道と植物の場所とがつくりあげる空間の絶え間ない変化こそが、動きという語を正当化する。この動きを管理している事実こそが、庭という語を裏づけ、この動きを管理しているのは、自然と向き合うには時代遅れである。言い換えるなら、そうしたやり方は今日自然について持ちうる、生物学的で科学的な理解を前にしては時代遅れなのだ。ハエが小さくなるほどに、蠅叩きもますます大きなものが必要になるとでも言うのだろうか。

草花の茎の弱さを考えれば、それを短く刈るために芝刈機をかけるというのは、エネルギーの観点から見て途方もない浪費である。こうした機械を草食む羊に取り替えてしまう前に、他の解決策がないか考えてみよう。たとえば刈り込むのでもなく、おそらくは芝をなくしてしまうのでもないような、こうした仕事を避ける最良の方法を。

荒れ地には、ときおり明るい場所が見つかる。それはよく手入れされた庭の芝地の明るい場所に相当する。それにもかかわらず、これらの空間はいかなる機械によっても管理されてはいない。これらの空間は、そこで樹木が生長できないから生まれたのだろうか？ あるいはまた、それは一時的な虚にすぎず、極相に向かう遷移がまもなく満たしていくのだろうか？ すなわち低木や野生のバラ、つる植物、球根植物、草本の花々、そして何本かの木々がすでにある。これらすべてはそこに示されている。これらすべてを使って、庭をつくることができないだろうか？

VII 実験

場所

東西に延びる小さな谷。谷底には小川が流れている。住むのに適した乾燥した斜面があり、陰を好む植物に適した涼しく湿り気のある斜面もある。すでに年老いていた何本かのコナラ。限られてはいるけれど、安らぎをあたえる眺望。そしてここは風から守られている。

雑草木の除去など、庭の下地づくりに充てた期間は、ちょうど月に五日で二年間になる。こうして三ヘクタールの土地の真ん中に、およそ六〇〇〇平方メートルの「択伐された」[1]地面を整えた。

これが適切な大きさである。というのもこれなら、一年をとおして平均月に二、三日かければ一人でも維持できるからだ。とはいえそれが保てるのは、この土地の面積の三分の一、すなわち二〇〇〇平方メートルが伝統にのっとって択伐され、残りは「動いている庭」のやり方で管理されるとすればの話だ。

そうは言っても、これはおおよその見当にすぎない。庭はひとつひとつ個性を持っており、この

[1] 一定区画の樹木をすべて切り倒す皆伐と異なり、残すものを選んで切ること。

「谷」
（クルーズ県）

1980年の「谷」の敷地状態

図1　敷地状態の見取り図

森林区域
おもな一本立ちの樹木
生垣跡
武装した荒れ地
小さな空き地跡
小川

「谷」
（クルーズ県）

図2

- 手入れした生垣
- 自然樹形の生垣
- 開墾区域
- トピアリー
- 武装した荒れ地
- 小さな空き地

図3

- D 家
- A 菜園
- C 陰の庭
- B 斜面
- トピアリー
- 武装した荒れ地

「谷」
（クルーズ県）

図4

図5 （これ以降の図はこれまでの図の下半分にあたる）

（図4ラベル）
駐車場
F
菜園
A
キストゥスの庭
E
D
C
斜面
B
クマシデのトピアリー
動いている庭
G
刈り込みや
刈り払いをおこなった地面
花々とトゲ植物
の島

（図5ラベル）
倒れたリンゴの木
2
変更された島の輪郭
1
3
隣の島から散布された種子によって
新しく生まれた島

「谷」
（クルーズ県）

輪郭の分断と変更

ハナウドとリンゴの木の島の拡張

5 新しい島

図6

ハナウドの島の移動

倒れたリンゴの木の島がずっと小さくなり、ヤグルマギクが現れる。

開墾区域

新しい島が現れる（3）。おもにセイヨウナツユキソウからなるセイヨウノコギリソウの島が二年前から形をとりはじめる（4）。また別の島が大きくなる（5）。

図7　1994年の「谷」の敷地状態

個性は各々の庭にふさわしい「時間」をも意味している。

図1（34頁）は、一九七七年のこの場所の状態を描いたものになる。この図で気づくのは、図の上部、つまり北側はほとんど森に覆われており（南に面したコナラ−クマシデ林）、湿気の多い図の下部には、林間の空き地の名残、すなわちかつての牧草地跡があることだ。森の外側にこそ、庭が実現される。言い換えるなら、この図の「武装した荒れ地」という言葉が記された領域のまさに跡地に実現されるということだ。

この土地は十二年のあいだ放置されていた。だからこの草が生い茂る小さな谷も、かつてはその草を家畜が食んだり、人間が刈ったりしていたのだが（この場所は涼しいので八月には二番草も生えた）、わたしが来たときには入り込むのも難しくなっているほど荒れ果てていた。谷の周囲には、南にコナラ林が、北にブナ林が繁茂しているだけだった。この辺りの風景がすべてそうであるように、この谷は区画整理された耕地整理よりも前の時代の記憶である。十二年以上も前から放棄されていたにもかかわらず、この谷は往時の生け垣の名残を鮮明に保っていた。残っていた多くの生け垣のあるものは周囲を巡らせてあったもので、また別のものは断片的にしか残っていないけれど、土地を大きく南北に分割していたものだ。

森を除いた残りのすべての部分では、丈の低い植物相がコロニーをつくっていた。そのあいだにはノバラ、サンザシ、プルヌス・スピノサ、キイチゴ。こうしたさまざまな植物が土地を奪いあっていた。ごく小さな空き地が草地の湿った低い部分にまとまっており、そこでは木本植物のコロニー形成もきわめてゆっくりとしている。また同様にクマシデの新芽、一群のトゲ植物[3]

2 春から初夏にかけて生長した草をとり除いたあとで、再び秋にかけて生えてくる草。

3 地上部が枯死せずに木質化し、数年以上にわたって開花、結実を繰り返すもの。草本にたいして樹木全般を指す。

に、この種の空き地が乾燥した岩盤の頂にもまとまっていて、そこでの植生の極相はブリュイエールのランドに落ち着いていた。ジギタリスやビロードモウズイカ、フランスギクも雑然と生えていて、それらは秩序と無秩序のあわいを揺らいでいた。

方法

「荒れ地」をつくりあげているものをすべてとり除く代わりに、あちこちにトゲ植物や草花、低木、コナラやブナの若木を残しておくことに決める。ときには、ちょうど良い場所に生えているクマシデの株を生垣の一部にするためにとっておく。図中に丸印で示しているこの株は、後に剪定され、「動いている庭」に不可欠な確固とした枠組みを確保する要素となるだろう。やがて訪れる変異には、それと対比される確固としたモチーフが必要になるだろう。

図2（35頁）では、上部に開墾された広がりが示されており、将来、家にアクセスするために整地してある。同様に下部の武装した荒れ地のなかに見られる、いくつかの小さな空き地も広げた。ここで計画しているのは、散策路をつくるために、これらの小さな空き地のあいだを結んでいくことだ。すでに感じられるのは、この散策路が季節ごとに変わっていくだろうということだ。

図3（35頁）の状態にいたるには、さらに二年を要した。二つの伝統的な庭がしかるべき場所に配される。Aの菜園（花と野菜）とBの乾いた斜面（花や低木、球根植物、トピアリー[4]）がそれだ。この菜園と斜面は、まるで大きな花の植え込みのように普通のやり方で管理や手入れをおこない、草も手で抜いているけれど、ひとつひとつの植物には、それと見分けられるような本来の特徴

[4] 刈り込みによって、樹木を幾何学的な形や具象的な形に仕立てた造形物。基本的にはツゲなどの常緑樹を使う。

を持たせてある。

図の下部ではまったく違ったことが起こっている。丁寧に開墾し続けた結果、ついに散策路ができあがっている。図の上部では、空き地の連続として実現された散策路に陰の庭が設けられ、もっと陽に晒されるところにはキストゥスの庭が設けられることになる（図4、36頁）。

四年の後、庭の骨格ができあがり、いまやこれらの空間全体に行きわたった手入れがはじまる。

この庭はできたばかりだけれど、すでに関わっていく必要があるからだ。

たいていはそのときから、庭の手入れが重要であること、かつそれが新たな着想の源でもあることが分かってくる。

いくつかのおもしろい花や草葉も今では庭のあちこちに散らばって定着している。それらの親株は、かつて決まった場所に意図的に植えていたのに、今や親株の種子が届く範囲から遠く隔たっている。この放浪の働きは興味をひかずにはいない。なぜこのユーフォルビアやオダマキは悪いとみなされるのか？　それらが定められた空間から出ていくからだろうか？　ユーフォルビアやオダマキは、今日は草むらのなかや園路の上にあり、明日にはまた別のところにあるだろう。

ロゼットの草葉5、ヘラクレウム・スフォンディリウムやセイヨウナツユキソウ、ホルトソウになる大きな草花の島は残される。春なので、それらはまもなく二、三週間の内に花を咲かせるからだ。その他の場所には芝刈機がかけられる。それはこの庭で使っているたったひとつの機械で、四ストロークエンジンの頑丈な芝刈機である。斜面で使用するので、どんな環境でも問題のない無骨な道具を使っている。この芝刈機なら繊細な草花も、トゲ植物も、基部が木質化した花々もうまく刈ることができる。たとえば庭の水が集まる部分に繁殖しているセイヨウノコギリソウでも。これ

5　タンポポの葉のように、草本の葉むらが低く放射状に展開した状態。冬期によく見られる。

らの草花や葉むらをとり除くのは、早咲きの種に関しては六月、他の種については七月や八月、遅いものについては秋になる。見た目の悪さや（花や草葉が萎れた）とり除くべきときが来たら、他の理由によって（二年生植物のサイクルが終わる、植え込みの美観の修正など）とり除くべきときが来たら、芝刈機をかければ十分だろう。まもなく、その跡にまた草花が生えてきて芝地になる。こうして、何日か前にはまだ雑多な種の花軸が生長していた場所が歩けるようになる。

図5（36頁）では、リンゴの木が倒れているけれど、まだ根が四分の三以上張っていたので残しておくことにする。これは名案だった。この木はその後、毎年果実を実らせることになるからだ。この空間を管理しやすくするために、倒木の枝の周りに広い島をつくり、オダマキの種子をまき、シラーの球根を植えた。そこにモウズイカやスズメノチャヒキといった他の植物も自然に生えてくる。

この島は面白いので、夏には大きく育てている。

図6（37頁）では、同じ年の四月から十月にかけての庭の進化が分かる。もちろん、今この庭はさらに、大幅に違ったものになっている。図中の矢印が示しているのは、島が生まれたところか、この土地の草花の自然な傾向にもとづいた島の拡大か、さもなければ花々のまとまりをとり除いてつくった新しい通路である。

VIII ずれ

壁のひび割れに視線を漂わせる。それは昔からあったと思うけれど、いま気がついた。シーツを引き寄せて毛布を押しやる。枕は探さずに……

ずれはすっかり分かっているという感情と、それにもかかわらず完全には分かっていなかったという感情とから生まれる。

ずれの奥深くに隠された、とらえがたく、読みとりがたい秘密、それはおそらく美的な次元に属している。

ずれとは些細なものごとをあからさまに、ついには強烈に見せることでもあるだろう。夢も一見、互いに関係のないイメージ同士が不意にぶつかることからなっている。ときに人は「夢のようだ」と言うことがあるけれど、そのとき視線は思いもよらなかった情景を眺めている。

青い花々からなる花壇に現れた赤いケシ。それは赤について語っているのか、青について語っているのか？ それとも赤によっても青によっても示されておらず、むしろ双方が一緒になって明らかにしているものについて語っているのか？ 植物が予告なしに現れ、いつもの色合いの環境を一変させる。そうなると、もうその植物しか見

えない。庭は姿を消し、構造物も忘れ去られ、ただ出来事だけがある。

とはいえ、それらの植物もあまりに長いあいだとどまるべきではないだろう。今度はその植物がありふれたものになってしまうかもしれないから。キクの大きな茂みには癒される。

ヒナゲシを摘んで花びらが落ちるとはっとする。

突然一列に並んだ注意深い犬たち。呼吸のリズムが、ルクソール₁の墓にのしかかる熱気と調和している。

サンゲの聖なる森に捧げられた祭壇の奉納物を納める石像に乗った猿。

プラ・ティルタ・ウンプル₃の屋根にあらわれた束の間の庭。

指輪のようなタイヤのなかに忘れ去られたアカシア。

1 エジプト南東部の都市。神殿や墓地など、古代都市テーベの遺跡が数多く残っている。
2 インドネシアのバリ島中南部にあるプラ・ブキット・サリとその周辺の森。森も猿もヒンドゥー教で神聖視されており、猿が多く生息する。「プラ」は英訳を踏まえて「寺院」と訳されることもある。
3 バリ島中東部にある聖なる水が湧出するプラ。沐浴場がある。

ずれ

キンギョソウの上に集まったカモメたち。キイチゴの茂みのなかから花を立ち上げるエレムルス……たぶん一秒、もしくは一時間もあれば、これらのものごとはなくなってしまうだろうし、そうでなくとも視線は、もうそれらを一時間もあれば、これらのものごとはなくなってしまうだろうし、そうでなくとも視線は、もうそれらを本質的な現象だ。それはまるで触媒のように作用し、思いもよらない次元は主観的なものなので、ときに親密なものでもある。ずれを含んだ状況の醍醐味は、観察のダイナミズムをとり戻させることにある。もしそこにカモメがいなければ、キンギョソウに興味を持つだろうか？ そしてその逆も、つまりキンギョソウがなければカモメに興味を持たないだろうこともまたしかりである。わたしの庭では、最初のホンア

VIII

44

マリリス（*Amaryllis belladonna*）が現れると、その周りの空間が変化したように思われた。この花は葉もまとわずに、裸地から荒々しく、素早く姿を現し、サントリナや矮性のセイヨウスモモの上に花を咲かせる。ホンアマリリスが咲いた日から、わたしはこの特徴のないセイヨウスモモを違ったふうに見ることになる。ずれには二つの要因がある。ひとつは生物の時間、もうひとつはスケールの落差だ。

普通の庭では、出現と消滅のリズムこそが空間の不意をつき、変化させる。たとえば、ホンアマリリスやハエマントゥス、ネリネ、イヌサフラン、シクラメンのような葉が出る前に花を咲かせる球根植物。そしてヒナゲシやアルクトティス、クロタネソウのようなライフサイクルの短い一年草などがそうである。

スケールの落差は葉や茎の相対的な大きさの落差や、植物の丈の落差などから生じる……。二階の窓辺の高さにタケニグサの花が咲くのが見える……。巨大なグンネラの葉の陰になる。

「動いている庭」では、こうした現象はそれ自身のために早められ、あらわにされる。

スケールがもっと幻惑し、リズムがもっと早くなり、ずれがもっと大きくなれば、庭はもっと生き生きとする。

ずれ

IX　放浪

動いている庭のための植物リスト

……ラトラエア・クランデスティナはハコヤナギとともに旅をする。その薄紫色の花は鉤型に湾曲し、束になって地面を飾り、湿った谷の底を覆い尽くす……。しかしこのラトラエアは真の旅人ではない。特定樹木に寄生する植物の分布域は、その樹種の根が地中に分布している範囲に限定されているからだ。それにもかかわらずラトラエアは、密やかに、思いがけない場所に姿をあらわす。まるで球根植物や一年草、あるいは二年草のように。

二年草の放浪

あまり好まれない一連の植物がある。それらが美しいと感じられないからではなく、いつも思わぬところに生えるからだ。

こうした植物はプロジェクトというものから逃れ、計画した場所に勝手に入ってきては勝手に出ていってしまうので、制することができない。それらは風や鳥、犬の脚やスパイクがついた靴底を利用して散らばっていく。そのありようは両義的で、不意に訪れるチャンスと植物の欲望を結びつけ、偶然の法則をもっと強固な決定論の法則に組み合わせていく。

ここにジギタリスが生えているのは渡り鳥が種子を残していったからだけではなくて、ここが生長できる場所でもあるからだ。それらのジギタリスはまるでずっとそこに生えていたかのようだ。

さて、このジギタリスを残しておく？　それとも根こそぎにする？　二年草は放浪者なのだ。いつも思わぬところに移動して、あちこちに種子を残していく。

ロゼットと花軸[1]

二年草のライフサイクルはよく知られている。それは夏生一年生植物[*]のサイクルとよく似ているけれど、二年草はときに二、三度越冬することがあるという点で異なっている。それにたいして夏生一年生植物や「一年草」は、温暖な季節にそのサイクルを終えなければならない。[**]両者の共通点は種子にはじまり種子に終わる点で、このサイクルが実現すると枯死する。植物の目的はいつだって繁殖することにあるのだが、二年草はその器官が特徴的であり、わたしたちが興味をひかれるのはまさにこの器官なのだ。

初年度、二年生植物はたいてい晩秋に芽吹いて、ロゼットの状態で冬を越す。ロゼットは地表すれすれに生える平板な組織で、ほぼ完璧な放射状の構造をとっている。それは冬のあいだもずっと残っていて、厳寒期にもほとんど傷まない。多くの場合葉は大きく、人目を惹く。モウズイカ（*Verbascum*）、ジギタリス、アザミ（*Cirsium*）、ハナウド（*Heracleum*）、オオヒレアザミ、オニサルヴィア（*Salvia sclarea*）などはこうした性質をもつ。

きわだった特徴として、そのうちいくつかの植物の葉は銀色の産毛に覆われており、そのロゼットが地面にいくつも生えている様は、まるで地上の白い星々のようだ（モウズイカ、オニサルヴィア、オオヒレアザミ）。

一見動きのない月日を経て不意に、このきわめて大きく凝集したロゼットが天体望遠鏡の望遠レ

[1]　花をつける茎。

[*]　夏生一年生植物——繁殖のサイクルが短く、必ず種子の状態で越冬する植物。

[**]　一般的に夏（それらはフランスの気候では、いわゆる一年草になる）。

放浪

47

ンズのように上へ上へと展開して葉もまばらな巨大な花軸に変貌し、穂状花序や円錐花序、あるいはもっと入り組んだ花序をつくって華々しく完成する。一般的にこの開花が二年目の夏になることから二年草という名前になっており、それは種子から種子へという植物の完璧なサイクルを暗示している。とはいえ例外もある。生長途中のアクシデントがこのサイクルを変えてしまうことがあるからだ。たとえば、花が終わってすぐに花軸を切れば結実できないので、この植物は完全に枯死せずに栄養器官を維持して対応する。こうなると多くの場合、厳寒期までに新たな花を咲かせることはできない。だからもう一度花をつける前に二度目の越冬をしなければならなくなる。この植物はロゼットの中央に露出した先端の組織が春化されるように、つまり開花プロセスを引き起こすために必要な長さを持った持続的な寒気にさらされるために、余計なひと冬を越すことになる。休眠しているか、もしくは生長中のロゼットの芽は、こうして再び花芽になる。

そういうわけで、二年草と呼ばれている植物を観察してみると、通常二年の生育期間を大幅に越えていることが分かるだろう。

だから文学作品におけるジギタリスの描写は曖昧さに満ちており、この植物は三年草、ときに多年草とさえ記されているのだ。

実際、二年草を多年草として飼いならす方法もある。この方法とは、基部に二、三枚の葉だけを残して、花軸を地表に近いところまで切り戻すことだ。こうして株元で休眠している芽を目覚めさせることで、その植物は新たに地面から出てきたかのようないくつかの側芽をつくりだす。側芽はつねに地面と接しているものの不定根からは区別できるし、別個の自立した植物体になっていくこともできる。これらの側芽は、サイクルを終えて枯れていく親株から次第に独立して根を出すだろう

2 花序とは花の全体的な配置とその構造。穂状花序は長い一本の軸の周囲に数多くの花が並んだもの。穂状花序の花は軸から直接出ているのにたいして、それらの花のひとつひとつに柄がついて、花が軸から離れているものを総状花序、総状花序の柄の各々がさらに総状に分岐しているものを円錐花序という。
3 葉、茎、根の総称。花などの生殖器官以外の器官を指す。
4 一定期間の低温状態にさらされることで生理的変化を受け、開花プロセスを開始すること。

5 頂芽にたいして花軸の側方部にできる芽のこと。
6 茎や葉柄など、通常と異なる位置から出る根。たとえばアジサイなどは茎が地面に接すると、その部分から根が出る。

う。こうした栄養繁殖のしかたは、多年草の繁殖方法とは異なっている。というのも、多年草の新しい芽の根は匍匐枝（ランナー）[8]の芽と同時に、あるいはそれに先立って生長するからだ。この生活形の植物（半地中植物）[9]の栄養繁殖の勢いは、あきらかに有性生殖の勢いを圧倒している。それにたいして、二年生植物や一年生植物が株を大きくすることに無関心なのは、理論上、すでに広範囲に散らばっているはずの種子がその植物の存続を保証しているからだ。とはいえ、その植物が存続できるかどうかは偶然に左右されることになる。

このように、ある種の注意を払えばこうした短命な植物の性質を変え、言ってみればとどめ置くことができる。しかしそうするなら、つまりは転々と場所を移すことが特徴的なある種の植物を、定められた場所に固定してしまうことになる。それは均衡を破る力、かき乱す能力、出来事に思いがけない影響を与える方法、こうしたものをなしにしてしまうことだろう。

それなのに人々は萎れた花軸を切り戻している。終わりを迎えた花々の無残な見ためを消すために。あるいはまた、夏に訪れる二度目の開花を促すために（ジギタリスについては七月、八月頃に側生の花軸をえるとうまくいく。それは六月にできる腋生の花軸[10]よりもかなり低くなるとはいえ、同じくらいたくさんの花を咲かせる）。

ここに二年草の活用例をいくつか挙げておく。これらの植物は「動いている庭」を論じるにあたって、控えめながらも決定的な源泉となっている。

自生する四種の二年草

1　モウズイカ属、とりわけ――

[7] 単独の個体が有性生殖を経ずに栄養器官の一部からクローン個体をつくること。植物のこの性質を利用した手法として、園芸では株分けや挿し木などが知られる。たとえば不定根を出したアジサイの茎を親株から切り離せば栄養繁殖の別個体ができる。また有性生殖とは、異なる個体の精細胞と卵細胞が受精し、新たな形質をもった個体をつくること。

[8] 地面を這うように水平に伸びる茎。この茎から根を出して別個体をつくり、群落化する。ユキノシタやシャガなどに見られる。

[9] 休眠芽を地表面につける生活形の植物。ロゼットをつくる植物はその典型。

[10] 側生や腋生とは、茎や花の出る場所による分類。側生は茎の側方に、腋生は茎と葉のあいだに生じる。

ウェルバスクム・フロッコススのロゼットを上から見る

ウェルバスクム・フロッコスス（*Verbascum floccosus*）
ウェルバスクム・ボンビキフェルム（*V. bombyciferum*）
ビロードモウズイカ（*V. thapsus*）

モウズイカは地面に、産毛の生えた銀色の大きな葉むらをつくる。なかでもウェルバスクム・フロッコススはもっとも見応えがあるだろう。ロゼットの状態で上から眺めても美しい、珍しい植物のひとつだ。そのロゼットは花軸を伸ばす直前の春にとりわけ華やかになる。

モウズイカが庭に定着したらすぐに、この「雑草」を根こそぎにしないよう利用者たちに周知する必要があるだろう。どのみち二年もすれば、その辺りからはすっかりなくなってしまうのだから。

モウズイカは、はかない荒地植物であり、廃墟や休耕地、乾燥した土手、岩の隙間に定着する＊。白いニンジンのような直根はとても強靱で、その根をつけ根から折ってもこの植物はすぐに再生してくるだろう。こうした性質はスイバ（*Rumex acetosa*）やアシュ、セイヨウタンポポ（*Taraxacum dens-leonis*）に似ている。またモウズイカは日光を好み、この植物を覆っている白粉によって寒気

＊ 荒地植物（ruderal）。語源はラテン語の廃墟（rudus）。──瓦礫のなかで生長することから。

IX

50

や乾燥、家畜による食害からも守られている。石段の踏面と踏面のあいだの目地に根をおろしたモウズイカは、段差部分に立ちはだかる中世の衛兵のようだ。こうなると通行人は槍のような長い花穂の間を通らなければならず、ときにはその槍を避けるために岩に生えたヒナギク、すなわちメキシコヒナギク（*Erigeron mucronatus*）をいくつか踏みつけることになる。

2　ジギタリス属、とりわけ——

　ジギタリス（*Digitalis purpurea*）
　ジギタリス・エクケルシオル（*D. excelsior*）

ジギタリスは林間の空地や薄暗い伐採地で繁殖する。やや湿潤な酸性の砂質土壌や花崗岩が風化した残留砂層を好むが、その生存可能域は相当広く、乾燥にも耐える。
モウズイカと異なり、ジギタリスの根はおもにひげ根からなり、花期のはじめ頃でも移植することができる。ジギタリスは移植に強く、移植しても紫色の長い穂状花序の基部の開花がわずかに遅れるだけだ。

ときにジギタリスは、この植物を特徴づける半日陰の酸性土壌を庭に変えることができるたったひとつの植物である。ジギタリスは適応範囲が広いので、それが生えていても他の陰生植物が生えているとは限らない。けれどもこの植物が生えていればそこが森の入口だということが分かる。それと同時に、そ*れはモウズイカが生えていればその他の乾生植物が生えているようなものだ。それはモウズイカが生えていればその他の乾生植物が生えているようなものだ。**
花の圧倒的な垂直性は、周囲に生い茂る草葉からも、低木が絡みあう林縁のぼやけた肌理からも際立っている。ジギタリスがコロニーをつくる茂みには、リズムが生じ、深みが生まれる。

＊　陰生植物——日陰を好む植物。

＊＊　乾生植物——乾燥地の植物。

ホルトソウ

3　ホルトソウ（*Euphorbia lathyris*）

ホルトソウは庭のなかでももっとも人目をひく二年草のひとつだ。自生状態では、かなり限られた場所の耕作地周縁部のあちこちで見られる。ところが庭では、モグラが忌避する効果があるのでいち早く導入されてきた。そして芝生――近代庭園の原型としてのカーペット――が絶対的な必需品――緑の贅沢品――になってから、モグラはひどく迷惑な生き物とみなされてしまった。だからこのユーフォルビアの人気は、えてして芝生でよりもむしろ菜園でよく見られる。たぶんホルトソウはモグラが寄りつかないようにしてきた。にもかかわらず、この脱毛剤としての利用は廃れてしまったし、モグラ予防の効果も疑わしい。とすれば、今も一部の庭にホルトソウが残されているのは、あらゆる点で特徴的なその構造のおかげである。

この二年草は、冬を越すにあたってロゼットにはならないが、代わりにフランスの植物相には類例のない幾何

学的組織を形づくる。この組織はおもに一メートルに達することもある垂直軸からなる。この軸に二列対生[11]の葉が直交する二つの面に沿って互い違いに積み重なり、等間隔に整然と並んでいる。そのため、この植物は真上から見ると十字形をなしているように見えるだろう。開花しはじめると二叉分枝[12]が途切れることなく生じ、花序の配置は、骨組が複雑で上部が平らな傘のような形になる。その緑色の花は目立たないけれど、三室からなる球状の果実は成熟すると砂利が落ちるような音をたててはじける。日向ではジュネが、日陰ではツリフネソウがそうなるように。ホルトソウが重要な植物なのは、こうした性質があるからだ。またこの植物は栽培もしやすい。株が互いに密集し過ぎているときには、このユーフォルビアの基本的な骨組のラインが見える状態を保つように株をとり除けばよい。

4　バイカルハナウド[13]（*Heleacleum mantegazzianum*）

このカフカースのハナウドは、動的な構造をもつ庭でしか育てることができないだろう。
この植物はフランスのものではなくカフカース原産である。しかし、たとえばイスーダンのテオル川[14]など、フランスの一部の沖積土[15]の谷でも、半自生状態となったこの植物を見ることができる。
バイカルハナウドは、ここにあげた栽培可能な二年草のなかではもっとも丈があり、這うような高さからあっという間に四メートルにまで生長する。とはいえ冬にはなにもなく、地面に葉とべるようなものは見あたらない。よく探せばシシウドに似た葉があるかもしれないけれど、それもほとんど目立たないだろう。そうして七月、ときには六月からは、丸みを帯びた巨大な白い散形花序がひと月にわたって続々と花を咲かせる。

[11] 二枚の葉が茎を挟んで直線上に向かいあうことを対生といい、茎上に展開されるその他の対生葉も平面上に並ぶ場合、二列対生という。

[12] 枝や茎の生長点が、同じく生長点をもった同等の二本に分かれること。

[13] コーカサス。黒海とカスピ海に挟まれた地域。中央の東西方向にカフカース山脈が走り、その南北に平野部が広がる。

[14] イスーダンはフランスのほぼ中央に位置するアンドル県東部の地方自治体。テオル川はロワール川の支流にあたり、イスーダンの南西から北東に貫いている。

[15] 河川が運ぶ土砂や礫などが堆積して形成された土地。地質学的にはもっとも新しい土地。

＊ 半自生―導入の結果、帰化した外国の植物（たとえばハリエンジュやアカシア）。

この植物はスケールの相対的な関係を変えてしまう。周囲のすべての植物をも際立たせ、庭を一変させる。

その他の放浪する植物

オオヒレアザミ（*Onopordum acanthium*）。二メートルに達する巨大アザミの一種。若いうちは光沢のない銀色のアカンサスのような葉をもち、ときに「ロバのおなら」とも呼ばれる。礫地に自生すると思われているものの、窒素分に富んだ土壌を必要とする。

タチアオイ（*Althea rosea*）。その生物学的な扱いはつねに一年草と多年草のあいだで揺れている。大西洋沿岸部ではよく知られた植物。

オニサルヴィア（*Salvia sclarea*）。なかでもターケスタニカ種がよく栽培され、かつては「トゥット・ボンヌ」の名でリキュールの製造に使用された。この品種は、ときに麝香のような、猫の尿の匂いを連想させる芳香によって嫌われる。亜地中海性気候下の乾燥地の植物。

アンクサ・イタリカ（*Anchusa italica*）。メタリックブルーの花を咲かせる。

アザミ（*Cirsium*）。湿潤な場所の付近には生えない嫌われ者。アザミは、その土地が荒れ地になりつつあることを暴露し、暗にその土地の所有者の怠慢を責め立てている……。

アレチマツヨイグサ（*Oenothera biennis*）。湿った溝などに見られる荒地植物。夏のあいだずっと、淡黄色の無限花序[16]をつける。

ヤナギラン（*Epilobium spicatum*）[17]。七月に薄紫の穂状花序をつける。森の境界部、溝、荒れ地、林間の空地などに見られる。

[16] 地中海性気候に準ずる気候。地中海性気候とは、温帯に区分され、夏乾燥し、冬に降雨のある地中海沿岸をモデルとした気候。

[17] 花軸が伸びながら側方に花芽をつけていき、先端部から遠いものから順に開花する花序の総称。既出の穂状花序や円錐花序もこれに含まれる。

大型多年草

ここに記す大型多年草は夏の庭を盛りあげ、気分を高揚させるためにある。そうした草葉の下や内側は通り抜けたり、突き抜けたりできるはずだ。巨大な花軸もその周りをまわるだけでなく、触れることだってできるに違いない。それは混植境栽とは正反対のものだ。混植境栽は、仕切りのなかにうまく整理された色彩とともに、離れたところから定められた軸線、つまりは読解の軸に沿って鑑賞するのだから。大型多年草の庭は、人間が昆虫になって入り込む草花の森なのだ。

大型多年生植物は人の身長よりも丈がある。それらは夏の荒れ地に壁面をつくり、秋には姿を消し、また新しい空き地を見つけて生えてくるので、夏のひとときだけ迷宮のような庭を多層的なものにしてくれる。こうした植物は、空間に不均衡をつくるには欠かせない素材のひとつなのだ。その結果、人は飽きることなく、もっと長いあいだこの空間を旅することになる。

タケニグサ（*Macleaya cordata*）。この植物は深い土壌があって温暖ならば、高さ六メートルに達することがある。五月から六月にかけての二ヶ月間でこの高さに達するが、大抵は四メートルで落ち着く。葉は青緑色で、大きくてもろい。花序は霞状のピンクベージュで七月から八月に咲く。地下茎でよく繁殖し、ときに他を圧倒してはびこる。

グンネラ属、とりわけ──

　　グンネラ・マニカタ（*Gunnera manicata*）
　　グンネラ・ティンクトリア（*G. tinctoria*）
　　ペルティフィルム・ペルタトゥム（*Peltiphyllum peltatum*）

ロドゲルシア・タブラリス（*Rodgersia tabularis*）

湿った環境、あるいはきわめて冷涼な環境に産する、丸みのある葉をもった三属の植物。グンネラについては弱酸性で、緻密な粘土質ではない水はけの良い土壌が望ましい。このなかでもっとも巨大で見応えがあるのがこのグンネラで、成熟した株にかんしては、その葉柄と葉身は優に二メートルに達する。ただし冬期には敷き藁で凍結から守る必要がある。ペルティフィルムとロドゲルシアはグンネラに比べればまだ控えめとはいえ、それでも一・五メートルはあり、そのなかば木質化した株で腐食土をしっかりととらえている。ペルティフィルムの花は四月で、巨大なユキノシタの花をもち、ノウゼンハレンのように葉柄は葉身の中央に挿入されている。ロドゲルシア同様、丸いテーブル状の葉をもち、春の凍結で痛んでしまうことがある。

ペタシテス・フラグランス（*Petasites fragrans*）。ウィンターヘリオトロープ、すなわち「冬の向日性植物」という俗称はこの植物にふさわしい。しかし繁殖力旺盛なこの植物の特徴は、まだ葉も出ていない真冬や初春に花を咲かせることだ。くすんだ白い花は目立たないけれど、香りによってその存在を示している。

バイカルハナウド
オノポルドゥム・アラビクム（*Onopordum arabicum*）
ウェルバスクム・フロッコスス
ジギタリス
タチアオイ
オグルマ属のオオグルマ（*Inula helenium*）、イヌラ・アングリクム（*I. anglicum*）、イヌラ・エンシ

18 葉柄は葉と枝、葉と茎などをつなぐ部分。葉身はその先のいわゆる葉の部分。

フォリア（*I. ensifolia*）。湿潤な環境に生えるキクイモのような植物。八月中旬にキク科特有の黄金色の花を咲かせる。なかでもオオグルマは三・五メートルに達することがあり、株元に大きな葉をもつ。

多種多様なヒマワリ（*Helianthus*）とキクイモ。これらは乾燥した土壌で同じような働きをするだろう。

カルドン（*Cynara cardunculus*）。カルドンおよびアーティチョークは、肥沃な土壌では二メートルかそれ以上になる。深い切れ込みをもつ灰色の葉は遠くからでも見分けることができる。

セイヨウゼンマイ（*Osmunda regalis*）。この植物はカルドンなどと同じ高さに達することもあるけれど、その葉は八月頃から倒れ込む性質がある。しかしそのおかげで、その背後にまた別の風景が見晴らせるようになる。

トウゴマ（*Ricinus communis*）[19]。この植物はフランスの気候では多年草にはならない。それでも早い時期から冷床に種をまいておくと、急速に成長するという特性を持っている。その株は一年で四メートルに達することがある。

アカンサス属のアカンサス・アカンティフォリア（*Acanthus acanthifolia*）、アカンサス・モリス（*A. mollis*）。多くの他の多年生植物と同じで、アカンサスが新しい空間をつくりだすのは夏の開花のときだけだ。このことは、すでに挙げたモウズイカやジギタリス、ハナウド、オグルマのいずれについても言えるし、エレムルス（エレムルス・ロブストゥス *Eremurus robustus* は二メートルに達する）やウバユリ（ヒマラヤウバユリ *Cardiocrinum giganteum* は、残念なことに性質が不安定）、多種多様なユリ（*Lilium*）、デルフィニウム（*Delphinium*）などのような多くの地中植物（球根植物[20]）もそうだ。け

[19] 周囲を木枠などで囲み、上部をガラスやビニールで覆った育苗用のフレーム。人工的に加温する温床と対比して冷床という。無加温フレームとも。

[20] 休眠芽を地中につける生活形の植物。球根植物はその典型。

れどもアカンサスにはこれらの植物にはない、おもしろくて優れた点がある。それは冬のあいだも地上に葉を残すことだ。

この他にも大きな葉をもち、庭のエキゾチックな印象を強める多年草は数多くある。リグラリア・クリウオルム（*Ligularia clivorum*）、オオバギボウシ（*Hosta sieboldiana*）、ミズバショウの一種（*Lysichiton sp.*）、クランベ・コルディフォリア（*Crambe cordifolia*）、レウム・パルマトゥム（*Rheum palmatum*）、アンゲリカ・アルカンゲリカ（*Angelica archangelica*）などがそうだ。とはいえ多くの場合、これらの植物が生長して人の背丈より高い目隠しをつくることはあまり期待できない。

谷（自邸の庭、1981年）
動いている庭——1500㎡

1 動いている庭
2 斜面
3 菜園
4 家
5 小川

21 地面を彫り込んでつくった水路あるいは運河。ヴェルサイユ宮殿の庭やヴォー＝ル＝ヴィコント城の庭に見られる巨大な造作が有名。
22 フランス西部に位置するメーヌ＝エ＝ロワール県の地方自治体。
23 XIの5を参照。
24 XIの2を参照。

アンドレ・シトロエン公園（パリ15区、13ha、1989年）
動いている庭——10000㎡

1　動いている庭
2　中央のパルテール
3　カナル[21]
4　セーヌ川

東洋園の拡張（モレヴリエ[22]、10ha、1990年）
動いている庭——2000㎡

1　動いている庭と池
2　アジアの庭
3　受付

レゼネ採石場の庭（ブルジュ、3 ha、1993年）[23]
1 現存するグロッタ。採石するときに岩から
 の主要な退避場所になっていた
2 庭の全面に動いている庭
3 レゼネ通り
4 オロン渓谷通り
5 フランソワ・リュド通り

レイヨルの園（ヴァル、沿岸保存局、20ha、1994年）[24]
1 日向の動いている庭
2 日陰の動いている庭
3 受付
4 南半球の庭

X　アンドレ・シトロエン公園の七つの庭

一九九三年九月、アンドレ・シトロエン公園が一般公開された。公開直後の週末には一万一千人もの人々がこの公園内のさまざまな庭を訪れ、その後も来園者は多く、あとを絶たない。この大盛況がただちにもたらした課題は、公園というものがもつ いくつかの機能的側面を解釈しなおすべきだということだ。パリ市公園・庭園・緑地空間管理局は公開初年度を通じて、人々がこのプロジェクトをどう見るか、その結果を注視していたが、それは最終的に成功したと判断されることになった。

当然のことながら、「動いている庭」はこの公園内のさまざまな庭のなかでもとりわけ注意深く監視された。というのも、そこは異様な場所で、パリの伝統にしたがってつくられているものがいっさいなかったからだ。とはいえ、この庭はすぐに自由な空間としてとらえられ、そのようなものとして、つまりは自由に利用されていく。それとともに、まだ規則さえ知られていないこの場所の使い方が探求されることになる。ときに拒絶され、たびたび批判され、つねに引き合いに出されるアンドレ・シトロエン公園の「動いている庭」。この庭は、自然のなかに自分の存在の重要な一部

＊　D.P.J.E.V.: Direction des Parcs, Jardins et Espaces Verts de la Ville de Paris.

パリのアンドレ・シトロエン公園

施工管理──D. P. J. E. V.
　　　　　　ギュイ・シュラン、ヤニック・グルレ
資料管理──サバティエ、ヴァレ
現場監督──GEMO
設計　　──パトリック・ベルジェ（建築家）
　　　　　　パトリック・シャルアン（建築家）
　　　　　　ジル・クレマン（修景家）
　　　　　　ジャナン・ガリアーノ（建築家）
　　　　　　ジャン゠マクス・ロルカ（噴水設計家）
　　　　　　フィリップ・ニエ（修景家）
　　　　　　アラン・プロヴォ（修景家）
　　　　　　ジャン゠ポール・ヴィギエ（建築家）
　　　　　　ジャン゠フランソワ・ジョドリー（建築家）

分を再発見しようと求めている人々の暗黙の要求に応えるものなのだ。*

つくられたときから、庭師たちはこの庭の進化に寄り添い、一般公開される前からその手入れに直接たずさわってきた。分かっていただけると思うのだが、こうしたタイプの庭の進化のなかでは、庭師たちの責任は、他のどんな伝統的なシステムのなかでよりもいっそう重いものになる。**

「動いている庭」の手入れに注がれる時間とエネルギーは、他のあらゆる同面積の庭に費やされるそれよりも少ない。けれど今のところそれがどの程度少ないのかはわからないし、このテーマについて理路整然と教えてくれる研究もいっさいなかった。そこで庭師たちはこの場所の特性を念頭に置きながら、「動いている庭」特有のダイナミズムに組み込むことができるようなプロジェクトまで考えだしてくれた。***

とはいえ、アンドレ・シトロエン公園の場合、動いている空間の形の構想は庭師たちだけが担うものではなく、その一部はあらゆる人々のものになる。というのも花々の「島」の形は、一方では花々を残すべきかとり除くべきかという庭師たちの選択に結びついた行為の結果だし、他方ではあちらこちらを行き交っては植

* 生態学的パラダイムという考えについてのオギュスタン・ベルクの分析を参照（Augustin Berque, "Éthique et esthétique de l'environnement: La lumière peut-elle venir d'Orient?," *Éthique et spiritualité de l'environnement*, Séminaire international, Rabat-Maroc, 28–30 avril 1992, dir. Louis Ray, Paris, Trédaniel, 1994, pp. 73–86）
** サタバン、ジョリー、ロトン各氏の指導のもとで。
*** 一九九三年夏、最初の契約条件では予定されていなかった、さまざまな種の混合──一年草、とりわけサンジソウ（*Clarkia*）とクロタネソウ（*Nigella*）をベースとする──が作成中の庭の一部に導入された。

物を踏みならしていく来園者たちの行動パターンからなるものでもあるからだ。公園を使っているうちに、こうしたことが「島」の輪郭を決めていく。だから花咲く茂みの物理的な動きは、特権的な交通のネットワーク——もちろん、かなりばらばらではあるが——に拘束されており、この交通のネットワークは硬直したシステムとして、はじめからこの土地に広く根づいていた動いているシステムに重なりあうことになる。

「動いている庭」の大半は実験的な部分が占めている。けれども、この庭ができてから今日までに観察された驚きについて、ここに示すことならできるだろう。

この驚きは二つの本性から生じている。第一の理由は明らかに来訪する人々に結びついている。つまり、人々はそうした関係性をいままでまったく知らなかったのだ。第二の理由はこの庭の空間構成が時とともに展開していくことに結びついている。空間構成という思弁的なプランのうえでは、わたしたちは経験に左右されない明確な考えを持っている。しかし今日、こうした考えは修正する必要がある。

もちろん、あらゆる思弁を検討し直すことが、「動いている庭」というコンセプトの不可欠な部分をなしている。だからこうした再検討も「動いている庭」の実現と、その調査の一部となることが期待されるだろう。

驚きとその理由
利用者

利用者の多くは「動いている庭」の話をしながら、自分たちの子供時代を思い出している。とい

X

64

うことは、そこで基準となっているのは放棄によって生まれた社会的空間としての荒れ地ではなく　て、みずみずしい精神、そして放浪する精神を受け入れることができる場所なのだ。*　そうした場所に、つまりは近所でもない非日常的な場所に立ち帰ることは、植物学の観点からであれ、象徴的な手がかりを導きとするのであれ、多くの場合庭の認識を深めるきっかけになる。この点について留意すべきことがある。類比によってある場所を他のものに結びつけていく横断的な解釈は、類比が働かない場所に比べて、人々にとって親密なものになるということだ（後述の「連なりの庭」を参照）。ところで、直接「動いている庭」に向けられた批評は、今のところよく知られていない。わたしが知るたったひとつの情報は、そんなことだろうとは思っていたけれど、さしあたり「ひどい手入れ」という見かけについての批評だけだ。ほとんどの論評は、この公園の無機質すぎる外観を告発するものであり、それらはおもに中央のパルテールの軸線上でえられる知覚に関心をよせている。このことが意味しているように思うのは、大袈裟な対比的構成の外観をしつらえても、人々の精神を満たすことはできないということだ。

植物

植物は予想どおり、本当の驚きを用意してくれた。後述のリストにある種子を混ぜてまいたあと、時とともに植物が次々と現れるのが観察された。このような庭をつくった場合、最初の頃に現れる秩序がもっとも予測しづらい。

アンドレ・シトロエン公園の「動いている庭」には、成熟した荒れ地がもつような利点はなかった。というのも、ここでは一から荒れ地をつくらなければならなかったからだ。武装した荒れ地の

* 「人間のうちにあるあらゆる奇妙なもの、彼のうちにある放浪的なものと迷えるもの、おそらくそれは、この二つの音節のなかにあるだろう。つまり庭（jardin）のなかに」（ルイ・アラゴン『パリの農夫』佐藤朔訳、思潮社、一九八八年、一四三頁［Le paysan de Paris, Paris, Gallimard, 1926, p. 147］）。

「明るい」段階、つまりまだかなり分け入りやすい段階を再現するために、まばらな木本植物（パロッティア *Parrotia*、モチノキ *Ilex*、ニシキギ *Euonymus*）やバラのようなトゲ植物（低木やつる植物の茂み）を植え、同様にどんな季節でも有機的なプランが見てとれるようにタケの生垣を植えた。さらに、もう少し小さめのスケールの空間、つまり公園中央のなにもない巨大な空間と連なりの庭のあいだにあたる空間をつくることも重要だった（「動いている庭」にあてた面積はおよそ一・五ヘクタール）。

そういうわけでこの庭の骨格は、モチノキをのぞけば、タケのようにどちらかといえば流動的なものだ。モチノキだけは、周囲の草本の動きがよく分かるように、鋲の形のように低く球状に刈り込んでいる。

草本種の種まきは、次の三系統の種子の混合を用意して一九九一年九月におこなった——

・帯水土壌に耐える植物の種子の混合。窪地に定着させるためのもの。
・乾燥土壌に耐える植物の種子の混合。平坦地に定着させるためのもの。
・前二種類と同じ性質の種子の混合で、イネ科植物の割合を五〇パーセントにしたもの。他よりも踏圧が高くなると予想される連結部の路面にあてられる。

最後に、この公園の主要な園路にあたる対角線上、および日陰の庭の付近には、恒常的な踏圧に耐えることのできるイネ科植物ばかりをまいた（こうした場所については、往来の多い狭い通路の、とくに下草に注意しなければならず、芝生保護材を埋めて芝草を「武装する」必要がある）。

植物の出現をまとめたカレンダー——一九九一年九月から一九九三年冬まで

X

66

種子は全種類同時にまいた。

〈一九九一年十月〉　ようやく地表の七〇パーセントが被われた。とはいえ、なかでも窪地はまだ植物が少ない。それ以外の場所や、とくにイネ科植物が生えた場所は、雑多な種からなる芝のように見える。この頃、ロゼットや新葉が現れてきたのは——

オニサルヴィア (*Salvia sclarea*)
ハナビシソウ (*Eschscholzia californica*)
キンセンカ (*Calendula officinalis*)

他にも、リストには入れていなかったものの、数多くのアカザやアマランサス、アブラナが現れた。それらの影響はあまりに大きいので、春にはとり除かなければならないだろう。パリに自生するシベリア原産のヨモギ、アルテミシア・アンナ (*Artemisia anna*) は越冬しないので生やしておくことにした。

他の数種のヨモギは越冬し、一部は予定されていた植生と混ざりあって残った。

〈一九九二年三月から四月〉　昨年の秋に芽吹かなかった残りの植物が、おびただしく発芽した。

主要な植物は——

ルピナス・アルボレウス (*Lupinus arboreus*) ——旺盛に開花するのは次の年以降
アレチマツヨイグサ (*Oenothera biennis*) ——ロゼット
モウズイカの一種 (*Verbascum sp.*) ——ウェルバスクム・フロッコスス (*V. floccosus*) とビロー

アンドレ・シトロエン公園の七つの庭

67

ドモウズイカ (*V. thapsus*) のロゼット
オグルマの一種 (*Inula sp.*) ──オグルマまたはイヌラ・マグニフィカのロゼット
レンリソウの一種 (*Lathyrus sp.*) ──ラティルス・ラティフォリウス
コケマンテマ (*Silene acaulis*)
ケシの交雑種 (*Papaver ×*) およびヒナゲシ (*P. rhoeas*)

〈一九九二年四月から五月〉 随伴植物の一斉開花。その大部分が翌年からはもう姿を見せなくなるだろう。

コケマンテマ
さまざまなケシ
キンセンカ (*Calendula officinalis*)
ハナビシソウ
オオヒレアザミ (*Onopordum acanthium*) およびフェンネル (*Foeniculum vulgare*) の発芽。いくつかは冬のあいだに芽吹いていた。この二種は旺盛に繁殖することになる。

〈一九九二年夏〉 おびただしい種類の植物の生長と開花。そのなかにクラリセージやモウズイカ、アザミが姿を見せている。

〈一九九二年秋〉 一年間植物が繁茂したあとの地表は、いくつかの窪地をのぞいてほぼ一様に植

X

68

* 収穫物に結びついた植物。芽吹くために耕転された土壌を必要とする。

物に被われている。窪地はまだ裸地のままで、オグルマやマツヨイグサのロゼットが生えているだけだ。この公園が一般公開されたとき、「動いている庭」は花の乏しい（それまでの季節よりもさらに少ない）草原のような光景を呈しており、来園者たちは、フェンネルとモウズイカに縁どられている刈り払われた地面の上を歩きまわった。

〈一九九三年春〉 この頃から、前年はロゼットあるいは未成熟な状態だった大多数の二年草や多年草が花を咲かせはじめる。次のような草花が大々的に観察された——

マツヨイグサ
モウズイカ
オオヒレアザミ

しかしなかでもルピナスが大きな茂みになっていた。

〈一九九三年秋〉 特筆できることは、うまく根づいたゼニアオイやビロードアオイ——一部は「二度咲き」する——、ラティルス・ラティフォリウスに混じって、オグルマが現れたことだろう。

ここまでの期間、木本植物は物理的な動きには関与していないとはいえ、生長はしている。この庭で「武装した荒れ地」におけるトゲ植物の役割を担っているバラは、パロッティアのあいだから花を咲かせはじめた。それとは反対に、モウズイカやマツヨイグサのようによく放浪する一部の草本種は、すでにもといた場所にはいなくなり、代わりに別の場所に、ときには竹藪のなかにさえも姿を見せている。結局この年に、ケシやマンテマといった最初期のパイオニア種が再び現れること

はなかった。こうした植物がまたよく見られるようになるのは、その生育条件が整うとき、つまりは地面が耕転されるときだ。だから毎年小さな区画ごとにこの耕転作業をおこなうことにしている。

〈一九九九年春〉この公園の「動いている庭」には、大半のオグルマ、わずかなオオヒレアザミ、よく根づいたフェンネルが保たれており、セイヨウオダマキ（*Aquilegia vulgaris*）やサルウィア・プラテンシス（*Salvia pratensis*）、夏に開花するさまざまなホタルブクロも充実してきている。また、三番目の「連なりの庭」である緑の庭からバイカルハナウド（*Heracleum mantegazzianum*）がやって来て、「動いている庭」に出現したことを指摘しておくべきだろう。

外来種の受容

アンドレ・シトロエン公園の「動いている庭」のために用意された植物のリストは雑多な種の混合となっており、その大半は異国の植物相に割かれている。そういうわけでこの庭は、パリと同じ気候下にある北半球の、地球規模のバイオーム*の典型的な姿となっている。

ただしこのリストは葉や花、風景のなかで見せる質感が魅力的な種を選択したものだ。つまり選択こそが重要なのである。なぜなら、その他の膨大な種の数々も、同じような土壌条件と気候条件のもとで根づかせることができるだろうから。

理論上、「動いている庭」は環境に適合するあらゆる植物を受け入れる。だから庭師こそが必要な選別をおこなうのだ。たとえばこの公園では、アカザやアマランサス、アブラナはとり除いたように。

* 植物群系——同じ生存条件、環境条件を受け入れる生物をとりまとめることのできる理論的な生物学的実体。

現在パリの荒れ地に自生している植物相で広く優勢になっているのは、遠い異国を原産地とする種だ（というわけで、こうした植物相は在来の植物相と区別するために半自生と呼ばれる）。人はパリの荒れ地で中国のフジウツギやニワウルシ、アメリカのハリエンジュ、シベリアのヨモギなどと出会うだろう。これらすべての種は、多少ともその土地を代表する植物相、たとえばカエデ、つまりセイヨウカジカエデやヨーロッパカエデ、エニシダ、アカバナ、ヨモギなどと一体になっている。それは植物相の地球規模の混淆が、ずっと以前から庭のスケールを遥かに超えた、あるひとつのスケールに巻き込まれていることを示している。そしてそれはまた、庭——とりわけ「動いている庭」——が一種の惑星の指標になり、同時に明日の風景の植物相の構成を先取りしていることをも意味している。

庭師たち

この公園には、一方で「動いている庭」のような特殊なものがあり、他方では他のいくつかの庭（なかでも「連なりの庭」）のように洗練されたものもあることからすれば、公園の狙いを自覚しているパリ市公園・庭園・緑地空間管理局は、この事業にとり組む意欲のある庭師たちを選抜してくれた。その上で当局は、最後まで庭師たちにこの庭について教えてくれた。教える必要があるのは「動き」とその管理というたった一つの課題についてだ。さらなる二年間の契約更新にも同意してくれた。パリのこの庭に最適な手入れの基本方針を、実験的にではあるこの期間を観察に割いたおかげで、確立できた。だからこの方針を、他のどんな場所でも有効な処方箋と判断するのは危険だろう。

たちの力量と優秀さに注意を促しておくのは大切なことだろう。公園の責任者である庭師

アンドレ・シトロエン公園の七つの庭

71

一九九四年当時、時とともに進化していくこの庭の植物相の根本的な変化について結論を引きだすには、まだあまりになにも分かっていなかった。

アンドレ・シトロエン公園で参照している動き

アンドレ・シトロエン公園の庭の数々は、すべて中央のパルテールを囲む枠の奥深くに配されている。それらの庭はコンセプトの点から見れば、動きという主題を、多少の差はあれ文字通りさまざまな形で活用している。

カナルに沿う南側。そこでの動きとは、見かけの激しい変化にあらわれるような、生理学的で根本的なメタモルフォーズである。*というのも、そこでは樹皮が花へと変容し（人目をひく球根植物、ユリ、エウィブルヌム・ボドナンテンセ）、地面が花の群生へと変転するからだ（セイヨウハナズオウ、レムルス）。

セーヌ川に沿う西側。**そこでの動きとは、いくつかの草葉の揺れ動きにあらわれるような、風の物理的な動きである（ヤナギ、ヨーロッパヤマナラシ）。

最後に、本来の意味での「動いている庭」と、二番から七番の番号がついている六つの連なりの庭が位置する北側。ここでの動きとは、錬金術が説明するような、元素の変成過程に沿った原子の動きである（エネルギーの跳躍が生みだす、ある元素からまた別の元素への変質。こうして鉛が金に変わる）。

動きとの関係から見た連なりの庭

* メタモルフォーズを喚起する他のもの——滝は水蒸気や氷に変貌する。カナルに沿ったニンファエウムのなかに昆虫（チョウやビケラ）を生息させる計画は実現されなかった。
** この庭はまだ実現していない。

X

72

連なりの庭は「動いている庭」の理論から生まれたわけではないけれど、つねにそれを参照している。連なりの庭の特徴は、単純な照応にもとづく類比的な解釈からなるものだ。この解釈体系が基調色、素材の選定、五感との関わりのそれぞれを、さまざまな形で活用できるようにしている。この活用は、後述のリストにあげた金属を参照しながら、言い換えるなら、太陽系の惑星と、伝統的にそれと結びついている曜日をも同時に参照しながら、ひとつひとつ特別な語彙連関のなかでつくりあげられる。

こうした働きは、連なりの庭の特殊な布置によって可能となっている。それぞれの庭をまったく同じように囲んでいる構造物（スロープと水路）の配置は、それらの庭を平行に、そして連なる列として切り離すためのものだ（だから「連なりの庭」という名になった）。この基本構造はパトリック・ベルジェとともに考案したものだが、それはさらに、公園の利用者が小さなグループであるか個人であるかに応じて、さまざまな段階のスケールを提供できるようになっている（たとえばサンルームとしての連なりの温室には、一度に数人しか入れない）。

庭の構想

ひとつひとつの庭に込められている構想は、先に述べた照応の体系とは無関係だが、公園の周辺地域をさまざまな形で規定している水というテーマとだけは関係がある。水は周囲の枠の奥深くに配されている。そして中央にはない。四方に面している水はこの公園の容器を形づくっていて、セーヌ川もそのひとつとみなされる。他の三方はそれぞれ、カナル（南）、連なりの庭のスロープの「水路」（北）、二つの大温室のあいだにある水の列柱（東）から形づくら

れている。

この水の基本構造を考慮するなら、連なりの庭のそれぞれが水と関係していることを、構想からも読みとることができるようになる。こうした条件下では、「動いている庭」（No.1）はあらゆる源泉にとっての源泉をあらわす原初的形象とみなされる。ひとつの連なりの庭（青の庭、No.2）は、パーゴラから青石の上に水滴が落ちてくる雫の庭である。それは雨の庭だ。二つ目の連なりの庭（緑の庭、No.3）は泉の庭。雨水は地面に浸み込んで、またどこかから出てくるから。三つ目の連なりの庭（橙の庭、No.4）は小川を連想させる。それから流量は膨らみ、続く庭（赤の庭、No.5）では滝になる。水を主題とした最後の庭は、二つの木造の河岸と沢渡りのある川（銀の庭、No.6）で終わる。こうして、水は再び海へ帰っていくと予想される。だから最後の連なりの庭（金の庭、No.7）は、水に言及していない。それは太陽の庭であり、その行程を観測する庭なのだ（日時計）。

自然と人為

公園のこうした全体構成のなかで、白の庭と黒の庭は人為の表現となっており、自然の表現に対置されている。人為の表現は都市の中心部により近いところに位置していて、「動いている庭」があらわしている自然の表現はセーヌ川により近いところにある。まとめると、アンドレ・シトロエン公園の動きにかんする類比体系の一覧表は、次のようにあらわすことができる。

X

74

1 伝統的には建築に付随して組まれた柱廊を指す。多くは植物を絡ませて木陰をつくった。この「青の庭」では細いパイプが組まれ、さまざまなつる植物が絡ませてある。

No.	水との関係						
	1	2	3	4	5	6	7
	海（動いている庭）	雨	泉	小川	滝	川	（日時計）

No.	金属						
	1	2	3	4	5	6	7
	鉛	銅	錫	水銀	鉄	銀	金

No.	色彩						
	1	2	3	4	5	6	7
	（黒）なにも表象していない	青	緑	橙	赤	銀（灰色）	金

No.	感覚						
	1	2	3	4	5	6	7
	（本能）	嗅覚	聴覚	触覚	味覚	視覚	直感

No.	惑星						
	1	2	3	4	5	6	7
	土星	金星	木星	火星	水星	月	太陽

No.	曜日						
	1	2	3	4	5	6	7
	土曜日	金曜日	木曜日	火曜日	水曜日	月曜日	日曜日

No.	原子番号						
	1	2	3	4	5	6	7
	82	29	50	80	56	47	79

自然 ───────── 動いている庭 ─── 1
　　　　　　　青の庭 ─── 2
構造 ───────── 緑の庭 ─── 3
　　　　　　　橙の庭 ─── 4
物 ─────────── 赤の庭 ─── 5
　　　　　　　銀の庭 ─── 6
為 ─────────── 金の庭 ─── 7

人 ─────────── 白の庭
　　　　　　　黒の庭
　　　　　　　大温室
　　　　　　　水の列柱
　　　　　　　植物の列柱

注記。来園者はこの類比体系を読み解くための二つの鍵を受けとる──
・ひとつ目の鍵は「昼間」に見つけることができる。中央のパルテールの連なりの庭がある方に四つの正方形が穿たれている。これらの正方形は使われている植物とそのメンテナンスのタイプによって、それぞれ以下の四項目のうちのひとつを表現している。

X

76

・もうひとつの鍵は「夜間」に見つけることができる。中央のパルテールには八二の発光プレートが整然と配されており、七つの異なる幾何学図形のいずれかが輝いて浮かびあがるようになっている。各図形はリストにあげた金属の原子番号からなり、曜日ごとに、つまり午前零時にその形を変える。

自然	動き	構造物	人為
ヤナギ	ミズキ	刈り込まれたビャクシン	矮化針葉樹

連なりの庭で使用した植物

植物の種類は、基本的に基調色や五感に対応するものを選んでいる。とはいえ、ときには扱われている主題と深いかかわりのある、特別な用法を連想させるものも選んだ。たとえば、赤の庭のアルケミラ・モリス（*Alchemilla mollis*）は変成の主題とかかわっている。また連なりの庭の植物は、「動いている庭」にもある植物や、いつか「動いている庭」に姿を見せるかもしれないような植物を含んでいる——

・青の庭のオニサルヴィア。
・緑の庭のバイカルハナウド（この庭から「動いている庭」へと種子が自然散布されることが予想できる）。
・さまざまなイネ科植物やヨモギについても同じような展開が期待される。

つまり連なりの庭全体が、「動いている庭」そのものを絶えず豊穣にしていく母型として働いているのだ。

＊ 錬金術師は明け方、この植物の葉の中央に集まる朝露と周辺組織の滲出液の混合からなる雫を採取した。この植物の名前はこの用法に由来する。

動いている庭にまいた種子のリスト

No. 1　動いている庭

　1991年9月、種まきは芝生と同じような方法でおこなった。しかし芝生ほど緻密には散布せず、混合した種子をまきながら一度通過した場所はそれで充分とみなした。

　種子は性質の異なる三系統のものを用意した。その混合の割合および使用した植物種は次のとおり。

リスト1　乾燥した環境に適した植物——種子全量の約40％

セイヨウノコギリソウ（*Achillea millefolium*）
セイヨウオダマキ（*Aquilegia vulgaris*）
キンセンカ（*Calendula officinalis*）
さまざまなホタルブクロ、とりわけカンパヌラ・ラプンクルス（*Campanula rapunculus*）
カレクス・ブカナニー（*Carex buchananii*）
ルリニガナ（*Catananche coerulea*）
ハナビシソウ（*Eschscholzia californica*）
ヤマモモソウ（*Gaura lindheimeri*）
ゲラニウム・エンドレシー（*Geranium endressii*）およびその変種
ラティルス・ラティフォリウス（*Lathyrus latifolius*）
ゴンダソウ・アルバ（*Lunaria annua* var. *alba*）
ルピナス・アルボレウス（*Lupinus arboreus*）
オエノテラ・ミズーリエンシス（*Oenothera missouriensis*）およびその園芸品種
オノポルドゥム・アラビクム（*Onopordum arabicum*）
オニサルヴィア・ターケスタニカ（*Salvia sclarea* var. *turkestanica*）
サルウィア・スペルバ（*Salvia superba*）
フクロナデシコ（*Silene pendula*）
スティパ・カピラタ（*Stipa capillata*）
スティパ・スプレンデンス（*Stipa splendens*）
ウェルバスクム・ボンビキフェルム（*Verbascum bombyciferum*）
ウェルバスクム・フロッコスス（*Verbascum floccosus*）
ビロードモウズイカ（*Verbascum thapsus*）およびその園芸品種

リスト2　涼しく湿り気のある環境に適した植物——種子全量の約40％

アルケミラ・モリス（*Alchemilla mollis*）
タチアオイ（*Althea rosea*）
ツリフネソウの一種（*Impatiens* sp.）

No. 1　動いている庭

クレマティス・レクタ（*Clematis recta=C. erecta*）
クレマティス・タングティカ（*Clematis tangutica*）
ジギタリス'エクセルシオール・ハイブリッズ'（*Digitalis* 'Exelsior Hybrids'）
ヤナギラン（*Epilobium spicatum*）
エウパトリウム・カンナビウム（*Eupatorium cannabinum*）
ユーフォルビア・カラキアス（*Euphorbia characias*）
ホルトソウ（*Euphorbia lathyris*）
セイヨウナツユキソウ（*Filipendula ulmaria*）
バイカルハナウド（*Heracleum mantegazzianum*）
オオグルマ（*Inula helenium*）
イヌラ・マグニフィカ（*Inula magnifica*）
リシマキア・プンクタタ（*Lysimachia punctata*）
アキタブキ（*Petasites japonicas* 'Giganteus'）
ルメクス・モンタヌス'ルブリフォリウス'（*Rumex montanus* 'Rubrifolius'）
シンフィトゥム・グランディフロルム（*Symphytum grandiflorum*）
テルリマ・グランディフロラ（*Tellima grandiflora*）

リスト3——上記二種のリストに、各々の環境にあわせた次の混合を10％ずつ加えた。
アリッスム・マリティムム・プロクンベンス'スノークロス'（*Alyssum maritium procumbens* 'Snow-Cloth'）
アンティリヌム・ミニアトゥレ'マジック・カーペット'（*Antirrhinum miniature* 'Magic-Carpet'）
コリンソウ'キャンディータフト・ドウェイ・フェアリー'（*Collinsia bicolor* 'Candytuft Dway Fairy'）
マツバボタン（*Portulaca grandiflora*）
アスター'カラー・カーペット'（*Aster* 'Color Carpet'）
フロクス'セシリー'（*Phlox* 'Cecily'）
ネモフィラ・インシグニス'スカイ・ブルー'（*Nemophila insignis* 'Sky Blue'）

動いている庭にまいた種子のリスト

ツノスミレ（*Viola cornuta*）
ウシノケグサ'グラウカ'（*Festuca glauca*）
ケシ（*Papaver somniferum*）
ヒナゲシ（*Papaver rhoeas*）
ケシの交雑種（*Papaver* ×）
フェンネル（*Foeniculum vulgare*）

したがって、散布したおもな二つの配合は次のとおり。
- リスト1を40％＋リスト3を10％＝50％
- リスト2を40％＋リスト3を10％＝50％
 ＝種子全量100％

リスト4
リスト1とリスト2を混ぜたものをベースにした最後の混合をつくった。このベース部分が種子全量の50％、残り50％はスポーツ用の芝生の種子からなる。

No. 2 青の庭

高木、低木、小低木
1. キティスス・バッタンディエリ（*Cytisus battandieri*）
2. シデコブシ（*Magnolia stellata*）
3. キリ（*Paulownia imperialis*）
4. ケアノトゥス・デリリアヌス'グロワール・ド・ヴェルサイユ'（*Ceanothus × delilianus* 'Gloire de Versailles'）
5. ケアノトゥス・ティルシフロルス（*Ceanothus thyrsiflorus*）
6. ラワンドゥラ・インテルメディア'ダッチ・ラベンダー'（*Lavandula × intermedia* 'Dutch Lavender'）
7. ペロフスキア・アトリプリキフォリア（*Perovskia atriplicifolia*）
8. セイヨウニンジンボク（*Vitex agnus-castus*）

つる植物
9. アケビ（*Akebia quinata*）
10. ノブドウ（*Ampelopsis heterophylla*）
11. クレマティス・ジャックマニー（*Clematis × jackmanii*）
12. シナフジ（*Wisteria sinensis*）

多年生植物と二年生植物
13. ムラサキセンダイハギ（*Baptisia australis*）
14. ホタルブクロの一種（*Campanula* sp.）
15. キミキフガ・ラケモサ'ホワイト・パール'（*Cimicifuga racemosa* 'White Pearl'）
16. デルフィニウム'パシフィック・ジャイアンツ・ハイブリッズ'（*Delphinium* 'Pacific Giants Hybrids'）
17. エリムス・アレナリウス'グラウクス'（*Elymus arenarius* 'Glaucus'）
18. フウロソウの一種（*Geranium* sp.）
19. ドイツアヤメ'ダスキー・ダンサー'（*Iris germanica* 'Dusky Dancer'）
20. シュッコンアマ'コエルレウム'（*Linum perenne* 'Coeruleum'）
21. ルピナスの交雑種（*Lupinus* ×）
22. メンタ・ピペリタ・オッフィキナリス（*Mentha × piperita officinalis*）
23. オニサルヴィア・ターケスタニカ（*Salvia sclarea* var. *turkestanica*）
24. サルヴィア・スペルバ'オストフリースランド'（*Salvia × superba* 'Ostfriesland'）
25. スタキス・ラナタ'シルヴァー・カーペット'（*Stachys lanata* 'Silver Carpet'）
26. ヨモギギク（*Tanacetum balsamita*）
27. ウェロニカ・ゲンティアノイデス（*Veronica gentianoides*）

球根と一年生植物
28. アリウム・クリストフィー（*Allium christophii*）
29. ヒナユリ（*Camassia esculenta*）
30. ガルトニア・カンディカンス（*Galtonia candicans*）
31. ハナニラ'ウィズレー・ブルー'（*Ipheion uniflorum* 'Wisley Blue'）
32. クレオメ・スピノサ'ヘレン・キャンベル'（*Cleome spinosa* 'Helen Campbell'）

連なりの庭の植物リスト

No. 3　緑の庭

高木、低木、小低木
1. シナカエデ（*Acer davidii*）
2. イロハモミジ'ディセクトゥム'（*Acer palmatum* 'Dissectum'）
3. ヒメツゲ（*Buxus microphylla*）
4. チョイシア・テルナタ（*Choysia ternata*）
5. クエルクス・イレクス（*Quercus ilex*）
6. ロサ'ヴィリディフローラ'（*Rosa* 'Viridiflora'）

多年生植物
7. アカンサス・モリス（*Acanthus molis*）
8. アンゲリカ・アルカンゲリカ（*Angelica archangelica*）
9. アルンクス・シルウェストリス（*Aruncus sylvestris*）
10. コトゥラ・ディオイカ（*Cotula dioica*）
11. ユーフォルビア・ポリクロマ（*Euphorbia polychroma*）
12. ヘレボルス・コルシクス（*Helleborus corsicus*）
13. ヘレボルス・フォエティドゥス（*Helleborus foetidus*）
14. ヘレボルス・ニゲル（*Helleborus niger*）
15. ヘレボルス・ウィリディス（*Helleborus viridis*）
16. バイカルハナウド（*Heracleum mantegazzianum*）
17. オオバギボウシ'エレガンス'（*Hosta sieboldiana* 'Elegans'）
18. ドイツアヤメ（*Iris germanica*）
19. ススキ（*Miscanthus sinensis*）イネ科植物
20. ミリス・オドラタ（*Myrrhis odorata*）
21. ペルティフィルム・ペルタトゥム（*Peltiphyllum peltatum*）
22. レウム・パルマトゥム（*Rheum palmatum*）
23. テリマ・グランディフロラ（*Tellima grandifolora*）

球根と一年生植物
24. アルム・イタリクム（*Arum italicum*）
25. エウコミス・ビコロル（*Eucomis bicolor*）
26. エウコミス・プンクタタ（*Eucomis punctata*）
27. クロバナイリス（*Hermodactylus tuberosus*）
28. トゥリパ・ウィリディフロラ'グローエンラント'（*Tulipa viridiflora* 'Groenland'）
29. タバコの一種（*Nicotiana* sp.）
30. カイガラサルビア（*Molucella laevis*）

連なりの庭の植物リスト

No. 4　橙の庭

高木、低木、小低木
1. アザレア'フレイム'（*Azalea* 'Flame'）
2. レンゲツツジ'オレンジ・ビューティー'（*Azalea japonica* 'Orange Beauty'）
3. アザレア'タナビニ'（*Azalea* 'Tanabini'）
4. アザレア'ヴィルヘルム三世'（*Azalea* 'Wilhelm III'）
5. ヒムロ（*Chamaecyparis pisifera* 'Squarrosa'）
6. ヨーロッパブナ（*Fagus sylvatica*）生垣
7. モクゲンジ（*Koelreuteria paniculata*）
8. ロニケラ・ピレアタ（*Lonicera pileata*）
9. パロッティア・ペルシカ（*Parrotia persica*）
10. ロサ・キネンシス'ムタビリス'（*Rosa chinensis* 'Mutabilis'）
11. ロサ'コーネリア'（*Rosa* 'Cornelia'）

つる植物
12. クレマティス・オリエンタリス'オレンジ・ピール'（*Clematis orientalis* 'Orange Peel'）

多年生植物
13. エピパクティス・ギガンテア（*Epipactis gigantea*）
14. チリダイコンソウ'プリンセス・ジュリアナ'（*Geum chiloense* 'Princess Juliana'）
15. ヘレニウム'フレイムンラッド'（*Helenium* 'Flamenrad'）
16. コウリンタンポポ（*Hieracium aurantiacum*）
17. ドイツアヤメ'オレンジ・パレード'（*Iris germanica* 'Orange Parade'）
18. ドイツアヤメ'タンジェリン・スカイ'（*Iris germanica* 'Tangerine Sky'）
19. クニフォフィア・ガルピニー（*Kniphofia galpinii*）
20. ラシオグロスティス・カラマグロスティス（*Lasiogrostis calamagrostis*）イネ科植物
21. リグラリア・クリウォルム'デズデモーナ'（*Ligularia clivorum* 'Desdemona'）
22. タケニグサ（*Macleaya cordata*）
23. フィゲリウス・カペンシス（*Phygelius capensis*）

球根
24. アルストロエメリア・アウランティアカ（*Alstroemeria aurantiaca*）
25. エレムルス'ロイターズ・ハイブリッド'（*Eremurus* 'Ruiter's hybrids'）
26. リリウム'パイレート'（*Lilium* 'Pirate'）

連なりの庭の植物リスト

No. 5　赤の庭

高木、低木、小低木
1. アメリカザイフリボク（*Amelanchier canadensis*）
2. ヒイラギ（*Ilex heterophylla*）
3. イブキ'ヘッツィー'（*Juniperus chinensis* 'Hetzii'）
4. ユニペルス・サビナ（*Juniperus sabina*）
5. リンゴ'エヴェレスト'（*Malus* 'Evereste'）
6. シダレグワ（*Morus* sp. 'Pendula'）
7. ブルヌス'モントモレンシー・プルールー'（*Prunus* 'Montmorency pleureur'）
8. ロサ・モエシー'ゲラニウム'（*Rosa moyesii* 'Geranium'）

多年生植物
9. アカエナ・ノウァエ-ゼランディアエ（*Acaena novae-zelandiae*）
10. アルケミラ・モリス（*Alchemilla mollis*）
11. ユーフォルビア・ミルシニテス（*Euphorbia myrsinites*）
12. クニフォフィア'アルカザール'（*Kniphofia* 'Alcazar'）
13. ベニバナサワギキョウ（*Lobelia cardinalis*）
14. アメリカセンノウ（*Lychnis chalcedonica*）
15. スイセンノウ（*Lychnis coronaria*）
16. タイマツバナ'マホガニー'（*Monarda didyma* 'Mahogany'）
17. オリエンタルポピー'ゴリアテ'（*Papaver orientale* 'Goliath'）
18. オリエンタルポピー'マリー・フィネン'（*Papaver orientale* 'Mary Fynnen'）
19. パロニキア・セルフィリフォリア（*Paronychia serpyllifolia*）
20. チカラシバ（*Pennisetum alopecuroides*）イネ科植物
21. サルウィア・ミクロフィラ（*Salvia microphylla*）
22. サクラの一種（*Prunus* sp.）

連なりの庭の植物リスト

No.6　銀の庭

高木、低木、小低木
1. コンウォルウルス・クネオルム（*Convolvulus cneorum*）
2. ピルス・サリキフォリア'ペンドゥラ'（*Pyrus salicifolia* 'Pendula'）
3. サリクス・プルプレア'ナナ・ペンドゥラ'（*Salix purpurea* 'Nana Pendula'）
4. サリクス・レペンス'ニティダ'（*Salix repens nitida*）
5. サントリナ・ネアポリタナ（*Santolina neapolitana*）
6. セネキオ・グレイー（*Senecio greyi*）
7. セイヨウイチイ（*Taxus baccata*）

多年生植物
8. ヤマハハコ（*Anaphalis margaritacea*）
9. アナファリス・トリプリネルウィス（*Anaphalis triplinervis*）
10. ニガヨモギ（*Artemisia absinthium*）
11. アルテミシア・アルボレスケンス（*Artemisia arborescens*）
12. アサギリソウ'ナナ'（*Artemisia schmidtiana* 'Nana'）
13. アルテミシア・ルドウィキアナ'シルヴァー・クイーン'（*Artemisia ludoviciana* 'Silver Queen'）
14. アウェナ・センペルウィレンス（*Avena sempervirens*）イネ科植物
15. ユーフォルビア・ニキキアナ（*Euphorbia niciciana*）
16. ウシノケグサ'グラウカ'（*Festuca glauca*）イネ科植物
17. コエレリア・グラウカ（*Koeleria glauca*）イネ科植物
18. オノポルドゥム・アラビクム（*Onopordum arabicum*）
19. ビロードアキギリ（*Salvia argentea*）
20. ウェルバスクム・ボンビキフェルム（*Verbascum bombyciferum*）

連なりの庭の植物リスト

No. 7　金の庭

高木、低木、小低木
1. セイヨウシデ（*Carpinus betulus*）生垣
2. コリルス・コルルナ（*Corylus colurna*）
3. ヨーロッパブナ'ズラティア'（*Fagus sylvatica* 'Zlatia'）
4. アメリカサイカチ'サンバースト'（*Gleditsia triacanthos* 'Sunburst'）
5. ロニケラ・ニティダ'バッジェセンズ・ゴールド'（*Lonicera nitida* 'Baggesen's Gold'）
6. ノトファグス・アンタルクティカ（*Nothofagus antarctica*）
7. キボタン（*Paeonia lutea*）
8. フィラデルフス・コロナリウス'オーレウス'（*Philadelphus coronarius* 'Aureus'）
9. イギリスナラ'ファスティギアタ'（*Quercus robur* 'Fastigiata'）
10. ニセアカシア'フリシア'（*Robinia pseudoacacia* 'Frisia'）
11. ロサ'ゴールデン・ウィングス'（*Rosa* 'Golden Wings'）
12. セイヨウアカミニワトコ'サザランド・ゴールド'（*Sambucus racemosa* 'Sutherland Gold'）
13. スピレア・ブマルダ'ゴールドフレイム'（*Spirea* × *bumalda* 'Goldflame'）
14. コゴメウツギ'クリスパ'（*Stephanandra incisa* 'Crispa'）
15. セイヨウイチイ（*Taxus baccata*）生垣
16. タニウツギ'ルーイマンジー・オーレア'（*Weigela hortensis* 'Looymansii Aurea'）

つる植物
17. ホップ'オーレウス'（*Humulus lupulus* 'Aureus'）
18. ロニセラ・ヤポニカ'アウレオレティクラタ'（*Lonicera japonica* 'Aureoreticulata'）

多年生植物
19. ラミウム・ガレオブドロン（*Lamium galeobdolon*）
20. ヨウシュコナスビ（*Lysimachia nummularia* 'Aurea'）

連なりの庭の植物リスト

フィセルの土手
1997年夏のための
一時的な整備方針

XI 新たな動いている庭

1 ローザンヌのフィセル（一九九七—二〇〇六）

ローザンヌで開催されたフェスティバル「庭のローザンヌ'97」[1]の二年前、実行委員長のロレット・コアンと公園・遊歩道局局長のクラウス・ホルツハウゼンから、この催しへの参加要請があった。プロジェクトを実施する場として彼らが提示したのは、フィセルという地下鉄が地上を走る区間、およそ八〇〇メートルの土手だ。

ローザンヌの住民が世界一小さな地下鉄に選出したフィセルは、レマン湖岸から中心部の駅を四駅で結び、フロン駅でその行程を終える。リヨンのフィセルと同じく、紐を意味するこの名称は、その牽引装置に由来するのだろう。客車はケーブルでつながれており、そのカウンターウェイトとして水が装塡されている。今日、このシステムは電力で動いているけれど、頭も尻尾もないような青と黄のずんぐりとした車両が、ラック式[2]の中央線をいまなお行き交っている。

フィセルは、湖側の三駅分の区間だけは開けた風景に恵まれており、残りの行程はトンネルのなかを走っている。この地上部分には土手があるものの、すべて隣接する柵や個人の庭によってとり

[1] レマン湖北岸に位置するスイス西部の都市ローザンヌで定期的に開催されるフェスティバル。一九九七年は六月十四日—十月十四日に開かれた。おもに植物を素材として、園芸や庭、美術といった多彩なアプローチによるインスタレーションが市内各所に設置される。

[2] 傾斜が強い線路で二本のレールのあいだにラックレールを敷き、車両下部中央のギアと噛み合わせることで制動性を強化した鉄道。

囲まれており、公共空間からは切り離されている。これらの空間には植物が繁茂しており、鉄道の「占有地」になっていたので、公共空間からは切り離されている。これらの空間には植物が繁茂しており、鉄道の実験的な事業を試みることができると考えていた。というのも彼はローザンヌを、「動いている庭」にもとづいておこなわれる最適化した管理という原理に引き入れたかったのだ。この決定は、かつて鉄道の職員が管理していたこの場所に、公園と遊歩道を新たにつくるという彼の職務とも一致していたし、フェスティバルの日程的にもふさわしいものだった。

わたしたちは議論をとおして進化する庭という基本方針に合意し、一九九七年夏にはその庭の第一段階ができあがる。そこでは、この場ではじまった作業の態度と実践が示されていた。最初に着手した作業は、目的に合致しない植物、とりわけ平行六面体に刈り込まれたセイヨウバクチノキをとり去ることだった。

土手は地下鉄からだけでなく、平行する小道——デリス通り——からも見えるので、二重の動きに応じる必要がある。地下鉄と徒歩という、二つのアングルと二つの接近速度。これらは異なっているにもかかわらず、スイス的とでも形容すべき節度によって調律されているかのようだ。この節度とは、はやる気持ちは秘すること、である。それはスイスの自然の起伏と、さらには連邦共和国の精神とが入り交じって、どこまでも抑制されている。フィセルのプロジェクトを実行した速さと、このチームの正確さと有能さから判断すれば、スイスの人々がゆっくりしているように見えるとしても、それは見せかけのものなのだ。

この土手は歩いて行くとホテル・ロワイヤルのところで行き止まりになってしまうので、あちこちに挿入された歩道橋や橋、脇道を使いながら進まなければならない。だからウシー駅と土手の東

3 "gestion différenciée"。持続可能な管理（gestion durable）とも呼ばれ、二〇世紀末頃から一般的になってきた緑地管理の手法。動植物の多様性や環境への負荷に配慮し、その場所にふさわしい個別的な管理を行う。

側のデリス通りを直接連絡させることが望まれる。プロジェクトに協力してもらうためにクリストフ・ポンソーを招き、どうやってそれらを連絡させるか検討したり「動いている庭」を土手に割りあてたりするのに参加してもらった。

実施方針

土手の傾斜が強かったので、耕したり種まきをしたりすることは考えられなかった。その反面、春に見られるその土地の植物相には、興味深くまた見応えのある種があった。なかでも赤いキンポウゲは注意して残すようにしたので、今ではよく繁殖している。「動いている庭」は、とりわけこの場所に適した特別な手法で配していった。種子をまくのではなく、それを代わりにやってくれる親株の植えつけからはじめたのだ。親株はさまざまな面積に分けられた区画ごとに、既存の植物に覆われた斜面に直接植えついていった。

作業の要点は、これらの区画の範囲を決めることだ。そこで、土がもっとも痩せている場所やこれまでの作業でもっとも攪乱されている場所にそれぞれ印をつけていった。図面上の計画は植物を配置していくなかでできあがっていった。

図1 将来的な線路の拡幅工事との兼ねあいで、「マンドルラ」(花が咲く面がマンドルラと同じアーモンド形なので)と呼ばれるこのプロジェクトは実現しなかった。マンドルラのリズミカルな眺めは、多数の低木の植栽によって読みとれるようになる。けれども、この眺めを実現するには多額の費用が必要になるので、結局は新しい地下鉄工事との兼ね合いで頓挫してしまった。

4 傾斜が強いと作業にともなう土砂やまいたばかりの種子が雨などで流出してしまう可能性がある。

図1　図2　図3

⋮ 種子を供給
　　する親株

▨ 既存の低木
　　と植被

▨ 既存の植被

○ 既存の樹木
　　あるいは植栽
　　した樹木

線路　　線路　　線路

図2および図3　「動いている庭」を導入する図面上の計画は、これら二案のあいだを揺れ動くことになった。つまりその場所の状況次第で、区画の配置を三角形にしたり、あるいは逆三角形にしたりするということだ。親株を導入してから、その種子の大部分は重力にしたがって高い方から低い方へと広がり、それから年を追うごとに横へ、そして予想外なところへと広がっていくことが期待された。

一九九七年五月、すべての植物は土手の力学的構造を壊さないように、二、三〇センチおきにポットから植えた。ポットの植物は、ローザンヌ市の技術課が前もって冷床に種子をまき、二ヶ月に渡って育ててきたものだ。これらのポットは、植物の範囲が変化するのにともなって、その花の色彩も赤から黄をへて白へと変化するように配した。またフィセルの行程は、線路に架かるいくつかの橋に挟まれた区間の連続が自然なシークエンスをつくりだしており、ポットの配置はこのシークエンスが生み出すリズムにもあわせてある。

後述のとおり、土手にははっきりと区別できる二つの系

耕さずに
植えつけた植物

もとからの草本植生

繁殖のしかた

線路

統の植物を配した。ひとつはローザンヌの「庭のローザンヌ '97」にあわせて、一九九七年夏にすぐ花を咲かせるもの。もうひとつはこの催しが終わったあとまで残るもので、放浪する二年草や多年草からなる。また、高木や低木については、とりわけウシー駅のあたりではモクレン、ジョルディル通りのあたりではツゲを用いて、あらかじめそこにあった風景の特性をいっそう強めている。またフィセルの行程に架かっているいくつかの橋を新たな眺望を開く扉とみなすなら、こうした樹木は橋と橋に挟まれた区間の自然を図式的に強化して飾ることにもなっているだろう。だからプルヌス・ルシタニカやモチノキ、タケがあるばかりでなく、モントリオンの線路に一本だけ架かる歩道橋のまわりにタラノキ (*Alalia elata*) があるのも、通過するフィセルの車窓からの眺めを一定時間、特徴づけるためなのだ。

一時的な草本種

ライフサイクルがきわめて短い種、つまり一年草だけがすぐ花を咲かせる。春の寒気でこれらの植物の開花は六月

新たな動いている庭

99

下旬まで遅れた——

ヤグルマギク（白）

コスモス（ピンク、紫、白）

アキギリ（赤、ピンク）

タバコ（白、緑）

ただし、全面に植えてあるヤマモモソウは、サイクルが長い植物なのに初年度から花を咲かせた。モウズイカは二年草だが、そのうちいくつかは植えてすぐの冬に春化されてこの夏開花したので、次年度以降の種子が保証された。アメリカ原産の大きなマツヨイグサ、すなわちアレチマツヨイグサ（*Oenothera biennis*）とオオマツヨイグサ（*O. erythrosepala*）も同様である。一年草は、二年草と多年草の生長の足がかりとなったのち、今ではすべて消えてしまっている。

持続的な草本種

フェンネル（多年草）

ヤマモモソウ（多年草、三年草のものもある）

モウズイカ（二年草。ウェルバスクム・フロッコスス（*Verbascum floccosus*）、ウェルバスクム・フロモイデス（*V. phlomoides*）、クロモウズイカ（*V. nigrum*）

マツヨイグサ（二年草）

ススキ（多年生のイネ科植物）

ハナビシソウ（一年草と、種子を二度散布する二年草として安定しているもの）

タケニグサ（大型の多年草）

バイカルハナウド（大型の二年草）

その他にも、フランスギク（*Leucanthemum vulgare*）、センノウ、黄花のキンポウゲ、スイセン、キケマン、プリムラ・アカウリスといった、かつて植えられたさまざまな種が現れたこともつけ加えておくべきだろう。これまでの土手の管理方法が、こうした植物を保ち、ときに繁殖させてきたのだ。

フィセルの土手の手入れの方針

一九九七年八月まで待ってようやく、草本のまとまりに輪郭をつけることができた。この年のこの時期になるまで、植被は真新しく開花も乏しかったので、手をつけると残しておきたい種までなくなるかもしれなかったからだ。

一九九七年八月、花が咲いている区画と咲いていない区画に「マンドルラ」プロジェクトによく似た輪郭が与えられ、フィセルの乗客たちがこの庭に気づくことになった。人々は、あるときは草花をすっきり刈り払う伝統的な手入れの手法に不満を抱きながら、さまざまな整備を不安げに眺めてきた。というのも、これまでも脈絡なく樹木が点在したり、沿線に赤いバラの列が飾られたりしてきたからだ。

次に示すとおり、フィセルの土手のメンテナンスマニュアルは、急勾配に適用した最適化した管理という手法に焦点化している。それは時を経れば変わっていくだろうし、現状の植生のなかで想定したものにすぎない――

- 五月から六月のあいだに、エンジン式草刈機で草花のまとまりに輪郭をつける。必要であれば八月に手直しする。花の咲く区画は年ごとにその形と構成を変えると思われるので、それを引き立てるようにする。
- 冬の直前に全面的な草刈りをおこなう。種子が散布されたあとに残る萎れた花をすべてとり除くようにする。
- 一年草を導入して種を補う。前の花期に花が少なかったと感じた場合、あるいは適地を見つけた場合に花を充実させるようにする。

最後に、修景家の仕事としては珍しいことがあったので記しておきたい。それはクラウス・ホルツハウゼンの名のもとに、公園・遊歩道局が今後の庭の変遷を見守るため、年二、三回の協力を求めてきたことだ。フィセルの土手と、次にとりあげる「レイヨルの園」——沿岸保存局とアドラ協会が追跡調査をおこなう方針に合意してくれた——の例は、これまでわたしが関わった公共事業のなかで、庭ができてからの時間をもプロジェクトの一環として組み込むことができた、たった二つの事例となっている。

「動いている庭」の原理に則ったこの土手のメンテナンスは、二〇〇六年のある日終わった。それは植栽面をなくして線路を拡幅する工事が着手された日のことだ。現在線路の上を覆っている敷石の庭は、パスカル・アンフォーのプロジェクトである。

2 レイヨルの園

沿岸保存局が一九八九年に手に入れた二〇ヘクタールの所有地のうち、五ヘクタールが庭にあて

XI

102

られることになった。

世界中の地中海性気候の風景、なかでもオーストラリアの風景をまるまる借用した庭の数々は、ピヌス・ハレペンシスやユーカリノキ、フサアカシア、アルブトゥス・ウネド、クエルクス・イレクス、コルクガシからなる既存の樹木群の下に忍ばせてある。こうしたレイヨルの園の庭の演出はそれ自体を目的とみなしてはならない。それはむしろ、ある程度読みとりやすさを考慮してあるので、生きているものの複雑さに触れるための手段となるものだ。レイヨルの園には、民族植物学、火の生物学、海の庭の理解へと導く足がかりとして、すでにできているものも準備中のものもあるが、ビジターズ・ガイドや展示室、書物の閲覧、データバンクがある。

この庭の手入れと進化をつかさどる全般的な哲学、すなわち、できるだけ「あわせる」ようにして、なるべく「逆らう」ことをしない——とりわけ、火に逆らわない——[5]は、「動いている庭」で求められる心構えに通じている。

レイヨルの園では、着工時からこのプロジェクトにふさわしいあらゆる整備をおこない、もとあった種を回復させ、次いでその手入れをしていく必要があった。

結局分かったのは、次に記す二カ所が「動いている庭」の技法にもとづいた庭づくりをおこなうのに適しているということだった。

ひとつは乾燥した区画。この区画は山手の受付のそばにあり、自生する草本種（数多くのラン）やアカンサス、フリージアが豊かだ。またここでは、南アフリカの小さな球根植物が旺盛に繁殖している。

もうひとつは涼しく湿り気のある区画。この区画は小川に沿った谷線にあり、半日陰になっている。

[5] レイヨルの園に集められた地中海性気候下の各地域は、乾期に山火事をともなうことが多い。地中海沿岸のマキやガリグといった低木林も、その生態は山火事と密接に連関している。

る。ツルニチニチソウやアカンサス、さまざまなイネ科植物の大規模な植被に被われており、キンランやゲラニウム・マデレンセが花を添えている。

乾燥した区画には庭がつくられ、草本のなかに細い道がつけられている。この道の途中にある受付は、人々の歩みを固定させ、たんなる通り道を踏み固められた園路に変えていく。この区画の手入れは晩春の草刈りにとどめており、それはアカンサスが萎れる時期にほぼあわせてある。この区画の手入れは晩春の草刈りにとどめており、それはアカンサスが萎れる時期にほぼあわせてある。このタイプのメンテナンスはとても簡単だけれど、それだけでクリスマスから五月までの期間、自生する草本植物相をひきたてることができる。園の他の場所でも植生の組み合わせがこのタイプのメンテナンスにあっていれば、すぐにこのやり方を適用している。そういうわけで、夏の暑気が来る直前に草刈りをするランドを連想させる南アフリカの庭の下手部分は、年に一度、キク科の花が豊かでナマクワことにしている。[6]

冷涼な日陰の区画は、人々の往来にまで耐える必要はないので、「動いている庭」の管理手法を維持した。一九九七年から、ここにチリの草地を加えて、インカのユリと呼ばれるユリズイセンを散りばめる必要があったので、庭師たちは草地のなかに一時的な道をつけた。

この地域の気候と地質――モール山塊の一部であり、風化した片岩が酸性土壌をつくりだしている――にふさわしく、植物種の管理は柔軟に、粗放に、水を浪費しないように、平たく言えばあまり費用がかからないようにするつもりだ。そうすると植物種は、一方では冬と春の草本種に、他方では球根植物やその他の地中植物に関係するものになる。またこれらの種と、最も乾燥する季節を休眠状態で凌ぐアカンサス・モリスは同等に扱うことができる。

一般的に、地中海性気候の「動いている庭」の表情が素晴らしいのは十月から六月だろう。それ

XI

104

6 南アフリカ西部に位置する半砂漠の乾燥した地帯。一年のうちわずかな期間だけ、大地が見渡す限り極彩色の花々に彩られる。

とともに、沈黙の季節、つまり植物の休眠期間が夏であることも予想される。

レイヨルの地にふさわしい植物種

草本層

アカンサス・モリス (*Acanthus mollis*) ——匍匐性多年草

ヒメツルニチニチソウ (*Vinca minor*) ——匍匐性多年草

アンテミス・アルウェンシス (*Anthemis arvensis*) ——一年草

アラゲシュンギク (*Chrysanthemum segetum*) ——一年草

ゲラニウム・マデレンセ (*Geranium maderense*) ——二年草

フリージアの一種 (*Freesias sp.*) ——球根植物

オランダカイウ (*Zantedeschia aethiopica*) ——球根植物

ホンアマリリス (*Amaryllis belladonna*) ——球根植物

アルストロエメリア・アウランティアカ (*Alstoroemeria aurantiaca*) ——球根植物

アルクトティスの一種 (*Arctotis sp.*) ——一年草

延焼の危険を軽減するため、定期的に根元まで切り戻している木本種（下生えの刈り払い、野焼き）

エリカ・アルボレア (*Erica arborea*)

スパイク・ラベンダー (*Lavandula spica*)

アルブトゥス・ウネド (*Arbutus unedo*)

フィリレア・アングスティフォリア (*Phyllirea angustifolia*)

ラムヌス・アラテルヌス (*Rhamnus alaternus*)

3 リヨン[7]

開発計画の責任者、アンリ・シャベールによる推進のもとに、リヨン市は一九九七年からいわゆる「緑化」プログラムに着手していた。このプログラムは公共空間の再生を目指すものだ。それを監修するのは、修景家のフィリップ・ドゥリオと連名で推薦した修景技師、パトリック・ベルジェに任されていた。

このプログラムはバル゠リ゠ヴァル計画と称され、それぞれの区画に対応する三つの植物リストがつくられた。各々のリストが、リヨン市の風景の実質をよくあらわしている。三つの風景とは、まずバルム峠。つまりソーヌ川[9]とクロワ゠ルスの丘[10]がつくりだす、飛び抜けて荒々しい起伏。次に、ところどころに自然を残した河川とその支流の河岸。最後に、規則正しく配された市街地の総体を抱えている平野や流域。ここで検討された三区域の貴重な植物種の数々は、水と肥料をほとんど——それどころかまったく——消費していない。このことはまさに今、風景のありようを押し広げ、多様なものとして扱おうとしているリヨン市に、真に経済的な管理をはじめるよう促しているかのようだ。このバル゠リ゠ヴァル計画にもとづいて、リヨン市の緑化計画全体は「動いている庭」の根本問題にたどり着き、他の諸都市に先んじて、水の節約と再生を推進することになる。それは来たるべき世紀に、生命のために一刻も早い解決策の検討が迫られるだろうあらゆる都市にあるように、リヨン市にもあるもの。特別な調査対象になる公共空間や庭とは別に、進化しているあらゆる都市にあるように、リヨン市にもあるもの。それは市街地に散在し、変化にまかせて生まれる、用途が割り当てられるのを待

[7] フランス中部南東よりに位置するフランス第二の都市。
[8] "BAL-RI-VAL" は後述のとおり、バルム峠 (balme)、河岸 (rive)、流域 (vallée) の最初の音節を合成したもの。
[9] リヨン市を南北に貫いて流れる川。市内でローヌ川と合流する。
[10] リヨン市北端部の丘陵地帯。ちょうどソーヌ川とローヌ川のあいだに位置する。

っているだけの一連の裸地──多くの場合、不動産化された土地──である。こうした放棄地は「一時的な」ものだが、そのあり方のせいで、この土地はすぐさま荒れ地に変わってしまう。そこでクルリーと呼ばれるリヨン都市共同体[11]は、リヨンの新行政区の緑化計画の承認をへて、それまで放置され、ほとんどの場合立ち入り禁止になっていた荒れ地を一時的に活用しはじめた。わたしたちはまず実験として、おもに草本種からなるライフサイクルの短い種なら、手早く、そして印象的に、こうした場所に配することができると提案した。こうすれば場のあり方を長期的に拘束してしまう危険性もいっさいないだろう。とはいえ、都心部で花を咲かせている草地が、突如として展示されるにふさわしい「自然文化」遺産をつくりあげているとみなされはじめてしまったなら話は別だ。ともかく、そのときはまだそうなってはいなかった。

一九九八年から、リヨン市はいくつかの放棄地を一時的な庭に変えていくようになった。そこで主体となるのは、ヤグルマギクやヒナゲシ、ムギセンノウ、ハゼリソウ、ローマカミツレ、キクなどだ。これらの植物はすべて、農業では随伴植物──収穫物にまぎれる──という名でよく知られているのだが、年々厳しく駆除されるようになり、農村部ではほとんど消えてしまったほどだ。だからこうした植物は、都心部にレフュジア[12]を見いだしているのである。とりわけこうした事例を見ると、今日の都市は、自然を受け入れる特権的な場所になっているようだ。生命はダイナミックなものであり、それゆえ土地を奪い返そうとするのだと考えれば、自然は、「自然」を冠した保護区のなかでさえミイラとなっており、どの農地でも死に瀕している。そうだとすれば、植物にチャンスが訪れるのは、たとえば歩道なのである。

新たな動いている庭

107

[11] クルリー（Courly）はリヨン都市共同体（Communauté urbaine de Lyon）の頭文字を二文字ずつ合成した旧称。現在はグラン・リヨンと称される。

[12] 待避地。環境の変化や人為的改変などで、ある生物の生息圏がきわめて限定されるとき、その生物が生き残ることができる、あるいはできた場所。

4 シャンブレ[13]

改修前、シャンブレの庭には手入れの行き届いた芝生があった。園路は芝生を横切って石段から石段へと楕円を描いて湾曲しており、その造形の原則は十九世紀末頃につくられた邸宅の前庭にふさわしいものだった。

改修にあたっては、土を固めてつくってある園路をなくし、夏に花盛りになる孤立した植え込みをとり払った。そして草本層を主体とした広がりをつくって、知覚を多様なものにしつつも、歩ける部分も読みとりやすくすることで空間を統一した。こうしたことが、「動いている庭」の方針にしたがって空間をデザインしなおすためには必須の作業だった。

今日では、花を咲かせる植物の造形的な帯が丈のある草花と混ざりあい、邸宅のファサード[14]──テラスの縁──谷間や森、そしてマイエンヌ川を見下ろしている──のあいだの特権的な軸線に織り込まれている。

5 ブルジュのレゼネ採石場[15]

ヴァル・ドロン湖[16]沿岸に、暑く、乾燥した石灰質土壌の三ヘクタールの土地がある。地盤が危ないのでこれまで開発されてこなかったが、湖を見晴らすことができる。かつては石材を採掘していたこの場所も、あるとき放棄され、あっという間に天然のゴミ捨て場になってしまった。けれども、そのおかげで実験的な試みをおこなうことができる土地にもなったといえるだろう。ところどころにプルヌス・マハレブ（*Prunus mahaleb*）が植えられ、セイヨウミズキ（*Cornus sanguinea*）やロニケラ・クシロステウム（*Lonicera xylosteum*）が密生するこの採石場

13　フランス北西部に位置するメーヌ゠エ゠ロワール県の地方自治体。

14　建築の正面、表面を指す。

15　フランス中部に位置するシェール県の地方自治体。

16　ブルジュ南部にある人造湖。

1 林間の空き地に進出してきた木本植物
2 手入れで輪郭を後退させる
3 明るい小道
4 豊かな草本層
5 そのまま保った植林

　の土地は、一九九〇年に公開された。このプロジェクトが実行に移された日には、連続した林間の空き地が高木層の陰になって消滅しかけていたのだが、それでもまだ好日性草本種、とりわけ何種類かの珍しいランが豊富だったことには意義があった。

　レゼネ採石場の場合、「動いている庭」は、この場にふさわしい植生を足していくのではなく、引いていくことで配されていった。というのも、まだ森林化していない空間に比して、あまりに多くの土地が森に覆われていたからだ。

　ブルジュ市緑地局局長、ダニエル・ルジュヌの求めに応じて彼の援助によって、この場にふさわしい管理を開始した。それはおもに既存の植物を生かした作業となる。この土地に関しては、直接この街の庭師たちに立ち会ってもらって、わたしと修景家のジャック・ソトが指示をした。今日、敷地の入口で見ることのできるプランは、庭ができる前ではなく、できてから、当時ヴェルサイユ国立高等修景学校の学生だったレミ・デュトワとセシル・メルミエがつくったものである。

　この庭のおもな手入れは、毎年適当な機械で森の輪郭を引きなおして、林間の空地に樹木が広がっていくのを制限することにある。この

新たな動いている庭

109

輪郭やプロポーションは、植物の進化に応じて年ごとに変わりうる。

XII　動いている庭と共通点をもつ庭

この増補新版には、庭をつくった人物の許可をえて「動いている庭」と共通点をもつ三つの庭の事例を掲載させてもらった。これらの事例で、自然は庭に著しいダイナミズムをもたらしており、生態学的均衡を尊重したシンプルな方法によって、自然はその流れを変え、場所の魅力を引きだしている。

ひとつは公共の庭、他の二つは個人の庭であり、それらはすべてブルターニュやコタンタン[1]の恵まれた海洋性気候に包まれている。

1　ロシュ゠ジャギュ

ロシュ゠ジャギュ公園の改修は、トリュー川[2]のリアス式海岸を見下ろす壮麗な建築の修復に勝るとも劣らない意義がある。この場を支配しているのは、自然の非時間的な諸要素からなる、緩やかに確立された調和であり、その眺望のどこに目をやっても、ランドと森の単調なイメージが広がっている。けれどもそこには不規則な起伏があって、それがすべてのものを引き立てている。地形の

1　ともにフランス北西端からイギリス海峡に突き出た隣りあう半島地域。ブルターニュは西方向に突き出た大きな半島に相当し、コタンタンは北方向に突き出たバス゠ノルマンディーの半島を占める。

2　ブルターニュ半島中程の北側に位置する、コート゠ダルモール県を流れる川。

自然なうねりが加味されるだけでなく、それが多様な見かたをうながすからだ。この見かたの数だけ、庭が生まれる。

この公園で、修景家ベルトラン・ポレが示した回答が正しいものだったということは、彼のプログラムとこの場が実に適合していることから分かる。というのも、その植栽からつねに見てとれるのは、彼のおおらかな見方であって、不自然な開発の観点ではないからだ。ロシュ゠ジャギュ公園の植栽の多様性は、いつでも日常と交わっており、擁壁に生えるビロードモウズイカが示しているような日常性は、多様性によって説明される。たとえば、コナラやカエデ、あるいはツバキのコレクションは、シダやハリエニシダ、ブリュイエール、マツと組みあわせてあり、あとから加えられたものもこの風景によく馴染んでいる。

ロシュ゠ジャギュ公園を「動いている庭」と同一視することはできないとしても、この公園を導いている職務上の考え方はとてもよく似ている。さらには、切り立った土手や黄土色の擁壁に広がっていくビロードモウズイカやヤナギラン、ローマカミツレ、センノウ、ジギタリスの放浪も見られるだろう。土手や擁壁はあちこちにあり、巧みに調整されたうえで植物に委ねられている。ここに広がっていくのは、普段から空いている土地に種子をまいたり、風に種子を託したりしているような種類の植物だ。

ロシュ゠ジャギュ公園は、この庭師の才を見てとるにもじっくりと見て回るべきだろう。ベルトラン・ポレは、ただ自然を意のままに扱うことからはじめて、自然のもっとも予測のつかない部分を見せるようにしている。こうしたことをなすために、彼は自然に強いるようなことはしない。むしろ自然の創出力、ダイナミズム、風景を「つくりだす」能力、こうしたものの流れかたを

序

デルフィニウムの一種（*Delphinium* sp.）
アルメニアの首都、エレバンにて

ゼニアオイの野原
1987年、キクラデス諸島のパロス島にて
ゼニアオイがアラゲシュンギクと一緒になった風景は、地中海沿岸一帯に固有のもの

1990年、ニュージーランド北島のウェリントン通りにて
雌牛や羊は、人間や動物にたいする毒性をもつアルムを食べることはない。雌牛と羊が庭を浮かび上がらせる。このアルムはアフリカ南東部原産

ゼニアオイ、ローマカミツレ、ヒナゲシ
1987年、キクラデス諸島のパロス島にて

南アフリカ原産のメセンブリアンテムム・クリスタリヌム（*Mesembryanthemum cristallinum*）
チリ中部の都市、ラ・セレーナの砂丘後背地にて

イタドリ（*Reynoutria japonica*）
アンドル県のサン゠ブノワ゠デュ゠ソを流れるポルトフイユの小川にて

コルクヴィッチア（*Kolkwitzia*）、植えたバラ、ジギタリス、フランスギク、オダマキ、野生のマンテマ
谷の庭にて

さまざまなルピナスの交配種
タスマニアの街、クイーンズタウン南部の林間の空き地にて
一部の原産地は定かではないが、おおむね南アメリカやヨーロッパ原産

I 秩序

〈構造物の秩序〉
ティンフ砂丘
モロッコ南部のドラア渓谷上流にて
整理されたナツメヤシの葉の束。砂をとらえて砂丘を押しとどめているネット

〈生物の秩序〉
ヤドカリ
1971年、コスタリカのリモンにて

〈生物の秩序〉
地面に落ちた花びら
1987年、モーリシャスのパンプルムースにて

〈構造の秩序〉
棚田
1983年、インドネシア、バリ島のブブアンにて
この組織だった形は、棚が自然に浸食されるにともなって修正されていく

〈形の秩序〉
トピアリー
1990年、リモージュのモゼの庭にて

〈生物の秩序〉
癒着したイチジクの一種（*Ficus* sp.）の根
バリ島のプラ・バトゥアンにて
根が有機的な模様をつくりながら互いに結びついている

ピトン・ド・ラ・フルネーズ山
1976年2月、レユニオン島にて

II　エントロピーとノスタルジー

溶岩はなによりもまず、生命の痕跡を消し去ってしまう。そうして冷え固まり、土壌を形成する鉱物的な基盤さえも変質させてしまう

サイクロン・ヴェナ
1983年4月、タヒチ島東部にて
村落は倒壊し、フェニックスもいくらか葉を失っている

ブルズの海岸
1990年10月、ニュージーランドのパーマストンノースにて
森からの流木は砂丘後背地の腐食土をつくるだろう

フィンボス[2]の火災
1991年2月、南アフリカ、ケープタウンのサンディー湾にて
1993年11月には、この斜面はオーストラリア原産のアカシア・キクロプス（*Acacia cyclops*）に覆われることになる

2　ケープ植物区保護地域群に含まれる、きわめて高い多様性を誇る植生地域。

火災後のフィンボス
1991年2月
1994年2月には、今度はアカシア・キクロプスが燃えてしまい、砂丘が現れる

III 奪還

パキポディウム・ブレウィカウレ（*Pachypodium brevicaule*）
マダガスカルのイサロ国立公園にて
一枚岩の砂岩の亀裂は植物を養うニッチ[3]をもたらす
3 　ある生物種が密接に結びついている固有の棲息空間

（右頁上）1970年12月、ガラパゴス諸島のサンチャゴ島にて。またの名をサン・サルバドル島という
フンボルト海流のためにきわめて乾燥した気候が、地表の溶岩の風化を妨げている。ここでは、ウチワサボテン（*Opuntia*）やマンネングサ（*Sedum*）といった、いくつかの多肉植物だけが溶岩の亀裂で生長している

ウンビリクス・ルペストリス（*Umbilics rupestris*）
1978年、クルーズ県のムーラン・ド・ラ・フォリーにて

火災後の再生
オーストラリアのシドニーにて
「火の風景」は火に耐える「火生植物」からなる。ときにそうした植物は、繁殖のために火を必要とさえする

根が露出したトキワギョリュウ（*Casuarina equisetifolia*）
2005年、レユニオン島のエルミタージュ海岸にて

草の生い茂る中州
1989年、モン・サン゠ミシェルにて
地表に広がる植生を足がかりにして、スパルティナは堆積する泥から抜け出すことに成功し、「またそれ自身の上に生えてくる」。こうしてスパルティナは中州の上昇を助長している

三年前、林間の空き地にできた草本の荒れ地
オーストラリアのタスマニアにて
庭から逃れたルピナスの交配種

IV 荒れ地

レウム・パルマトゥム、キショウブ、ブリュイエール。パリにて

2005年、パナマ運河にて
イネ科のパイオニア植物であるシロガネヨシの一種（*Cortaderia* sp.）が、開けた土地を閉ざしていく

レユニオン島のマイド山にて
フィリッピア（*Philippia*）やハリエニシダが、玄武岩の裸地を閉ざしていく

V 極相

ミソハギによる極相の沼地。ガティネにて

カラ山の森の原生林による極相。1974年、カメルーンのヤウンデにて
土壌条件と気候条件によって、極相は必ず森林になる

(上) エギュゾン湖。1997年、クルーズ県にて
厳しい環境のため、植生の最適な水準（極相）は、ゲニスタ・プルガンス（*Genista purgans*）のつつましい低木群に限られている……

(下) スゲ（*Carex*）による極相の芝地。ニュージーランドのタウポにて
……あるいはまた草原では、丈の低い木本さえもない

フォルミウム（*Phormium*）による極相の沼地。ニュージーランド西海岸にて

ブリュイエールによる極相のヒース。クルーズ県にて
こうした風景が森へと進化することは可能だが、きわめて遅く、かつ部分的なものになる
ヒースの遷移は、岩屑土が原因となってとどまっている

人為による単一種の極相。1983年、インドネシア、バリの水田
水田の生態系は複雑だ。ヘビ類、両生類、ウナギ類、水生昆虫、藻類、水生シダ類、これらが水田の一枚一枚に棲息している

自然による単一種の極相。1971年、ティティカカ湖のイグサの浮き島にて
きわめて厳しいこの地域の環境が、植物相をおびただしい量の単一種に限定し、ウロ族の経済はすべてこの植物をめぐっておこなわれている

VI　動いている庭

セイヨウノコギリソウ、マンテマ、レウカンテムムのなかにつけられた道

道で花を咲かせるモウズイカ。谷の庭にて
植物は、庭の予想外の場所に現れては消えていく

ノバラの下に植えつけたパロッティア・ペルシカ（*Parrotia persica*）。谷の庭にて
ノバラが生える武装した荒れ地と呼ばれる局面。ノバラはわざと残してある

上の写真と同じパロッティア・ペルシカ。谷の庭にて
7年後。樹木はノバラの丈に追いつき、そして越えていった。ノバラが枯れかけている

Ⅶ　実験

（上）谷の庭の西側
初期状態。1977年時点ですでに14年間放棄され、荒れ地と化していた。おもにサリクス・キネレア、ノバラ、キイチゴからなり、周囲をクマシデとコナラが囲んでいた

（下）1977年の状態。キイチゴの茂みを一部とり除くことからはじめた

丈のある草花のなかのレウム・パルマトゥム
草本の荒れ地にいくつか外来種を導入していく

自然に生えてきた植物も生やしておく。
菜園の一画に咲くリクニス・ディオイカ・ルブラ（*Lychnis dioica rubra*）

春にバイカルハナウドが芽生えた場所を探しだす。サリクス・キネレアと球状に刈り込んだクマシデの
あいだにあった
芽生えを探し当てたら島を切り離す

一年半後
バイカルハナウドは二年草だ。花を咲かせると枯死し、また別の場所に芽生えてくる

大きな草花の島を残す
ヘラクレウム・スフォンディリウム、セイヨウナツユキソウ、イラクサ、ヴァレリアナ・ドイカが混ざりあっている

外来種も生えさせておく。ヤマゴボウ（*Phytolacca*）はバスク地方を介してアメリカ大陸からやって来た

オグルマとレウム・パルマトゥム

オグルマとセイヨウナツユキソウ

1984年、谷の庭にて
厳寒期前

秋のリンゴの木

花が咲いたリンゴの木の下のイヌサフランとイラクサの島
2002年、垂直に伸びあがった枝が新たな幹をかたちづくる。再生した樹木の上の樹木が花をつけ、果実
をもたらす

根元の草の島と花の島は伸ばしておく

草の島と花の島は年とともにその場所を変えていく

Ⅷ　ずれ

路上のアルガニア・スピノサ。モロッコのエッサウィラにて

赤いケシ。ヴァランジュヴィル＝シュル＝メールのヴァステリヴァルの庭にて

バリ、サンゲの聖なる森にて

ルクソール、王家の墓にて

クルーズ県のサン゠セバスチャン駅にて

フランスの荒れ地に生えるエレムルス・ヒマライクス

白菜とナプキン。北京にて

IX 放浪

二年ごとに放浪するアレチマツヨイグサ（*Oenothera biennis*）
谷の庭にて

ユーフォルビア・コラロイデス（*Euphorbia coraloïdes*）とハナビシソウ（*Eschscholzia californica*）

一年ごと、二年ごと、あるいは多年にわたって放浪するルピナス・アルボレウス。谷の庭にて

一年ごとに放浪するクロタネソウ。1993年、クデールの庭にて

ウェルバスクム・フロッコスス
（*Verbascum floccosus*） 花軸

ウェルバスクム・フロッコスス
ロゼット

ウェルバスクム・フロッコススとドイツアヤメ（*Iris germanica*）
ロゼットがピラミッドをかたちづくり、生長の兆しが見られる

ウェルバスクム・フロッコスス
枝分かれした燭台のような花を咲かせ、その生長を終える

ジギタリス
二年草は若い多年生のタケニグサの足がかりとなって消えていく

ユーフォルビアとハナビシソウ

ホルトソウ（*Euphorbia lathyris*）
ホルトソウは、一般的な土壌、さらに言えば貧しく水はけのよい土壌に好んで定着する

涼しく湿り気のある土地に生えるポリゴヌム・ポリスタキウム

タケニグサ
この植物は6月には6mに達することがある。たいていは2.5−3m

バイカルハナウド
巨大な二年草。6月から7月にかけて3.5−4mになる

ポリスティクム・フィリクス-フェミナ（*Polystichum filix-femina*）とコゴメウツギ'クリスパ'
（*Stephanandra incisa* 'Crispa'）
涼しく湿り気のある日陰に生える二種の植物が地面を覆っている

リグラリア・クリウォルム'デズデモーナ'（*Ligularia clivorum* 'Desdemona'）とセイヨウゼンマイ（*Osmunda regalis*）
メタカラコウやフキはカタツムリの主要な食物のひとつになる。カタツムリは、ついには葉を食べ尽くしてしまう

レウム・パルマトゥム'ルブルム'
(*Rheum palmatum* 'Rubrum')

アカンサス・モリス (*Acanthus mollis*)

（上右）ヨウシュヤマゴボウ（*Phytolacca decandra*）。フランスの気候では放浪する草本になる
（上左）タラノキ（*Aralia elata*）。「歩く樹木」と呼ばれる
（下）インパティエンス・グランドゥリフェラ（*Impatiens glandulifera*）

セネキオ。ニュージーランドのパーマストンノースにて

X　アンドレ・シトロエン公園の七つの庭

動いている庭（No.1）
1991年10月、刈りとりの基本方針を庭師たちに
指導する

動いている庭（No.1）
1992年4月-5月、マンテマが窪地の中心でまとまりになってくる

動いている庭（No.1）
1992年4月−5月、ケシの交雑種が花を咲かせる

動いている庭（No.1）
1992年6月、キンセンカとソラマメが花を咲かせる

動いている庭（No.1）
1992年5月-6月、公園の庭師たちによって春に最初の草刈りがおこなわれた。庭の輪郭が現れる

動いている庭（No.1）
1992年5月、「武装した荒れ地」の段階。つるバラが、足下を覆うフェンネルとともにパロッティアに絡みついている

動いている庭（No.1）
1992年および1993年の夏、オグルマとゼニアオイが花を咲かせる

動いている庭（No.1）
1992年および1993年の夏、オグルマとソラマメが花を咲かせる

動いている庭（No.1）
1993年夏、黄花のルピナス・アルボレウス、青花のルピナスの交雑種、オグルマの葉むらが見える

動いている庭（No.1）
1993年夏、庭師たちが植生のなかを縫うようにつけた輪郭

動いている庭（No.1）
モウズイカとオオヒレアザミ。この二種の放浪者は、「解放された」土地でよく見られるものだ

青の庭（No.2）
水が滴る石、雨の庭、メンタ・ピペリタ・オッフィキナリスの川

青の庭（No.2）
勾配のあるパーゴラ。夏にはラワンドゥラとホタルブクロが花を咲かせる

青の庭（No.2）
スタキス・ラナタ、ケアノトゥス、ゲラニウム・エンドレシー、ウェロニカ・スピカタの開花

緑の庭（No.3）
バイカルハナウドが泉をとり囲む。アルンクス・シルウェストリスとシシウドが軸の両側に植えられている

緑の庭（No.3）
二本のタケの小径がイネ科植物の門（ススキ）のなかを通り抜けていく。この門は秋には風でさらさらと鳴る

橙の庭（No.4）
小川、水の流れ、玉砂利の河原、イネ科植物の河岸（ラシオグロスティス）

橙の庭（No.4）
6月にはエレムルスが花を咲かせる

赤の庭（No.5）
誘引されたリンゴ、プルヌス、クワ、ザイフリボクのある果樹の庭。アルモールの砂岩からなる滝の眺め

赤の庭（No.5）
ハゴロモグサ、ユーフォルビア。乾燥してくると、ユーフォルビア・ミルシニテス（*E. myrsinites*）は岩の色をまとう

銀の庭（No.6）
銀色の植物がつくりだす川には、木造の河岸と沢渡りがある

金の庭（No.7）
葉が終わりつつあるノトファグス、さまざまな黄色の植物によるグラウンドカヴァー、そしてロサ'ゴールデン・ウィングス'

緑の庭（No.3）
音の庭でもある「緑の庭」では、子供たちも話すのをやめるという

XI　新たな動いている庭

ローザンヌのフィセル

(右頁上)「歩く樹木」と呼ばれるタラノキ (*Aralia elata*) は、歩道橋の両側に斜めに植えてある。これはモントリオン中程の区間

(左頁上) フェンネル (*Foeniculum vulgare*) は土手の区画に配した。同じくモントリオン中程の区間

大きなイネ科植物、ススキ (*Miscanthus sinensis*) はモントリオンの土手の狭い部分に配した

レイヨルの園

アルブトゥス・ウネド（*Arbutus unedo*）の合間に生えるアウェナ・ファトゥアにつけられた道。カルフォルニア区画、乾燥した庭

小川の周囲に広がるヒメツルニチニチソウ（*Vinca minor*）の側面。その輪郭の切りとりかたは、冬と秋の草刈りの構想によって変わる

チリの草地につけられた、多彩な経路をたどる道。アルストレメリア・アウランティアカ（*Alstoroemeria aurantiaca*）のあいだを行く

アカンサス・モリス（*Acanthus mollis*）の春の開花。一年に一度、5月から6月に草刈りをしている

アルブトゥス・ウネドの合間に南アフリカ原産のフリージアの草地が広がる。冬の終わり

アカンサス・モリスの葉むら。冬期

中国の草地の草刈りは、ソテツ（*Cycas revoluta*）のなかで開花するカタバミの花が終わってから

リヨン
都市の放棄地に広がるハゼリソウ（*Phacelia tanacetifolia*）の草地

雑多な一年草の草地。ヤグルマギク（*Centaurea cyanus*）、ヒナゲシ（*Papaver rhoeas*）、アンテミス・アルウェンシス（*Anthemis arvensis*）。都市の放棄地

一年草の草地につけられた道。一時的な庭として扱われた都市の放棄地

シャンブレ
草刈りによって調整された、大きな花綱状の連なり
シャンブレにて

XII　動いている庭と共通点をもつ庭

トレデュデ——フランソワ・ベアリュ（版画家）
丈のあるイネ科植物の草地のなかにある、短く草を刈った林間の空地

リーキ（*Allium porrum*）のあいだを縫うように走る小径。リーキはイネ科植物のなかに定着している

ロシュ゠ジャギュ――ベルトラン・ポレ（修景家）
ウェルバスクム・フロッコスス（*Verbascum floccosus*）
庭の土手および擁壁

アカバナ、モウズイカ、ローマカミツレが生い茂る斜堤

モンジャック
モンジャックの草花のなかの十字。四つの正方形に区切られ、そこには小さなハナウド、リクニス・ディオイカ、ランが定着しており、海のしぶきに耐えている

草刈り後の庭

ノルマンディー沿岸に特有の種、アナカンプティス・ピラミダリス（*Anacamptis pyramidalis*）

XIII 野原

ラファヌス・ラファニストルム（*Raphanus raphanistrum*）、ビロードモウズイカ（*Verbascum thapsus*）、
アンテミス・アルウェンシス（*Anthemis arvensis*）

最初の種まきから一年後の野原の状態
ジギタリス（*Digitalis purpurea*）、ハナビシソウ（*Eschscholzia californica*）

6月。セイヨウシデ（*Carpinus betulus*）の垣根の「雌牛風」剪定。側面は壁面状にし、枝葉はリムーザン式に首の高さから。境界部分には、カモガヤ（*Dactylis glomerata*）を刈り払って道がつけてある。このイネ科植物は、飼料として利用されていたもの

（右頁）最初の種まきから14ヶ月後の野原の状態
夏の7月から9月にかけて、ビロードモウズイカ（*Verbascum thapsus*）、ウェルバスクム・フロモイデス（*V. phlomoides*）、クロモウズイカ（*V. nigrum*）、ウェルバスクム・フロッコスス（*V. floccosus*）といったモウズイカが、セイヨウノコギリソウ（*Achillea millefolium*）やオニサルヴィア（*Salvia sclarea*）と渾然となっている

（左頁）夏の終わりのモウズイカとアレチマツヨイグサ（*Oenothera biennis*）、オオマツヨイグサ（*O. erythrosepala*）。年に一度の草刈りの三週間前

ウェルバスクム・フロモイデス

ウェロニカ・スピカタ（*Veronica spicata*）

ケンタウレア・スカビオサ
（*Centaurea scabiosa*）

ウスベニアオイ（*Malva sylvestris*）

ホソバナデシコ（*Dianthus carthusianorum*）

ケンタウレア・スカビオサ

ヤグルマギク（*Centaurea cyanus*）

ハゼリソウ（*Phacelia*）にとまったヨーロッパタイマイ（*Iphiclides podalirius*）

オニナベナ（*Dipsacus sylvestris*）の開花

オニナベナ

ウェルバスクム・フロモイデス（*Verbascum phlomoides*）にとりつくククリア・ウェルバスキ（*Cuculia verbasci*）の幼虫

フェンネル（*Foeniculum vulgare*）にとりつくキアゲハ（*Papilio machaon*）の幼虫

野原の下手部分は耕転し、種まきし、ローラーをかけて鎮圧した。上手部分は飼料用のカモガヤが全面に植わっている、農業に由来する状態のままとした

初年度の野原の状態。酸性土壌のパイオニア植物であるヒメスイバが大規模に生えた。自然に生えている植物が徐々に、種子をまいて導入した植物に場所を譲っていく

小径によって右手の野原は左手の対照用区画から隔ててある
道なかばには昆虫観察の場所を設けている

7月上旬、野原で採取してきた花々。ジギタリス、フランスギク、リクニス・ディオイカ、ハナビシソウ……

XIV　サン゠テルブランのジュル・リフェル農業高等学校

光の草はら。既存のヤナギの茂みにのぞき窓をつける

2005年春。光の草はら。そこにつけられた道

トクサの野原。セリの開花

カオス。冬のハリエニシダの開花

トクサの野原。キイチゴの茂みに道をつける

2005年夏。光の草はら

ミニチュアの森。採光窓の設置

変えているのだ。

2 トレデュデ

版画家フランソワ・ベアリュは、サン゠ミシェル゠アン゠グレーヴ近郊にある彼の庭の大部分を「動いている庭」の手法でメンテナンスすることにした。

この方針によって、建物周辺の中心部分は開放されることになる。というのも、自由に花を咲かせる「動いている庭」の主要部分は、土地の周縁や生垣付近、隅や奥の方に寄せて置かれるからだ。高さのある草花の一部を刈りとってつけられた何本かの小道はいたるところに通じており、その道筋は植物相の進化と庭師の気分次第で変化する。

フランソワ・ベアリュは「動いている庭」をじかに参照している。しかし、この名を冠する本書の初版(一九九一年)が出るよりずっと前から「動いている庭」に通じる主題を扱った版画制作をおこなっており、この考え方を知ってからも、手直ししながら制作を続けていたようだ。フランソワはすでに、荒れ地に想をえた版画集を大まかに構想していた。それで『動いている庭』が出版されてから、その共同作業にとりかかるために、わたしとコンタクトをとることにしたのだ。この著作は『荒地礼賛』というタイトルで、一九九四年にラクリエル&フレロから出版された。フランソワによる十枚のデッサンとわたしのテクストからなるこの著作は、五十部しか刷っていないので作品としての価値をもつ、愛書家や蒐集家向けのものだ。これが、当初は庭仕事に捧げられ、また庭仕事の結果でもあった著作、『動いている庭』の思いがけない展開である。

今日トレデュデの庭には、モウズイカやゼニアオイ、リクニス・ディオイカに混じってアリウム

[3] コート゠ダルモール県の地方都市。

動いている庭と共通点をもつ庭

113

の花が見られる。草花を刈り込んで快適に歩けるようにした林間の空地の縁にはイネ科植物の大きな広がりがあり、壁や地面のあちこちには、ウンビリクス・ルペストリス、ツタガラクサ、アラセイトウ、ジギタリス、ビロードモウズイカ、コタニワタリ、スミレが見られる。

気候が温暖すぎると、草花は広がって空間を占有し、花を後回しにしてまで過密化していく傾向がある。だから「土壌の欠乏」をつくりだすことで、つまり壁や石垣、砂利、舗装、むき出しの岩盤などによって、もっと多様な一連の植物相を迎えることができるようになる。こうした場所では一般的に、最初にコケが現れるだろう。切れ目なく続く植生にとって快適な気候になるほど（海洋性気候）、豊かな土壌になるほど（腐食に富み、粘土を含む）急速に失われていくもの、それは土地を最大限の多様性へと開くための生育条件なのだ。

3　モンジャック

サン゠ヴァースト゠ラ゠ウーグに似た気候に属する、とても小さいけれどいつも湿潤で「伸び放題」になっている庭の中央に草花の区画がある[4]。その区画は中央から十字に草を刈って切り開いてあり、海浜地域特有の種が受け継がれている。たとえば特徴的な地生ランのアナカンプティス・ピラミダリス（*Anacamptis pyramidalis*）がそうだ。

この庭のなかの「庭」の利点は、空間を分割して大きく見せることにある。それが「動いている庭」の規定に部分的にしか合致しないのは、時間が経っても形が変わらないからだ。しかし全体の動きのなかでこの庭を見るべきだろう。空間は絶えず変化し、つくり直され、その造形はさまざまに変わっていく。ここでは草花の島の四角形が変形することは期待できないが、この庭そのもの

[4] マンシュ県のコタンタン半島北東部に位置する地方自治体。

が、いずれ場所を変えてしまうことはありうるだろう。

こうした多種多様な庭づくりと調査は、自然との「共感」、言い換えるなら自然との「常軌を逸した交感」から庭師になってしまった居住者たちがおこなったことだ。わたしの「谷の庭」を訪れたとき、そのわずかな滞在期間に彼らは、庭仕事に巻き込むと同時にそこから解放しもするこの土地に感化されたのだろう。だから彼らは自由に動きのなかへと入っていくのであって、そのことが庭からよく見てとれる。

4 その他

その他にも、「動いている庭」と共通点をもつ、いくつかの実験があると聞いている。たとえばマイエンヌ川[5]の河岸、マルシュ・リムーザン[6]、ローヌ゠アルプ地域圏[7]。フランスの気候下では草本層が多様性のおもな源泉になっているのだが、この草本層に「造形的介入」をおこなって庭を表現できるところならどこでも実験をおこなうことができるだろう。とはいえ、たいていの場合、これらの庭のなかで動きにゆだねられた部分は、その性質からして他の部分と同一視することはできない。そこでは試すことが問題となっているのであり、そのために土地のいくつかの区画が選ばれ、見守られているのだから。こうして新たな空間をつくりあげるには、ある種の慎重さがつきまとう。まず精神を他の視点へと導いて、新たな実践によくもとづいたものとして、新しい観点の意義を納得させる必要があるようだ。しかし、それには時間がかかるだろう。

けれども、もしローザンヌ市が公に実験を試みるなら、レンヌ[8]やバルセロナ[9]のような他の都市は、「動いている庭」を参照しながら各都市にふさわしい最適化した管理の技術をつくりだし、課

[5] フランス西部を流れる川。
[6] リムーザンの歴史地区。リムーザンはフランス中部に位置するオート゠ヴィエンヌ県の地方自治体。
[7] リヨンを首府とするフランス南東部の地域圏。
[8] フランス北西部に位置するイル゠エ゠ヴィレーヌ県の地方自治体。
[9] スペイン北東沿岸部に位置するスペイン第二の都市。

最後に記しておきたいのは、こうしたタイプのメンテナンスをおこなう機会は少しずつ増えてきているということだ。土地を手放す人が増え、農業や工業、観光などに由来するおびただしい数の荒れ地が生まれている。それと相関するように、依頼の内容は以前にも増して空間を伸びやかに管理し、自然の表現に大きな余地を残す方に向かっている。ただし、豊かな草花の風景をつくりだすためには多くの場合、植物の種子を大量に導入する必要があるだろう。このことは当の植物が種子の状態で市場にまわっていることを前提としている。それなのに自然のなかでは一般的な植物の種子でさえ、今なお入手困難な状況だ。なぜなら、この市場は大きな生産業者の興味を引くほどの経済的活況はなく、業者はさしあたりできあいの混合種子――十五年前にはグレート・ブリテン島[10]に見られたような花咲く草原の組みあわせから思いついた――を流通させるにとどまっている。独自の配合をつくり、場所に適合して持続的に繁殖する植物種を選ぶには、ヨーロッパ中のいくつもの業者――そのいくつかはフランスにある――に問い合わせなければならない。最適化した管理のよき理解者であるラ・クルヌーヴ[11]の修景家、ジルベール・サメルが十年以上前に種子流通業者の拠点を組織したが、その頃からいくつかの生産業者が市場に現れてきた。今日、彼は種の多様性を提案している。それは個人も公的な出資者も、実際の大規模プロジェクトに参加できるようにするものだ。このプロジェクトを成り立たせているのが、人目に触れず濃縮され、ときには見ることもできない、自然が生み出す種子なのである。

題をくぐり抜けていくことができるだろう。

10 イギリスの国土の大半をなす北大西洋の島。

11 フランス北部寄りに位置するセーヌ゠サン゠ドニ県の地方自治体。

XIII 野原

草花が花を咲かせている野原を歩いて、太陽の光をいっぱいに浴びながら、植物相の限りなく多彩な種を目の当たりにする。足を踏み出すごとに、次々と飛び出してくる昆虫たち——そのなかには蝶や大きなキリギリスがいる——が雲のように立ちのぼってくる。それらはまるでこの環境のなかで生きていくことができる生き物の多様性をあらためて表現しているようだ。いや、多様性のことなど考えなくても、逃れようのない食物連鎖はひとりでに回復していくだろう。鳥やアカネズミ、モグラ、ハンミョウなど、大小あらゆる種類の動物を尊重し、それだけでなく、風や凍結、雨のリズム、季節さえも、ようするにこの空間に働きかけるものすべてが、この場所の総体と変転を同時につくりだしていることを尊重する。こうしたものが「野原」というプロジェクトである。

ただそれだけのことだ。ここには庭仕事や技巧にかかわりのあるものはなにもなく——たとえそれをおこなうためにある種のコントロールを求められるとしても——、大げさなものでもなければ、ましてや決まり切ったものでもない。争点が少ないからこそ、「野原」は穏やかなプロジェクトになっている。

裸地から動いている庭へ
（「野原」での実験）

9月――種まき。中央の小さな樹木は目印。

10月上旬――最初にまいた種子が発芽した。一年草とイネ科植物🅐、将来の放浪者となる二年草🅑、わずかながらすでに多年草も🅒。

4月――地面は初冬に比べて明らかに「鬱閉」している。いくつかの新しい種が芽を出し🅓、土地がいっぱいになりはじめている。
そのため、ここに道をつけるもっとも良いやりかたを探る。多年生植物がかなり広がっているけれど、すべては残せない。

7月──適切な機械を使って島々に輪郭をつける。島が、あるところでは後退し（⇨）、またあるところでは勢いを増している（➡）。
矢印の向きはその動きを示している。

さらに2年後──樹木が陰をつくり草花を衰えさせる。別の場所では、幾度となくその形とプロポーションを変えてきた島のなかから若木が芽吹く。森が形成されつつある。

数年後──島は地表から後退した。若木の陰は草本層を衰えさせるほど濃くない。けれども近いうちにそうなるだろうから、あらかじめ若木の足元を芝地にしてしまう。
ここからさらに1、2年後──あるところでは若木をとり除いて光や花々を回復させ、別のところではそれらを残して森になるにまかせておく。この「野原」での実験がなければ、動いている庭では毎年全面的な草刈りをして樹木の生長を妨げていただろう。

奇妙なことだが、すっきりと説明できないことによって、「野原」はわたしがもっとも重要だと考える成果のひとつになっている。意図を定めていないこと、ほとんど具体的でないことで、まるでひとつの知の構成全体が反映されたかのようだ。それは自然とともに働くという基本方針の直接的な適用であるばかりか、さらには高い水準での没道徳性、栽培という技芸からの徹底した逸脱、そして遊びでもある。それに背丈のある草花のなかを散策する日々の愉しみ——花を摘んでは混ざりあう香りや色彩を楽しむこと——もつけ加えておかなければ。それから境界林まで続く草花の風景を見つめる眼差しの充足を。そこに満ちている光を捉えることを。

だから実験もまた慎重におこなわれる。「野原」はわたしのささやかな願いを満たしてくれた。そこで考えていたのは、空間や眺望、形、色彩や生物のリズムを全面的に制御するのとは逆に、庭仕事を放棄してしまって、地表に軽く触れるにとどめることだ。たとえ実験をはじめる前に、頑丈なトラクターや適切なハロー[1]を数時間動かして地表に掻き傷をつける必要があったとしても、わたしの願いはそういうものだった。それからゆっくり歩きながら種子をまいてまわり、「野原」での実験が開始される。

場所の確認

野原を購入してから、はじめて記録をとるまで五年経っている。この記録がここでの主題だ。土地を取得した一九九三年八月から一九九五年五月のあいだ、この土地にはなにも手を入れていない。もともと生えていた飼料用のカモガヤは何年も前に種まきされ、干し草にされていたものだ。カモガヤはこの土地の全面を覆い尽くして、他の植物がいっさい生えないようにしていた。

1 砕土機。トラクターで牽引して土の塊を砕いてならす機具。

それはまさしく、イネ科植物――カモガヤは飼料としてはほとんど使われることがなくなったけれど――のモノカルチャーであり、現在の牧畜の要請に応じたものである。その結果は、全体的な植物相の衰弱として読みとることができる。

この土地は花崗岩が風化した残留砂層からなる。隆起した斜面が南に面しているので、いち早く土が暖かくなる「早生[2]」の土地だと考えられるけれど、この土壌は農業の点からすれば貧しいことで知られている。きわめて水はけの良い土壌の透水性によって、どんな肥料分も流れていってしまうからだ。そのうえ、あちこちに生えたヒメスイバ（*Rumex acetosella*）からも見てとれる土壌の酸度が、この土地の植物種をさらに厳しく選別している。

野原のあらゆる特徴、大ざっぱに言えば土壌の極度の貧しさが、逆に有利な条件をつくりだしている。たしかにこうしたすべての選別要因は、農業にとっては悲惨なものになる。けれども、そのおかげで期待できる植物相の系列は、この環境の厳しい条件にふさわしい個性的なものになり、肥料分を大量消費する種、ようするにありきたりな種はそこから除外される。ここで除外されるのは、あらゆる「好窒素性植物」を養う窒素分と水分（硝酸塩＋粘土質の土）が組みあわさった土壌で見られるような種だ。つまりスイバやイラクサ、好窒素性のイネ科植物等である。

野原にとってただひとつの、そして本当のハンディキャップ、それはカモガヤ（*Dactylis glomerata*）だ。このカモガヤはおそらく飼料用品種であり、丈があって大きく、十五センチから二〇センチ間隔で束になって地面全体を覆うイネ科植物である。地下茎と葉からなるこの植物の稠密な層に残された隙間は、それゆえ、はびこって土地を征服していくような種がコロニーをつくる足がかりとなっている。たとえば特定のモウズイカ、なかでもウェルバスクム・フロモイデス（*Verbascum*

[2] 植物の生長、開花、結実が他に比べて早いこと。

phlomoides）が、群生するイネ科植物の株間に射しこむわずかな光を利用するように。とはいえ、こうした現象を観察するには五年は待たなければならないだろう。それはカモガヤが残している小さな土地からはじまるのだ。

実験の実施

この環境について、なにか有意義な観察ができるように、野原を平行する三つの帯状の区画に分けた。その主要部分は花を咲かせる植物の種子をまくのに充て、この区画を挟んで比較対照するための区画を二つ設けた（123—125頁の図参照）。

上段の区画は一五〇〇平方メートル［2］。現状のままとした（カモガヤ）。
中段の区画は四五〇〇平方メートル［1］。耕してからハローで土を砕いてローラーでならし、一九九五年五月七日に65種の種子をまいた。
下段の区画は一〇〇〇平方メートル［3］。耕して裸地のままとした。

最初の種数調査は種子をまいてからひと月半後の六月末におこない、次は九月におこなった。それは八月末の雷雨の季節のあとに訪れる植物の最盛期だ。野原の定期的な観察によって、最初に種子をまいてから三年間（一九九五年から一九九八年）の進化がはっきりと分かる。それについては126—131頁の一覧表に記号化した指標（＋）で示している。この指標は地面がどれくらい覆われているかにもとづいており、株の数は示していない。株数はいっさい数えなかった。

1995

牧草地
生垣
牧草地
森

① — Surface ensemencée
4500 m² environ. (Mai 95)

② — Parcelle témoin
conservée en dactyle
fourrager : 1500 m²

③ — Parcelle d'observation
labourée, non semée.
1000 m² environ.

① 1995年5月に種子をまいた区画。約4500㎡。
② 飼料用のカモガヤを残した対照用区画。約1500㎡。
③ 耕したが種子はまいていない観察用区画。約1000㎡。

1996

② n'a encore jamais été fauché.

① — Premières importantes floraisons de mai à sept. 96

② — Séparation du champ et de la parcelle en dactyle par un chemin tondu.
 ✹ = parasol d'observation des insectes
 • = plantation d'arbres et arbustes destinés à filtrer le vent du nord

③ — ↑↓ = Ensemencement naturel à partir des pieds mères adultes

注記：①と③はこの年の9月15日以来、一年に一度草刈りをおこなうことにした。②はまだ一度も刈っていない
① 1996年5月から9月にかけて、初のおびただしい開花
② 草を刈ってつくった小径による野原とカモガヤ区画の分割
 ✹ 昆虫観察用のパラソル
 ・北風をやわらげるための高木や低木の植栽
③ ↑↓ 成熟した親株からの種子の自然散布

1998

牧草地
生垣
牧草地
森
川
N ↑

Nota: ① et ③ sont fauchées une fois par an, à partir du 15 septembre

① – Serpentine destinée à traverser le champ

② – Séparation élargie de façon à limiter l'extension naturelle du dactyle.

③ – Homogénéisation du champ à partir des semis naturel issus des pieds-mères adultes.

⋯⋯ implantation d'une haie au nord

⁄⁄⁄⁄ croissance des jeunes arbres plantés.

① 野原を横切るための蛇行した小径
② カモガヤの自然な拡大を制御するために広げた境界
③ 成熟した親株からの種子の自然散布による野原の均質化
　⋯⋯ 北側に定植した生垣
　⁄⁄⁄⁄ 植栽した若木の生長

カモガヤを残した対照用区画は、土地を取得したときからまったく変化しなかった。裸地のままとした対照用区画は、最初に耕してから二年後に主要区画から飛来した種子を受け入れはじめ、その自然なコロニー化が観察された。

種の選定

使用した種は、野原の特徴となっている二つの選別要因に耐性があるかどうかで選んだ。つまり土壌の酸度と乾燥である。こうして選定した種の性質にもある程度の幅がある。たとえばルリジサ（Borago officinalis）やヒナゲシ（Papaver rhoeas）、ヤグルマギク（Centaurea cyanus）などは、一般的にもっと粘土分のある石灰質土壌を好むので、予想できたことだけれど、ちらほらと現れるだけだった。

種子は全部まとめて手で混ぜ合わせ、一日でまき終えた。種子の産地はフランスの二地域である（128頁以降の一覧表参照）。

三年後の種数調査でわかったのは、種子をまいた65種のうち21種はいっさい芽を出さなかったことだ。この段階で、それらはもう発芽しないと考えられた。

この失敗の明確な原因を突き止めるのは厄介だが、こうした原因が想定できるだろう。

- 播種以前の種子の保存状態の悪さ（保管時に古くなって変質した種子）。
- 種子の品質の悪さ（寄生虫、病気）。
- 気候との不適合による発芽直後の枯死（急激な乾燥）。
- 既存土壌との完全な不適合。

正しい仮説を検証するには実験を何度もやり直し、種子の産地をいろいろ変えてみる必要がある。けれども、そうするにはなお数年を要するだろう。

調査した72種のなかには——内65種は種子をまいたもの——、さまざまな生物リズム[3]をもつ種が混ざっていた。つまり——

25種の一年草、16種の二年草、31種の多年草。

- この組み合わせから予想されるのは、初年度には一年草が一時的な植被となっており、その間に二年草や多年草の新しいロゼットが形成されたのだろうということだ。
- 二年目になると二年草がはじめて開花し、前年の一年草の大半が姿を消して生長の速い多年草がいくつか現れる。
- 三年目からようやく、多年草が徐々に定着しはじめる。二年草は放浪しながら残っており、一年草はすっかり姿を消してしまった。

播種の時期

作業を適切におこなうには、種まきは冬前にすると決めておく必要がある。野原ではできなかったことだが、それは厳寒期より前に発芽する二年草の春化を確実におこなうためだ。そうしないともう一年余計に待たなければならなくなってしまうだろう。そうすると二年草は次の夏に花を咲かせないので、二年草の芽は十月の最初の寒気で凍ってしまわないように、それまでに充分育っている必要がある。だから種まきは、雷雨の季節のあとで、かつ地面がまだ暖かい九月が最適期だと

[3] 生物に広く見られる内因性の周期的変動。

性質	1995年6月21日	1995年9月27日	1996年5月26日	1996年6月11日	1998年6月21日	2004-2005年	一般的に庭で利用されるもの
多年草		(++++)	(+++++)	(++++)(FL)	(+++++)(FL)	(+++++)	○
多年草				(+)(FL)	(++)(FL)	(+)	○
一年草			一株のみ				
一年草	(+++)(FL)		(+++)(FL)	(+)(FL)		(0)	○
多年草	アンクサ・アズレア(0)	(++)(FL)	(++++)(FL)	(++++)(FL)	(++++)(FL)	(+)	
一年草			(++++)(FL)	(++)(FL)	(0)	(0)	
一年草		(+)(FL)	(+)(FL)			(0)	○
多年草		(0)				(0)	○
多年草			(0)			(++)	○
多年草					(+)(FL)	(+++)	
多年草			(0)			(++)	○
一年草	(++)(FL)	(+)(FL)	(++)(FL)	(+)(FL)		(0)	○
多年草					(++)(FL)	(+++)	
多年草	(0)					(0)	○
一年草	(++++)(FL)	(++++)(FL)		(++)(FL)		(0)	
多年草、一年草または二年草					(+)(FL)=	(+)	
一年草		(++)(FL)				(0)	
二年草	(0)					(0)	
二年草		(+++)	(+++)(FL)	(+++)(FL)	(+++)(FL)	(++)	○
二年草			(+)		(+)	(++)	
二年草				(+)(FL)	(+++)(FL)	(+)	
多年草		(++)(FL)	(++)		(++)	(+++)	○
一年草	(0)					(0)	
多年草	(0)					(0)	○
一年草または二年草		(0)				(0)	
二年草	(0)					(+)	○
多年草					(+)(FL)	(+)	
一年草	(0)					(0)	
多年草	(++)(FL)					(0)	
多年草				(+)(FL)	(++)(FL)	(+++)	○
一年草	(++)(FL)	(++)(FL)	(+)(FL)				
二年草			(+++)	(+++)(FL)	(+++)(FL)	(+)	○
二年草			(+)			(0)	○
一年草			(+)(FL)			(0)	
一年草	(+++)(FL)		(+++)(FL)			(0)	

野原にまいた種子のリストおよび経年変化

凡例
発芽せず（0）
被覆率10％未満（+）
被覆率10％（++）
被覆率20％（+++）
被覆率40％（++++）
被覆率50％以上（+++++）
開花（FL）
＊種子はすべて混ぜあわせて、表記の分量、重量で、1995年5月7日に一度にまき終えた。

和名（学名）	グラム分量
セイヨウノコギリソウ（*Achillea millefolium*）	100
オオバナノノコギリソウ（*Achillea ptarmica*）	100
アキザキフクジュソウ、ナツザキフクジュソウ（*Adonis annua, A. aestivalis*）	少量
ムギセンノウ（*Agrostemma githago*）	300
アンクサ・アズレア、アンクサ・オッフィキナリス（*Anchusa azurea, A. officinalis*）	100＋100
アンテミス・アルウェンシス（*Anthemis arvensis*）	100
ルリジサ（*Borago officinalis*）	300
ヤツシロソウ、カンパヌラ・ラティフォリア（*Campanula glomerata, C. latifolia*）	20＋10
カンパヌラ・ピラミダリス、カンパヌラ・ラプンクロイデス（*Campanula pyramidalis, C. rapunculoides*）	10＋10
イトシャジン（*Campanula rotundifolia*）	20
ヒゲギキョウ、モモバギキョウ（*Campanula trachelium, C. persicifolia*）	20＋20
ヤグルマギク（*Centaurea cyanus*）	100
ケンタウレア・スカビオサ（*Centaurea scabiosa*）	10
ベニカノコソウ（*Centranthus ruber*）	10
アラゲシュンギク（*Chrysanthemum segetum*）	100
チコリー（*Cichorium intybus*）	20
ルリヒエンソウ（*Consolida regalis*）	少量
キノグロッスム・オッフィキナレ（*Cynoglossum officinale*）	20
ジギタリス（*Digitalis purpurea*）	10
オニナベナ（*Dipsacus sylvestris*）	20
エキウム・ウルガレ（*Echium vulgare*）	20
フェンネル（*Foeniculum vulgare*）	300
フマリア・オッフィキナリス（*Fumaria officinalis*）	少量
ノハラフウロ（*Geranium pratense*）	10
グラウキウム・フラウム（*Glaucium flavum*）	100
ハナダイコン（*Hesperis matronalis*）	30
クナウティア・アルウェンシス（*Knautia arvensis*）	10
レゴウシア・スペクルム-ウェネリス（*Legousia speculum-veneris*）	少量
アマ（*Linum usitatissimum*）	300
マルウァ・アルケア、ジャコウアオイ（*Malva alcea, M. moschata*）	10＋10
ミオソティス・アルウェンシス（*Myosotis arvensis*）	100
アレチマツヨイグサ、オオマツヨイグサ（*Oenothera biennis, O. erythrosepala*）	300＋200
オオヒレアザミ（*Onopordum acanthium*）	100
ヒナゲシ（*Papaver rhoeas*）	100
ハゼリソウ（*Phacelia tanacetifolia*）	600

性質	1995年6月21日	1995年9月27日	1996年5月26日	1996年6月11日	1998年6月21日	2004-2005年	一般的に庭で利用されるもの
多年草(レセダ・ルテア)/二年草(レセダ・ルテオラ)			(+++)(FLレセダ・ルテオラ)		(++++)(FL)	(0)	
二年草		(++)	(++)	(++)(FL)		(+)	○
多年草				(+)	(++)	(++++)	○
多年草					(++)(FL)	(+)	
多年草	(++)(FL)		(++++)(FL)	(++)(FL)			
多年草	(0)					(+)	○
多年草	(0)					(0)	
二年草			(+)			(+)	
二年草				(+)	(+)	(0)	
二年草		(+++)	(+++)	(++)(FL)	(++)(FL)	(+)	
二年草		(+++)	(+++)	(++++)(FL)	(++++)(FL)	(+++)	
二年草		(+++)	(+++)	(++)(FL)	(++)(FL)	(+)	
多年草					(++)(FL)	(++++)	○
一年草または二年草		(++)(FL)				(+)	
一年草	(+++)(FL)		(+++)(FL)	(+)(FL)		(+)	

は悪かった。

性質	1995年6月21日	1995年9月27日	1996年5月26日	1996年6月11日	1998年6月21日	2004-2005年	一般的に庭で利用されるもの
多年草	(0)					(+)	○
多年草	(0)					(0)	○
多年草または一年草			(+)(FL)	(+)(FL)		(0)	○
多年草	(0)					(0)	○
一年草	(0)					(0)	○

網羅的な記録ではない。

性質	1995年6月21日	1995年9月27日	1996年5月26日	1996年6月11日	1998年6月21日	2004-2005年	一般的に庭で利用されるもの
一年草	(++)(FL)		(+)(FL)			(+)	
多年草					(+)(FL)	(+)	
一年草	(+++)(FL)					(+)	
一年草	(+)(FL)					(+)	
多年草					(+)(FL)二株	(+)	
多年草	(++)(FL)		(+)(FL)			(++)	
一年草	(+)(FL)					(++)	
多年草					(+)(FL)	(++++)	
多年草			(++)(FL)	(+)(FL)		(++)	
多年草	(++)(FL)	(+++)(FL)	(++++)(FL)		(+)(FL)	(+++)	
多年草				(++)(FL)	(+++)(FL)	(+)	
一年草	(+)(FL)	(+++)(FL)				(+)	
多年草					(+)(FL)	(+)	
一年草	(+++++)(FL)		(+++)(FL)	(++)(FL)	(+)(FL)	(0)	
多年草	(+++++)(FL)		(+++)(FL)	(+++)(FL)		(+++)	
一年草	(+++)(FL)					(+)	
二年草					(+)(FL)	(+)	

	グラム分量
レセダ・ルテア、レセダ・ルテオラ（*Reseda lutea, R. luteola*）	30＋30
オニサルヴィア（*Salvia sclarea*）	100
シャボンソウ（*Saponaria officinalis*）	200
スカビオサ・コルンバリア（*Scabiosa columbaria*）	10
シレネ・アルバ（センノウ参照）（*Silene alba* (cf. *Lychnis*)）	100
カナダアキノキリンソウ、ソリダゴ・ギガンテア、ソリダゴ・ウィルガウレア（*Solidago canadensis, S. gigantea, S. virgaurea*）	10＋10＋10
スタキス・レクタ（*Stachys recta*）	20
トラゴポゴン・プラテンシス（*Tragopogon pratensis*）	10
モウズイカ（*Verbascum blattaria*）	20
クロモウズイカ（*Verbascum nigrum*）	20
ウェルバスクム・フロモイデス（*Verbascum phlomoides*）	20
ビロードモウズイカ（*Verbascum thapsus*）	20
ウェロニカ・スピカタ（*Veronica spicata*）	20
オオヤハズエンドウ（*Vicia sativa*）	少量
ウィオラ・トリコロル（*Viola tricolor*）	100

上記の混合に加えて一緒にまいた種。これらは1994年に採取したもので1995年5月までの保存条件

セイヨウオダマキ（*Aquilegia vulgaris*）	200
ヤナギラン（*Epilobium spicatum*）	10
ハナビシソウ（*Eschscholtzia californica*）	100
ミリス・オドラタ（*Myrrhis odorata*）	30
ニコティアナ・シルウェストゥリス（*Nicotiana sylvestris*）	20

上記とは別に、種をまいた翌月から自然に生えてきた種。ここに挙げたのは目についた種であり、

ルリハコベ（*Anagallis arvensis*）
カンパヌラ・ラプンクルス（*Campanula rapunculus*）
アカザの一種（*Chenopodium* sp.）
コリダリス・クラウィクラタ（*Corydalis claviculata*）
ホソバナデシコ（*Dianthus carthusianorum*）
オランダフウロ（*Erodium cicutarium*）
ハハコグサの一種（*Gnaphalium* sp.）
ヒペリクム・ペルフォラトゥム（*Hypericum perforatum*）
フランスギク（*Leucanthemum vulgare*）
リクニス・ディオイカ（*Lychnis dioïca*）
オニオオバコ（*Plantago major*）
ポリゴヌム・アウィクラレ（*Polygonum aviculare*）
キジムシロの一種（*Potentilla* sp.）
ラファヌス・ラファニストルム（*Raphanus raphanistrum*）
ヒメスイバ（*Rumex acetosella*）
オオツメクサ（*Spergula arvensis*）
ウェルバスクム・フロッコスス（*Verbascum floccosus*）

「野原」
技術的データ
- わずかに盛り上がった平坦な土地。
- 古くからの牧草地。土壌は貧しく、およそ5年ごとに穀類（オオムギ）と輪作していた。
- きわめて水はけが良く、貧しい、砂質土壌（花崗岩が風化した残留砂層）。春には土がすぐ暖かくなる。
- 総面積の5分の1にわたって基盤岩（花崗岩）が地表面下10cmに位置しており、他の場所でも地表面下20-30cmの位置にある。
- 南に面する。
- 西風からはうまく護られている。
- 南端は森。
- 西端はクマシデの生垣。
- 北端は開けている。
- 北からの冷たい風を防ぐものはなにもない。

区画の分割
- 総面積――7000㎡
- 種子をまいた区画の面積――4500㎡
- 既存の飼料用カモガヤを残した対照用区画――1500㎡
- 表面を耕し、種子はまかなかった対照用区画――1000㎡

技術協力
- 種子の納入業者
 ――エコフロール・コンセイユ（ポントワーズ[1]）
 ――レ・ジャルダン・ド・ソヴテール、ジャック・ジロドー（ムティエ＝マルカール、ラブータン[2]）
- 「野原」の前の持ち主
 ――ピエール・ピナール（クルーズ県クロザン、ピユモンジャン[3]）
- 農機具補助
 ――エメ・グルレ（クルーズ県クロザン、ラ・バロニエール[4]）
 ――マルセル・カルトー（クルーズ県クロザン、ピユモンジャン）

原価（1995年）
- 種子の総種数――65種
- 種子の総重量――5kg
- 種子の総価格――1950€（1㎡あたり約0.5€）
- 耕作方法――――耕起一回30分。

砕土一回30分。
播種一回1時間。
鎮圧一回30分。
合計すると約半日の作業になる。
年一回の草刈りを9月後半の2週間におこなう。

多様性
- 「野原」にはイネ科植物を除いて80種以上が見られる。
- 前記リスト（128－131頁）に掲載した調査済みの72種の内、
 ――60種は購入し、5種は自分で採種し、一緒にまいた。
 ――17種は自然に生えてきた。
 ――播種した65種のうち21種は発芽しなかった。

1 フランス中北部に位置するヴァル＝ドワーズ県の地方自治体。
2 ムティエ＝マルカールはフランス中部に位置するクルーズ県の地方自治体。ラブータンはその一地区。
3 クロザンはクルーズ県の地方自治体。ピユモンジャンはその一地区。
4 クロザンの一地区。

考えられる（庭にかかわる人々は、この頃をよく第二の春と呼ぶ）。難しいのは、この時期に種まきをするために、すべての種をタイミングよく集めることだ。というのもこの頃、何種類かはまだ採種されていないか、あるいはまさに採種しているところだからだ。

だからといって、何段階にも分けて種まきをするのではまったくだめだ。大半の植物は、確実に発芽するためによく開けた地面を必要とするので、それ以前にまいた種子が生長して地面が部分的に覆われていると、次にまく種子の成長は妨げられてしまう。だからまく種を集めるようにしなければならない、すべての種を一度に終えるために。

種子の調達に時間をかけ過ぎて種まきの時期を逃してしまった場合には、覚悟して種子を貯蔵し、春にまかなければならない。野原——またの名を「大岩盤」——の種まきは、こうした理由から春におこなった。

さまざまな種の出現

種をまいてからおよそ一ヶ月後の春、その頃にはすでに、野原は混ぜるつもりのなかったラファヌス・ラファニストルム（*Raphanus raphanistrum*）に被われていた。それは虫に喰われ、陽に晒されて退色したセイヨウアブラナの栽培を連想させるものだった。わたしたちはパトリス・フィネ——彼はこのことをまだ覚えていた——とともに、この十字花[4]の植物を手で取り除くことにした。というのも、この植物は将来とくになにがあるというわけでもないし、寿命の長い多年草にとっては脅威にもならないけれど、一年のこの時期に居座られると一年草の生長を著しく阻害するかもし

[4] 四枚の花弁が十字状に展開する花。セイヨウノダイコンやセイヨウアブラナを含むアブラナ科の旧称でもある。

れないからだ。この作業は一九九五年から今日までのあいだで、庭仕事とみなしうる唯一の作業だ。こうして六月後半からはじまるライフサイクルの短い植物の最初の開花を促すようにした。気候が穏やかなので期待していた一九九五年の夏には、いくつかの大規模な開花が起こることはない。例外的なことがなければ、種をまいたその年に大規模な開花が起こることはない。気候が穏やかなので期待していた一九九五年の夏には、いくつかの大規模な開花が起こることはない。しいアラゲシュンギク、とりわけ真の植被となるローマカミツレとセンノウの開花があった。この展開は翌年も繰り返されたものの、その春の様相はヒメスイバの大規模な開花によって根本的に変わっていた。その赤みがかった黄土色の色調が、すべての白花を引き立てている。この小さな植物が土地に定着して広がるには、一年もあれば充分なのだ。

ヒメスイバが開花したのと同じ年、おもな二年草が開花しはじめ、それは翌年以降も続いた。五月からはジギタリス——ここにはよく生えている——、六月からはマツヨイグサ、七月にはオニサルヴィアやオオヒレアザミ、ナベナ、とりわけモウズイカが、野原の隅々にまで見られた。半日陰を好む陰性植物のジギタリスは、ここにはまったく無縁な植物だというのだ！ とはいえジギタリスは「ここ」を好んでおり、また「ここ」に関わりが深いように思われる。人はフェンネルやオニサルヴィアの株を前にして、緋色の高い花軸をスイバの上に掲げている。それらは酸度がもっと低い場所でこそ健やかに生長するものなのに、むらがあるとはいえここでは数多く見られるのだから。また人はマツヨイグサといった外来種があることを非難するかもしれない。けれどもわたしにとっては、野原でヨーロッパの土手を自由に放浪しているアメリカ大陸の荒地植物だから。野原で自由に生長しうるものすべてがひとつ

の現実を形づくっており、わたしは何の疑問も抱かずにこの現実を信じている。それはたしかな事実なのだ。すでに、この環境そのものが選択をおこなっている。この場所の物理化学的条件による自然な選択圧に、イデオロギーの圧力までつけ加える必要はないだろう。それは自然を尊重すると言いながら、突如としてイデオロギーに従わせることだ。

多年草は有性生殖がはじまるのがもっと遅く、三年目からその美しい花を咲かせはじめた。[5] 一九九八年には、ウェロニカ・スピカタ、ホタルブクロ、ヤグルマギク、マツムシソウ、シャボンソウなどが美しい茂みをつくり、イネ科植物や繁殖力旺盛なセイヨウノコギリソウと土地を奪いあっていた。

最後に、自然に生えてきた植物で花の目立つものにも触れておくべきだろう。ライフサイクルが短いラファヌス・ラファニストルムや数が減ってきたヒメスイバの他に、リクニス・ディオイカ (*Lychnis dioica*)、ビロードモウズイカ (*Verbascum thapsus*)、フランスギク (*Leucanthemum vulgare*) が生えてきて、野原の花の組みあわせをいつも引き立て、生き生きとしたものにしている。最近驚いたのは、特筆すべきことに二株のホソバナデシコ (*Dianthus carthusianorum*) が、どうやってだかわからないけれど離ればなれにこの場所に届けられたことだ。その親株はこの地域のどこにも見られないのに。これこそが、場所が持っている創出力の生きた証拠である。こうしたことが起こりうるのは、場所が、しばらくのあいだ場所そのものに委ねられているからだ。

対照用区画

三年目になる一九九七年から、いや、とりわけ四年目から、大きなモウズイカ（おもにウェルバ

[5] ここでは花を咲かせて結実することを指している。

スクム・フロモイデス *Verbascum phlomoides* とウェルバスクム・フロッコスス *V. floccosus*）が、カモガヤを残しておいた対照用区画に定着しはじめた。四年経ってようやく、オオマツヨイグサ（*Oenothera erythrosepala*）やセンノウがいくらかモウズイカに混じって生え、丈のあるイネ科植物のなかで花をつけるようになるだろう。種子をまいた区画にある植物で、これまでカモガヤが生い茂る領域にコロニーをつくることができたのはこれだけだ。

耕して裸地のままとしたもう一方の対照区画は、かつてはラファヌス・ラファニストルムやヒメスイバに覆われていたが、短期間でオランダフウロ（*Erodium cicutarium*）や無数のオオバコを受け入れていった。次にセンノウが豊かに生えてきて、モウズイカもちらほらと生長しはじめた。残りの部分はイチゴツナギやドクムギなどの小さなイネ科植物にほとんど覆い尽くされた。

対照用区画との比較実験をとおして、種まきの必要性について根本的な結論を引きだすことができる。四年かけて次のようなことを確かめることができた。

・裸地の区画は、見える範囲では花を咲かせる植物によって地味ながらも豊かになるけれど、自然に生えてきたさまざまなイネ科植物によってすぐに覆われてしまう。だから種まきをする前に、そこにイネ科植物の種子が含まれていないか注意した方がよい。それらはひとりでに生えてくるのだから。この点からすると、花々の草原などを謳っているような出来あいの混合種子を用いるのは避けた方がいいだろう。そこには疑いなくおびただしいイネ科植物の種子が含まれているので、自身で混合するべきだ。

・カモガヤを残した区画も、種まきをした区画からやってきた植物をほんの少しずつ受け入れていく。観察期間中に一度も草刈りをしなかったこの区画に定着する見込みがあったのは、トゲ

XIII

136

植物や木本植物くらいだ。キイチゴ、ノバラ、若いクマシデやコナラは草花のなかでもうまく芽吹く。ようするに、この区画は極相林へといたる必然的なプロセスにしたがって、ゆっくりと森林化している。種まきをした区画からやってきた数種の花を咲かせる草本（マツヨイグサ、モウズイカ）は、木本との競合に長くは耐えられないだろう。年に一度草刈りをするだけで若木はとり除かれ、カモガヤのなかで花を咲かせる放浪者たちが広がっていく。

生き物

初年度からすでに、この土地にはさまざまな昆虫が棲みついていた。こうした昆虫のなかでは直翅目[6]、つまりバッタや小さなキリギリスが多く、もっと珍しいものとしてはマンシュウヤブキリがいた。

膜翅目[7]と鱗翅目[8]は二年目から姿を見せるようになった。これは幼虫や巣という明らかなかたちで見られるようになったのは二年目からということだ。というのも初年度にはすでに、それらが野原を横切るのを見ていたのだから。九月には、アシナガバチがイネ科植物の茎に繊細な卵形の巣をつくりはじめ、はじめて見られたキアゲハ（*Papilio machaon*）の芋虫は野生のニンジンがないのでフェンネルの葉にとりついていたし、その他ありとあらゆる種類の幼虫もいる。それらは、野原の植物と土地を分け合っているのだ。毎年夏になると、バッタの鳴き声を基調とする昆虫たちのざわめきが、この場所にいる生き物の生命の濃密さを引き立てている。

摩擦音[9]。人は花咲く野原に立ち入るだけではない。刺すような振動の体系のなかにも立ち入っているのだ。それはわたしたちに直接向けられているわけではないのに、わたしたちを直接とらえているのだ。

野原

137

6 バッタ目。バッタやキリギリスを代表とする昆虫綱の一分類。
7 ハチ目。ハチやアリを代表とする昆虫綱の一分類。
8 チョウ目。チョウやガを代表とする昆虫綱の一分類。
9 とりわけバッタ科の昆虫に見られる、体の一部を擦りあわせて出す音。

しまう。この包み込むような音響と、その高い浸透性から逃れることはできない。「野原」は自らを顕示し、その存在を全面的に宣言しているのだ。

昆虫のあり余るほどの豊かさは、食物連鎖を活性化してアカネズミの過密状態を招いたけれど、とりわけタカ、トビ、フクロウといった猛禽類によってすぐに調節され、秩序は回復する。最後に、ノウサギと珍しいノロジカが通りすがりに現れたことに触れておきたい。こうした動物は、野原の北側に生える、樹皮が剝落した若木の傷を目当てにやって来たのだ。それで北風を防ぐために幅のある植林をおこなった。

手入れ

さしあたり「野原」の手入れは、必要ないとまでは言わないが、ごく簡単なもので充分だ。その手入れはおもに、九月後半におこなう年に一度の草刈りだけにとどめている。昆虫学者が、この地域の気候にたいしてこの時期の草刈りを推奨しているのは既存の昆虫種を最大限保護するためだ。実際、昆虫が世代を越えて確実に存続し続けることができたのは、冬でも残る草葉の基部に卵を産みつけたり、そうでなければ地中に潜ったり地面付近で蛹や繭になって身を守ったりするからだと考えられる。

草花を刈りとる高さは非常に重要だ。草葉の基部、とりわけ夏の八月から九月に芽吹いた若い二年草のロゼットに配慮して調整する必要がある。それは地面からおよそ二〇センチ上に相当する。

「野原」にかかわる作業で残っているのは、ある種美的な観点からその境界を定めることだ。ここで言及しているのは、幅一・五〜

10 ワシ、タカ、フクロウなどのような他の動物を捕食する中型、大型の鳥類。ワシタカ目とフクロウ目の全種を指すこともある。鋭いかぎ爪や嘴を持つ。

XIII

138

二メートルの外周部分の刈り払いのことだ。この刈り払いによって心地よく周囲を巡れるようになり、おもにクマシデからなる西側生垣の「雌牛風」と称される剪定もしやすくなった。リムーザン式に首の高さまでとり除かれた低い枝、壁面状に剪定された垂直部分、それらはボカージュのある地方では牧場の生垣の標準的なメンテナンスのしかたになっている。

一九九八年春になってようやく、芝刈り機で幅一・二メートルの蛇行する小径をつけたので、花が咲いているときでも野原を楽に横切れるようになった。その道筋は、おもにイネ科植物が生えており、花が少なかった場所を通っている。おもな目的は、この小径の傍からホソバナデシコに目が届くようにすることだ。

二〇〇五年、野原のもっとも高い場所に「昆虫学のプラットフォーム」を設置した。そこには昆虫を離れて観察するための長椅子がある。焦点距離が短い双眼鏡も置いているので、昆虫を見ようと近づいたときに蹴散らしてしまうこともない。最新の記録では、ウスバカマキリが増大し、地中海地域の蝶、サティルス・キルケ（*Satyrus circe*）が繰り返し現れている。こうした現象は、軽微な地球温暖化を翻訳しているだろう。

野原

XIV　サン＝テルブランのジュル・リフェル農業高等学校[1]

二〇〇三年、サン＝テルブランのジュル・リフェル農業高等学校の三名の教員が「動いている庭」を企画し、理論と実践を兼ね備える地域課外活動ユニットという演習内でおこなうことを決めた。フランソワ・リオルズ、ソフィ・マザール、ブリュノ・コルネイユの三名は、農地としての価値がなく放棄されている六ヘクタールの土地で実習できるよう校長に許可を求め、機関の長であるベルナール・ロンゲヴィルはこの課外活動の計画を好意的に受け入れてくれた。この教育プログラムでは年二、三回のオリエンテーションにわたしも参加することになっている。農業高校が正式に、「動いている庭」のようなやり方で自然にアプローチするのは、これがはじめてのことだ。

「動いている庭」の考え方とその実践は、最適化した管理という手法のなかに位置づけられる。だから「動いている庭」は、この管理手法の基礎を教えるのに適しているだろう。その技術や体系の根拠は生態系への配慮にあり、それがこの管理モデルを「持続可能な発展」の観点に立たせている……。『動いている庭』がパンドラ社から刊行されたのが一九九一年。だからはじめて高校で実践的教育を試みるまでに十二年も経ったことになる。これほどの期間を要したのは、おそらく次の

1　フランス西部に位置するロワール＝アトランティック県の地方自治体。

2　M.I.L.: Module d'Initiative Locale.

XIV

140

ような事実が原因だろう。つまり、技術的革新はつねに人々を混乱させ、生き物の世界の見方までも変えてしまうということだ……。農業コンサルタントは機械化と化学の力を信奉していて、彼らは自然に負荷をかけにつきまとう暴力的な手法とともに進化する技術に馴染んでしまっている。彼らは自然に負荷をかけない手法をとるに足らないものと決めつけることで、「生態学の出現」がもたらした激変に対応してきたのだ……。しかしながら、ジュル・リフェル校のチームは一貫性をもってねばり強く活動し、こうした空しい冷やかしにはとりあわなかった。それだけでなく、「動いている庭」の実践の数々が正しいことまで証明してくれた。これらの実践は、わずかな出費にたくさん夢を詰めこんで、恵まれない土地を生きた庭に変貌させることができるのだ。

この実験は二〇〇四年四月にはじまった。「動いている庭」のテーマと実践についてひと通り説明し、生徒たちに「活動に移る」心構えをしてもらう。このオリエンテーションは活動することを念頭に開かれていて、初回から教員と生徒全員で行動しはじめるために話しあいをおこなう。この行動が目指しているのは、もともとその場にあるダイナミズムの流れを変え、そのもっとも優れた特徴の数々を活用することであり、それぞれの区画にふさわしい構成、つまり空間の働きを想定しながらも、自然の豊かさを調べる生物調査をも準備することだ。

植物学者のクロード・フィギュローは、最初から種の同定に協力してくれた。彼は土壌のコロニー形成のダイナミズム——バクテリアのバイオフィルム[3]からコケ植物の前芝地をへて武装した荒地にいたる——を専門とする研究者だ。ナント市はすぐにこの活動に倣った。というのも市の緑地環境局[5]は、この高校での実験が、管轄する一部地区の管理上の困難を解決するモデルになると考えたからだ。はじめ昆虫だけだったリストには、この場の生物多様性にできる限り迫った一覧表をつ

3 固体表面上に微生物がつくる膜状の構造体。土壌や岩石、植物の表面などに形成される。
4 サン゠テルブランの東に隣接する地方自治体。
5 S.E.V.E.: Service des Espaces Verts et Environnement.

くるために鳥類や哺乳類、両生類についての調査結果が加えられていく。こうして場を理解するために必要なあらゆる要素を身につけ、場に働きかけるための道具をその手にたずさえて、生徒たちはこの土地に臨む。斧、鋤、刈込鋏、剪定鋏、草刈機、レーキ、ピッチフォーク等々。思えばこの小さな部隊はジャックリーの乱[6]のようで誇らしかった。

ところで、わたしたちは自然を痛めつけ、自然を整理し、自然を思うようにしたがわせているのだろうか、それとも自然との対話を試みて、かたちとその管理の最適の組みあわせ方を探求しているのだろうか？　こう疑ってみることもできる。今挙げた場に働きかけるための道具のリストは、ジュル・リフェル校の「動いている庭」に関連するものに限定しても、草地をカーペットに、生垣を仕切りに、樹木をオブジェにするために使う道具のリストとまったく同じものだと。けれどもこの庭の展開は、高等技術教育で使う正式な造園マニュアルの展開と同じものとみなしてはならない。三名の教員の指導のもと、生徒たちはこの土地の特徴を丁寧に調べあげ、それから慎重に手をつけていく。

まず最初にすべきことは、空間を名づけることだ。この土地は五つの区画に分けられ、各区画の名前はそれと分かるような場所の特徴を示している。こうした名前は、出発点となる概念的なガイドとして役に立ち、土地でなされるすべての活動を導くことになる。そういうわけで、第一区画の名前は「ランの草地」とした。地生ランの位置を割り出しておいたので、この区画でおこなった最適化した草刈りはうまくいった。地下で冬を越す植物の葉は、完全に枯れてしまうまでそのままにしておくだろう。丈のある草花を刈って小径をつくり、この区画の特徴的なテーマになっているランに近づけるようにする。小径の経路は時とともに変えることができるし、そのかたちは草刈

[6]　一三五八年にフランス北東部で起こった広域的な農民の反乱。

[7]　土に根を下ろすラン。ランの大半は他の樹木や岩にとりつく着生ラン。

りする人の美的判断しだいだ。わたしたちは全員でこの通路の曲線のとり方や幅、ほかの脇道とつなげる場所を議論した。またこの草地の林縁をどうするかも話しあう。そこではソデ群落を切り開いて入り込めるようにするプロジェクトが少しずつ形になっているけれど、そこには溝があって、ひとつ、またひとつと越えなければならない。それなら浅瀬を配して橋を架ける？　溝のひとつは沼に流れ込んでいて、イモリが棲んでいるところが連想される。けれども車道の方にある自動車修理工場から出る油混じりの廃液に汚染されて生き残っていないだろう。校長が工場経営者と交渉してくれたので油は少しずつ消えていった。イモリはいつか戻ってくるだろう。四名の生徒たちのグループは草花に覆われた丸太橋をつくりはじめる。これが「イモリの橋」だ。この華奢な通路が「光の草はら」への入口になる。

すでにコナラやヤナギの若木が植えられている「ランの草地」では、好日性植物、なかでもランを増やすためにどう光を維持するかが課題となるけれど、「光の草はら」の真ん中には樹木がないので、どう三方を囲んで中央の空き地を区切るかが課題となる。この土地は本当に豊かな樹木の枠にとり囲まれていて、他の場所にはない多様性を受け入れる場となっており、ヤナギの回廊が片側を、コナラの回廊が反対側を形づくっている。だから、空地になっている中央の空間は草花を刈ってつくった小径で長方形にとり囲み光の領域とする一方、周縁部は変化に富んだ手の入れかたをしている。そこでは樹木の剪定や伐採をおこなったり、茂みに穴をあけてのぞき窓をつくったり、たんに明るくしたりしている。この長方形の空地の南隅はヤナギが形づくるアーチに挟まれており、そこから第三区画、すなわち「トクサの谷」に通じている。

第三区画の沼地の半分には、まばらに植えられたヤナギと数多くの水生植物が生えている。トク

サン＝テルブランのジュル・リフェル農業高等学校

ジュル・リフェル農業高等学校（サン゠テルブラン、6 ha、2004年）
高校の上級技術者免状[8]のために生徒たちが作成した平面図

サをその名に冠するこの細長い草はらは、部分的に下生えに覆われており、その一画には緩やかな勾配があって他とはまた違った種が生えている。たとえば南側にはおびただしい数のキイチゴの茂みがある。この茂みはどうしよう？　キイチゴは極相にいたる遷移の初期に現れる、荒れ地で重要な役割をもった行為者だ。けれどもそれが多すぎて、完璧な光や、場の奥行きをとり戻すのに必要な眺望、この区画の特徴がよく出ている空間、こうしたものを覆い隠しはじめているのでは？　ところが生徒たちは、予想に反して密生したキイチゴの茂みをとり除こうとはしなかった。彼らは区画の中央へと進出し過ぎている周縁部のキイチゴ以外はそのまま残しておき、茂みの中心に半日陰になるトンネルを造形した。彼らの手入れには活気があって、老いて倒れたニワトコも枯れ木をとり除いてもらって

8　B.T.S.: Brevet de Technicien Supérieur.

軽やかになったように見える。折り重なったトゲ植物のなかに横たわっていたニワトコも、今ではコナラの木漏れ日のなかで、その物憂げな枝振りを見せている。出入り口にはそれぞれ恐竜の名前がつけられた。

「トクサの谷」の低地部分は排水のための沼で終わっている。その池を広げ、水面に光をもたらし、水辺を柔らかく処理することで、鬱蒼として諦めかけていた一隅を、陰鬱ながらも悪くない場所に変える。そこには影があり、池の反映があり、それらによって倒木も正真正銘の主題になりえている。

土地の境界にある土手をたどっていくと「ミニチュアの森」にたどり着く。「トクサの谷」に比べてわずかに地形が高くなっている第四区画には、コナラの稚樹が切れ目なく植えられている。生徒たちがこの区画にコナラの迷路をつくりだしたのだ。彼らは小低木の一部を肩の高さで刈りそろえ、また別の部分は三メートルの高さで刈って、残りはそのままにした。狭い迷路のなかには枝を編み込んでつくった丸窓があり、そこから不意に遠景がのぞいて、眺望が見晴らせるタイミングを早めたり遅らせたりする効果を学び、さまざまな技芸を見せて楽しんでいる。

「カオス」と呼ばれる最後の区画は、他の区画から出た粗悪な土や、「トクサの谷」に突き出ていた砂礫を運び込んでできた巨大な盛土になっている。おもにハリエニシダからなるパイオニア植物の植生がこの空間を覆い尽くそうとしていた。生徒たちは開けた場所を維持する企画を立て、いくつかの小島を選んで残すことにした。余計な箇所をとり除き、完全に造形されたトゲ植物の茂みの

サン=テルブランのジュル・リフェル農業高等学校

145

面が連続する、深みのある風景をつくりだした。ハリエニシダは刈りそろえて形を読みとりやすくし、地面から木立や周囲の樹木の頂点にいたる滑らかな曲線によって、もつれあった主題を調和させている。

こうした処置によって「カオス」は柔らかくなり、目を見張るような構築的空間になった。そこではすべてが粗密のバランスによって調整されている。わずかな多様性が、おもに在来種からなる草本層を生き生きとしたものにしている。シロガネヨシは外来種だけれど例外だ。攪乱された土壌にコロニーをつくる嫌われ者のこの種も、場が自然に構成されているのでここでは人気者になっている。

サン=テルブランのジュル・リフェル校でおこなわれた「動いている庭」は、高等教育機関ではじめて樹立された実験とみなすことができる。それが成功したのは、教員たちがねばり強くて優秀だったからというだけではなくて、生徒たちが情熱をもって臨んでくれたからでもある。最適化した管理を実際に敷衍するのに、あらかじめ決まったやり方なんてない。けれども生徒たちは理論から実践へ、また実践から理論へと区別なく移り、遊び心から生まれた創造性の発露を行為に変えながら、行為のなかでその方法を発見していく。彼らは最初から分かっていたのだ。重苦しく考えることなんてなにひとつない。けれどもなにもかもが真剣で、生命を尊重するかぎりこの空間で遊べるということを。

XIV

146

結——動いている庭についての

「動いている庭」の管理には一種の安らぎがある。「動いている庭」ではせわしく働くことがないからではない。ここでも他の庭でのように、心身はともに費やされる。けれどもこの庭では、やるべきことが分かっているから。

ずれに問いかける動きの管理。それは個々の存在を生物の動きに組み込んで、さまざまな理由を知ったうえでなければ、この動きに抗わないよう導く。

荒れ地——それは閃く秩序の美的なうつろいであり、時間のかけらを照らす束の間の出会いなのだ。

XV 動いている庭から惑星という庭へ

「できるだけあわせて、なるべく逆らわない」。「動いている庭」が原則としているものが、「惑星という庭」の哲学になる。庭師の態度を、つまりはその体系を、日常の市民生活に導入することができるのだろうか？　庭にとり組むように、この惑星に臨むのは正当なことなのだろうか？

アラン・ロジェは、ある領域から別の領域へと移るこの移行を、四つの二律背反が形容矛盾したコンセプト——ロジェの言葉では——であるために生じてくる。二律背反を列挙する前に、ロジェはこう明らかにしている。「動いている庭」と「惑星という庭」の理論的なつながりは〔……〕論理的ではないし、ましてや存在論的でもない。「動いている庭」が「惑星という庭」の縮減されたモデルを与えるかぎりで、むしろ生態学的で類比的なものだ」。

この「モデル」は、とても広い意味で理解する必要があるだろう。それはかたちのうえでの見かけとは関係なく、類比的な照応を示しているのだから。そうすると、古典的な庭もある程度まで「惑星という庭」を掲げることができるかもしれない。それは管理に用いる手段と心持ち次第なの

* アラン・ロジェ（国家博士、哲学）。おもな著作に『風景小論』(Alain Roger, *Court traité du paysage*, Paris, Gallimard, 1997) がある。

1　Alain Roger, "Dal giardino in movimento al giardino planetario," *Lotus navigator*, n° 2, aprile 2001, p. 75.

である。

「コンセプトの力と豊かさは、それが惹起する問題の数々、それが受けとる反論の数々、それが要約し、解決できるようにする二律背反の数々によって評価される。ところが「惑星という庭」は、その表現自体がすでに形容矛盾している。というのも、述部が主部に反しているからだ。この包括的な形容矛盾からは、さらに細かく、四つの二律背反が生み出される。それらについてはこれから説明する必要があるだろう。第一のものはトポロジックなものであり、第二のものは存在論的なもの、第三のものは美に関するもの、第四のものは生態学に関するものである」。

この論文の少なくとも一部の再録をアラン・ロジェが許可してくれたので、読者が参照できるように後の補遺に入れておいた。二律背反に関する箇所を選んだのは、「動いている庭」から「惑星という庭」への変化をわたしよりうまく説明しているように思えるからだ。それはこの二つのコンセプトが重複する範囲や正確に重なりあう点、あるいは隔たりを明らかにしている。この著者がとりあげる考えかたや文化のシステムに、わたしはあえて踏み込もうとはしなかった。そうしなかったのは、わたしの仕事が理論的で精神的なものというよりは、経験的で実験的なアプローチにもとづいているからだ。けれども、わたしもまた幾多の影響から免れてはいなかった。こうした影響は、わたしたちの行動に作用していて、しかもあとになってはじめて気づくものだ。「惑星という庭」もきっと、この法則から免れてはいなかったのである。

「惑星という庭」を提案したとき、わたしはこの惑星と庭とを、そのいずれにも当てはまる囲われた土地という原理にもとづいて同列に扱うにとどめておいた。第一にずっと以前から、庭は *garten*、つまり囲われた土地に由来するものだった。そして第二に、生態学がこの惑星上での生物

2 *Ibid.*, p. 78.

3 本書169—177頁。

4 クレマンはしばしばこの語源に言及している。たとえば、「庭という言葉は、囲われた土地を意味するゲルマン語派の *garten* に由来する。歴史的にみれば、庭とは「最良のもの」の備蓄場なのだ」(Gilles Clément, *Une écologie humaniste*, Genève, Aubanel, 2006, p. 20)。

の有限性を明らかにしてから、生物圏の境界は、この新たな囲われた土地の境界として立ち現れてきた。

こうしたことを認めるなら、自然にたいするわたしたちの関係は根本的に変わってしまう。地球の乗客としての人類は、希少で脆いものとなった生命の保護者という役割、つまり庭師の役割に立ち戻ることになる。

『トマと旅人──惑星という庭のエスキス』*では、人間と環境との新しい関係の基礎を提起して、地球規模の混淆がもっているダイナミズムを強調した。抑えがたい混淆の働きは地表空間を再編し、唯一のかたち、つまり「理論的大陸」6を出現させる。

『トマと旅人』の出版がきっかけとなって、その二年後にベルナール・ラタルジェ**の求めに応じて「惑星という庭」展を開催し、こうした考えを広く一般の人々に提起した。この展覧会はまた、「惑星という庭」という用語をも普及させることになる。きわめて多様なメディアが、こうした類の展覧会に期待される見通しとは無関係にこの用語を伝えていったのだ。来場者記録にしても、パリ以外からの来場者、あらゆる年齢層、多彩な社会的、文化的出自の人々の人数は常ならぬものになった。****

こうした成功の理由は分からない。時代の空気、世紀末の不安、生態系の異変。すべてが正気と衝動をともないながら働いたのだろう。いまだに統計では予測できない口コミも、テレビ放送やラジオ、地下鉄に掲示したポスターと同等に考慮した方がいい。この展覧会では49％の人々がこの企画を口コミで知ったと答えているのだ。

「惑星という庭」展は、庭というものを、出身がどこであれ、理由が何であれ、誰でもその言葉

XV

150

5 バイオスフィア。この地球上で生物が棲息可能な範囲。惑星規模で考えるなら、それはきわめて限定的な薄い皮膜でしかない。

* Gilles Clement, *Thomas et le Voyageur: Esquisse du jardin planétaire*, Paris, Albin Michel, 1997.

6 同じ気候帯に属する世界中の地域をひとつに結びつけ、複数の気候帯が積み重なったひとつの大陸として示すクレマンの語彙。条件さえあれば地球規模で混ざっていく植物のありようから着想された。

** ラ・ヴィレット大ホールおよび公園主任。

*** ラ・ヴィレット大ホールで一九九九年九月〜二〇〇〇年一月に開催された。

**** 補遺2のアンケートを参照。

のもとに集まることができるものとして提案している。庭という言葉の庇護のもと、エコロジーは大いなる平穏のなかで、イデオロギー間の対立の危険もなく、エコロジーと名乗る必要さえなく作用することができる。

レイモン・サルティやクリストフ・ポンソーの要望も汲みながら決定された舞台装置は、来場者に驚きと詩情をもたらしながら、無理なく主題を理解させるものだった。生物の多様性とはなにか? どうすればその多様性を壊すことなく、また壊れないように、それを利用しながら生きることができるか? 厳格な一部の人々は、美学の過剰さが科学的な意図の厳密さを損なっていると批判した。けれども、そこで忘れられてしまっているのは庭である。それをつくりあげているかたちの秩序や無秩序がどんなものであっても、庭は精神の境界をとりはらってしまう土地だということだ。そこではすべてのものが混ざりあっており、各々の要素が他のあらゆる要素と干渉しあう調和と構成の規則にしたがっている。

土壌のpHと、空間のなかで樹木にふさわしい場所とは、極端な考えかたをすればいっさい相容れない二通りの環境の理解のしかたになる。しかしこの庭という広がりのなかでは、その二通りの理解は重要なのだ。このことは、自然と文化を結びつけて調整する、あらゆることについても言える。

ラ・ヴィレットでの展覧会の第二部「実験の庭」では、「惑星という庭」というコンセプトをよく例証している管理の実例を紹介した。わたしが選択したテーマ(樹冠の筏[7]、アタカマ砂漠の雲の庭[9]、クリチバの廃棄物の選別等)の他にも情報を収集して、所定の項目へと整理していく膨大な仕事を、カトリーヌ・マリエットとヨラン・バコ[＊]が担ってくれた。それには二年あっても足りないくら

[7] 植物学者フランシス・アレが熱帯雨林の樹冠調査に使用して有名になった調査手法。飛行船で森林上空から接近して樹冠に巨大なネットを渡し、その上に調査者が乗って調査する。

[8] チリのチュングンゴはアタカマ砂漠の極端に水が不足し呼ばれる濃霧は頻繁に発生するため、砂漠にネットを張り渡して濃霧を水に変え、村に供給している。

[9] ブラジルのクリチバで「ゴミじゃないゴミ」をスローガンにおこなわれている資源ゴミの分別回収運動。資源ゴミをもっていくと、重量に応じて野菜等と交換できるのが特徴。

＊ カトリーヌ・マリエット(資料整理係)。ヨラン・バコ(展覧会ディレクター)。

動いている庭から惑星という庭へ

151

いだった。

　世界各地の創造的な実験のすべてが展示用素材になるので膨大な量となり、展覧会の容量を超えないように選別する必要があった。選ばれている例をよく見ていただければわかることだが、その多くはわかりやすさによって選ばれている。そこから、スポンサーこそがそうした実例の管理者であり、心得のない独学者であり、想像力豊かな職人でもあれば、ときには政治家でもあることに気づくだろう。そこでは芸術家など話題にも上らない。修景家はなおのことだ。

　修景家をも含む整備とかかわりの深い職業にとって、「惑星という庭」はどんな領域に適用できるものなのだろうか？　いくつもの答えがありうるだろう。しかしそれはほとんどの場合、依頼される仕事の性質次第で決まってくる。実のところ、「惑星という庭」の哲学も「動いている庭」の哲学も、そのときどきの作業からその役割が見いだされる。すでにできている解決策を適用するよりも、検討中の課題にどうとり組むかが重要なのだ。たとえば「実験の庭」*で挙げた実例はどれも、それが構想された文脈を離れて、そのまま再利用することはできない。「惑星という庭」とはグローバルなヴィジョンとローカルな応答のことであり、経済や文化の世界で言われる「グローバリゼーション」とは正反対に位置している。それは態度であって、レシピ集ではない。

　「惑星という庭」の広がりを示すために六つの実例を選んだので、以降で紹介しておきたい。評価報告が二例、整備が二例、教育活動と研究プロジェクトがそれぞれ一例ずつとなる。うち三つは二〇〇〇年一月にパリで閉会した「惑星という庭」展から派生したもので、「惑星という庭」を分かりやすく参照しており、後の三つはコンセプトの側面で結びついている。

XV

152

* 展覧会カタログ『惑星という庭——人間と自然を和解させる』(Gilles Clément, *Le jardin planétaire: Réconcilier l'homme et la nature*, Paris, Albin Michel, 1999) 第二部を参照。

1 評価

a 中国東部の太湖[1]

二〇〇〇年九月、ある小さな委員会が蘇州近くの太湖の湖岸に向かった。蘇州はかつての帝国の都であり、上海から西に二時間の位置にある。

幅五十キロに及ぶ太湖は、上海市と近隣の自治体[2]、太湖と上海に挟まれた江蘇省に淡水を供給している。多数の村落がひしめく田園地帯には運河網が横切っており、それによってこの湖は上海[3]や海につながっている。湖周辺の平野からは、四〇〇もの採石場を擁する小山の数々が隆起している。その小山のひとつは、中国庭園に神聖な石を絶えず供給し続けてきた。その自慢の石は石灰質の一枚岩であり、水と時間の営為によって輪郭をなし、穴が穿たれたものだ[4]。

中国建築の専門家、フィリップ・ジョナタン率いる我々専門家チームは、中国でもっとも人口が多いこの地域で、経済活動の急速な発展が突きつけている課題に答えることになっていた。湖の北部を汚染している産業活動、湖そのものでの乱獲と過剰な養魚、湖の手前にある潟湖での養殖、機械化が進み水を変質させている稲作。露天掘りの採石場は放棄されたか、開発され尽くしたかとなっている。草創期にある観光事業は未来が約束されており、そのためすでにステレオタイプで場にそぐわないホテルがいくつも建設されていた。そして手工業も発展させるか、創り出すかしなければならない……。わたしたちは滞在期間中に、こうした長いリストのための方針をいくつか示し、その後二〇〇一年に詳細な報告書を提出した。

[1] 中華人民共和国東部に位置する、江蘇省と浙江省にまたがる大きな淡水湖。
[2] 中華人民共和国東部に位置する、太湖と上海に挟まれた江蘇省の都市。
[3] 中華人民共和国東部に位置する中国最大の都市。
[4] 太湖石。日本でもとりわけ庭石として珍重されてきた。

*西山。一九九四年にこの島は蘇州市と橋で結ばれた。

**フィリップ・ジョナタン（建築家）、ベルトラン・ヴァルニエ（都市計画家）、クロード・アニェル（アプトの議員）、ジャック・ポワルソン（経済学者）、パオロ・チェカレリ（教員、都市計画家、在ヴェネチア）。

滞在期間中の初日、皆がわたしに「惑星という庭」の原理について発表するよう求めた。経済学者のジャック・ポワルソンやこのグループの他の専門家たちはこう推測する。今挙げたような数々の前提課題があるので、協議している中国側は提案を聞いてくれるだろうし、新しい、彼による「進んだ」提案でもとり入れることができるだろうと。そしてこう述べた。「フランスがいまだに「惑星という庭」の考え方を活用できる状態にはないとしても、中国ならおそらく可能だろう」。中国側ははじめ驚いていたけれど、「惑星という庭」という観点から彼らの課題を考えることを受け入れてくれた。この観点とは、二つの囲われた土地、すなわち庭と地球を相互に照らしあわせる体系的なヴィジョンだ。そこでは庭とこの惑星がひとつの同じ理解のしかたのなかで交通している。報告書の最終的な標題には、アラン・ロジェが提起した二律背反に内在する曖昧さが残るほかには、いかなる曖昧さも残していない。つまり、きわめてシンプルに、「惑星という庭」と名づけたのである。

わたし自身の調査分野、つまり風景に関する考察には二つの筋道があり、その二つがこの報告書の基調になっている。以下では「漁業と運河」および「採石場」という二つの筋道をたどって、別々に検討をはじめることにしよう。

漁場と運河

手工業的ないし半工業的な湖の利用を、その土地ならではの観光事業、生態系や風景の整備と両立させるにはどうすればいいだろう？
たとえば水の庭──塊茎を食べられるハスの潟湖、鳥や植物を横目に見ながら土手や水の上を通

XV

154

り抜けることができる。漁場のただなかにあるオーベルジュでの宿泊——稲作技術やいくつかの漁法の方向転換。産業拠点の移設——こうしたものは湖とつながっていない山の斜面の人工池へ。ジャンク船からの河川観光——蘇州—上海間と太湖を結びつける。この船はレマン湖を航行する客船(遥かラ・ロシェルでつくられている!)を少しアレンジしてあり、太陽光エネルギーで動く。交通路としての主要運河の開発——今のところ麻痺するほどではないが、相当混雑してしまっている交通網の負荷を軽減する、等々。

こうした仕掛けはすべて、ホテル業、水運業、太陽光エネルギー産業などの部門に雇用を生みだすためのものだ。それによって上海近郊の人口増を抑えて農村人口を維持する。また沿岸部の大きな三つの自治体が協力しあう生態系の管理によって、湖の汚染防止にも寄与するだろう。これは展覧会のサブタイトルを用いるならば、「ヒューマン・エコロジーの政治的プロジェクト」なのだ。

採石場

太湖の景観改善計画の筆頭に記載されているのは採石場である。それが再開発の検討対象になったのは中国共産党からの依頼があったからだ。その目的は風景の「再緑化」である。技術的コストはかかるのにほとんど効果のあがらない再緑化をおうな返しする代わりに、わたしが提案したのは、中国の修景家をひとり、操業中の採石場の開発計画に参加させることだった。この作業仮説は依頼者たちにとっては思いもかけないことだったが、「できるだけあわせて、なるべく逆らわない」という「惑星という庭」の根本原理を例証している。中国の人々は石庭の達人だからか、この石庭と風景の結びつけかたを

5 フランス西部沿岸に位置するシャラント=マリティーム県の地方自治体。

6 南北から太湖を挟んでいる江蘇省と浙江省、流域の上海市の三つだと思われる。

すぐさま把握した。そこでは縮景芸術が、突如として風景そのものにも達するのだ。あとはそれができるかどうか証明するだけだ。

b　放棄地の森

貯蓄供託金庫の文化遺産についての調査を任された建築家、パトリック・ブシャンは、荒れ地についての考察を提示する。この考察にもとづいて、二〇〇〇年にフランス建築研究所で展覧会が開催されることになった。[7]

以下はテキストからの短い抜粋である。それはわたしたちがどんな考えにもとづいて仕事しているのかを示している。[*]

放棄地
・その身分

「自然」を冠する空間とは対照的に、放棄地には公認された身分はいっさい与えられていない。放棄地は保護区でもないし、もはや休耕地でもなく、そういった申告された管理システムにまったく対応していない。不確定要素がどんどん増えていくことが重荷になり、それが放棄地の未来に影響してくる。なぜなら、誰もがその「荒れ地」状態には満足していないからだ。地権者は不安気に、この受け入れがたい状況から解き放ってくれる解決策を待っている。

XV

156

[7] I.F.A.: Institut français d'Architecture.

[*] アトリエの他のメンバーはロイック・ジュリエンヌ（建築家）、イザベル・アレグレ（建築家）、ミシェル・ブルクール（修景家）、ジャン・アタリ（哲学者）、ロマン・パリ（経済学者）。

その上、放棄地は出費もかさむ。放棄地を全面的かつ決定的に放っておくのが恐ろしいので、責任者は中途半端なメンテナンスや最低限の監視を行わざるをえなくなるからだ。それによって、この場所が誰でも自由に使える無人地帯ではなくて、計画予定地であることが仄めかされている。

・その戦略的重要性

人為的な風景進化のプロセスのなかで放棄地とは、地表を占拠するありかたとしては無駄な時間とみなされる。それは間もなく採算のとれる用途を割り当てられることになる。それにたいして、生物進化のプロセスのなかで放棄地とは、生物の営みに満ちた時間とみなされる。それは庭や森、散策路や生態系保護区、あるいは同時にその全てを生みだしうる。

・休耕地再生林

アプローチ——このプロジェクトの主要なアプローチは、放棄地を休耕地として、つまり再生する土地という実り多い角度から考え、荒れ地として、つまり見捨てられた土地という角度からは考えないことにある。

目標——人間とその環境が共同で実施するプロジェクトのもと、自然を協力しあうことのできるエネルギーとして認めさせること。それは森というコンセプトを、ひとりでに森林化していく装置にまで拡張することでもある。

方法——まず都市の放棄地の位置を割り出し、次にそれぞれの放棄地にたいして、その場の価値を高めることができる方針を提案することにある。それは荒れ地—森のダイナミズムにもとづくも

のだ。

・関係する争点

・将来の環境戦略。人間は生物間の交流という包括的な働きに組み込まれた部分とみなすことができる。

・地表の占拠についての経済戦略。投機は地価の高騰を目指すのではなく、むしろ放棄地に維持費がかからない自然な経済を目指す。放棄地はお金はかからないのに収益をもたらさないし、もたらすとしてもわずかであるようだ。このわずかな収益は人間－自然の錯綜したシステムの所産だろう。この変換に用いられるエネルギーはおもに自然から供給される。

休耕地再生林とは、あらゆる放棄地が森を生みだせることを示す包括的な語彙である。この基本方針は、荒れ地に直面した社会が受ける精神的負担を軽減する方策となりうるだけでなく、同じ社会が担う物質的負担をも軽減する。

・グローバルな森

どんな放棄地でもバイオマスを増大させるので、現存するバイオマスを強化することになる。だから伝統的な意味での森林空間全体もグローバルな森と呼ぶことができるし、そこには木立やボカージュによって、そして放棄地が「森になる」ことによって生み出される遺存空間の数々もつけ加える必要があるだろう。

この点から見れば、スケールの問題は生じない。

8 生物体量。ある空間に現存する生物の総重量あるいは総エネルギー。

9 遺存とは、かつて広範囲に分布した種が環境変動などによって分布域を縮小し、現在は局所的に残存している現象を指す。それゆえここでは、遺存現象を可能にし ている空間、つまりレフュジアと似た意味で使用していると思われる。つまり、とりわけ人間が引き起こす環境変動のなかで、放棄地や森林が特定の種を残存させる空間になりうるということだろう。

XV

158

場のスケールが関わってくるとすれば、おもな方針としてはプロジェクトから除外している森林開発が問題になる場合、そして生態系について語る場合である。

ノロジカの生態系が、リスやオサムシの生態系と同じスケールだと想定することはできない。あらゆる生態系が固有の価値を有すると考えることで、この調査はスケールの選択についての態度を保留しているのだ。

こうして休耕地再生林の背景に、生態学的なプロジェクトとしてグローバルな森が浮かびあがってくる。この森はダイナミズムのなかでこそ機能しうるものだ。

というのも、樹木の個体群があって、人間の個体群があって、それらは相互作用し、その相互作用はさまざまなスケールや気候、ローカルな政治社会的コンテクストに応じてもいるのだから。

2　整備

a　セーヌ河川公園（島の道公園）*

ナンテール市[10]で提案された整備の解決策は、庭を「生物学的機構」として活用することだった。セーヌ川の水を部分的に公園で処理できるだろうか？ 空気を綺麗にして返すために、地下高速道路の汚染された空気を浄化することはできるだろうか？ 河川沿いの人工湿地による浄水設備と一連の泥炭の庭は、地下を走る高速道路の換気口にフィルターとして配置された**。ギヨーム・ジョフロワ゠ドゥショムによれば、これによって先に述べた二つの課題が解決できる。わたしも同じ考えだ。

* 建築的要素はポール・シュムトフ設計。

[10] パリ西部に隣接するフランス中北部に位置するオー゠ド゠セーヌ県の地方自治体。首都機能を補完するラ・デファンス再開発地区を擁する。

** ギヨーム・ジョフロワ゠ドゥショムは惜しくも二〇〇三年に亡くなった。関連資料は、二〇〇六年に創設されたミュタビリスの前身、アトリエ・アカント（ロナン・ガレ、ジュリエット・バイイ゠メストル、マリオン・ゲルモンブレ）によって調査された。

動いている庭から惑星という庭へ

庭は、そしてかなりの範囲で公共空間も、現状の環境を刷新していくプロセスに組み込まれている。こうした都市での整備事業は、現状に介入するまたとないチャンスであり、それは範例的な意義をもつことになる。この事業のなかでわたしたちはあらゆる生物を仲間として見ており、利用者にこうした視点を共有してもらえるように促している。

b 原始美術の庭

文化の多様性の起源は地理的隔絶のなかにある。自然の多様性も同じだ。これら二つの多様性の違いは年代の順序がもたらしている。動植物種は、諸大陸とともに数百万年ものあいだ漂流してきた。それに対してごく最近出現した人類は、すでに現在わたしたちが知っているような形になっていた陸地に広がっていった。人類は、初めて自然の障壁を踏破して、生まれた土地から少しずつ遠ざかり、領土の征服に向かっていった。それはこの惑星のあちこちに定着して住みついたためだ。こうして時間をかけて配分された居住地域間の隔絶も今日では交流が活発化して破れてしまったが、この配分が地理的に隔絶しあう諸文化の数と同じだけの宇宙発生論をつくりあげてきたのだ。

ラ・ヴィレットで開催された「惑星という庭」展の第一部、「知識の庭」では七つの例をとおして、こうした文化の多様性という主題にとり組んだ。その大半は、今日の主要な宗教よりも宇宙発生論から生まれる表象が豊かなアニミズム文化にかんするものだ。

ケ・ブランリー原始美術館＊には降霊術具がコレクションされている。これらの術具は人間と神的精神を仲介するものであり、この惑星のアニミズム文化に属するものだ。そこに多くの亀を見てと

＊ 建築はジャン・ヌーヴェル設計。

XV　動いている庭から惑星という庭へ

中国東部の太湖
2000年、中国の太湖にて

西山の採石場から採掘されるのは、「山としての石」だ。これらの石が、庭の内部に「借景」をつくりあげている

2000年、中国蘇州市の網師園

2000年、中国の太湖にて
平屋根のジャンク船。構造的に太陽光パネルの設置に適している

庭としての運河。2000年、中国の太湖にて
ハスの根塊の収穫場であり漁場でもある

太湖、呉中地方には400もの採石場がある。2000年、中国にて巨大な「石庭」をつくるために、採石場の採掘計画を中国人の修景家に託すことができないだろうか？

2000年、中国の太湖
湖の富栄養化の原因となっているいけすの囲い

ハスの庭。2000年、インドネシア、バリ島のウブドにて
宮殿の入口にあたるテラスは、ベダワンと呼ばれる亀の台座に乗っており、山をかたどった門への入口
となる。これらが世界を担い宇宙を支え持つ亀の解釈となっている

インドネシア、バリ島のペネロカンに佇む
バトゥール湖
世界の台座は、バリのヒンドゥー教徒の参拝所となる。この信仰の根底には神々の領域であるバトゥール山がある

原始美術の庭
ケ・ブランリー美術館、パリ
林間の空地の形は亀を思い起こさせる
亀はアニミズムの宇宙発生論を横断的に貫いている象徴だ

ニューカレドニア、ティオのペトログリフ
亀の線刻がほどこされたこの石の、正確な
意味とその起源はいまだ知られていない

放棄地の森
放棄地にあたる赤色（右図）を緑色（左図）に置き換えると、生の空間（庭＋放棄地）の総和がえられる。そ
れがあらわしているのは、この地区の実質的な生物の連続性である

セーヌ河川公園（島の道公園）
水は庭に設置された水槽と人工湿地で処理される。空気は地下高速道路の換気口の真横に設置した泥炭の庭（ここでは水玉模様となる）で処理される

ニューカレドニアの礁湖
2000年、ニューカレドニアのカナラにて
アラウカリア・ルレイ（*Araucaria rulei*）と「マキ」と呼ばれる低木林。鉄やマグネシウムを豊富に含んだ火生岩土壌が、世界でも特殊な固有の植生をつくっている

2000年、ニューカレドニアのカナラにて
カナラ近郊、礁湖上流でのニッケル鉱山の開発

2000年、ニューカレドニアのイアンゲーヌにて
島全体と礁湖との生物学的、化学的コミュニケーションは、日々流れる水の恩恵によって保証されている

れるのではないだろうか？

これこそが、林間の空地の庭をデザインした後で想いを巡らしたことだ。というのも、この庭に繰り返し現れるシンボルは亀なのだから。

こうした考えは、原始美術の課題を扱った著作集から生まれた。その著作はどれも、これらの芸術を原始的なものとみなしておらず、いくつかではたんに芸術として示されている。そして原始的という形容詞がもつ、価値を高下させる機能についても開かれた議論がなされていた。わたしたちはニコラ・ジルスルとともに、この惑星のいたるところにあった数多ある古代文化に亀が現れることを明らかにした。ある場所では、亀は宇宙発生論の基礎をなしており、その台座の上に世界が据えられている。また別の場所では、亀は部族の複合体に形を与えている。そしてまた別の場所では、亀は守護霊の不死を具象化している……。

亀はその形から、とりわけ極東やブラックアフリカでは、それ自体がひとつのコスモグラフィーとして、すなわち宇宙の表象として現れてきた。

中国——亀は天空の支柱を支えている。宇宙を保持する亀は世界を安定させると同時に世界を支える役割を持っている。

インド——亀はマンダラ山の神性な玉座の支柱である。バリではこれがアグン山¹²となる。

中央アメリカのマヤ——月の神は鼈甲を身につけている。

北アメリカ——亀は偉大なる人間の母を背中に乗せている。そこから地球と人類（イロコイ族、スー族、ヒューロン族）が生まれた。

モンゴル——亀は宇宙の中心の山を支えている。

動いている庭から惑星という庭へ

11 サハラ以南のアフリカを指すが、なかでもおもに黒人が居住する地域を指す。

12 バリ島東部に位置する三〇〇〇メートル級の火山。

中央アフリカ——亀は全知の存在であり、また人間の親しいペットでもあるが、ドゴン族の人々にとっては、なによりもまず親族のメンバーの食べ物になる。というのもこの椅子は、容疑者が嘘をつかないように座らせるものだからだ。

人は驚くかもしれない。つまり「惑星という庭」を介して、「動いている庭」を全世界のさまざまな「庭」に結びつける類比的な飛躍に。わたしの見立てでは、実践や管理のレベルでの不一致も、一致するものの前ではあまり重要でないように思える。とりわけ自然に向けられた視線がもたらすものの前では。というのも、自然というものはどんな形の生命であれ、ともかくそれらを保護しているのだから。

本質的な違いは、生物に注意を払う理由が同じではないところから生まれる。「原始美術の庭」は、「庭」を神秘的な領域として理解するなら、神的な怒りを防いでいる。それにたいして「動いている庭」、あるいはこの場合はどちらでもよいのだが「惑星という庭」は、生物の崩壊を防ぎ、人類を保護している。

3 教育

イサムと子供たち。モロッコのオウリカにて[13]

マラケシュ大学のフランス文学の教員、ウィダ・テバは、アンスティテュ・フランセと共同で毎年シンポジウムを組織している。このシンポジウムの狙いは、政治家たちの関心をモロッコの庭園

XV

162

* イサム・ベノウ（造形芸術家）。
13 オウリカはモロッコ中部に位置するマラケシュから南東約四〇キロにある町。オウリカ渓谷が有名。

遺産の再評価に向けることだ。ところが、ここでの考察はマラケシュのアグダルの庭やメナラの庭、あるいはラバト試験種苗園といった範囲を越えて風景にまで達し、砂漠と海に挟まれたアフリカのエコロジーにかんする諸問題にも及んだ。

そのウィダから、「惑星という庭」というテーマで、九歳から十五歳の生徒を対象としたワークショップの依頼があった。それはわたしにとっては不慣れな仕事だった。オウリカから南下したオート・アトラス山脈にほど近い谷で、ベルベル人の学級とその教師が、イサムの学級と合流した。イサムは造形芸術の教師であり芸術家でもある。

子供たちに「惑星という庭」を説明するにはどうしたらいいだろう？ 数十年教育にたずさわっていても、うまく教えられるとは限らない。すべては聴き手次第なのだ。また、子供たちに話しかけるには、小中学校の先生たちが習熟しているような修練が必要だけれど、わたしたちは慣れていない。それなら必要以上に言葉を使わずに、もっと分かりやすく、単純にして心に届くようにしよう。わたしは緊張した。

子供たちは提案した作業にとり組んでくれた。幸運も手伝って、ここでまたもう一度「惑星という庭」の理論が確かめられた。そしてある時点からは、この理論にしたがって道を示してくれたのは彼らの方だった。わたしたちはきっかけをつくっただけだ。

わたしは彼らに、庭のなかでの鳥の役割、砂漠で水を確保する方法、世界中でおこなわれているゴミのリサイクルのあり方について聞いてみることにした。そこで観てもらったいくつかの画像は「あわせる」という原理を説明するものだ。それからわたしたちはアンスティテュ・フランセに、なにか散らばっているものがないか探しに出かけた。ところがそこには、本当になにひとつ落

動いている庭から惑星という庭へ

163

14 アグダルの庭とメナラの庭はマラケシュの中心部に位置する。ラバト試験種苗園はモロッコの首都ラバト北部にある。試験種苗園とは、入植者が植民地の植物を蒐集、栽培、輸送するために整えた庭を指す。

ちておらず、ほんの少しの「残骸」だけがあった。わたしが着いたことを知って、庭師のアサンが通路とキクユグラスの芝生を綺麗に掃除していたのだ。それでわたしたちは、剝離期が過ぎたユーカリノキの幹の皮を剝ぐことになり、わずかな樹皮の切れ端や、裏が赤紫の掃き忘れられていた葉を集めていった。そんな材料からではあるけれど、ベルベル人の生徒たちは世界をつくりだしていく。

「惑星という庭」展では、ノジャン゠シュル゠マルヌのポール・ベール校中級科一、二年生の生徒たちが、ラ・ヴィレットを訪れたことを思い出しながら反応を示してくれた。彼らはモーリシャス島のタンバラコクという樹木を救うことになるアメリカの鳥、シチメンチョウの物語をよく知っていた。すでに絶滅した伝説のドードーは、タンバラコクの果実を食べて消化し、種子を休眠から呼び覚ます働きを担っていた。この働きをシチメンチョウが代行することで、絶滅しかかっていたタンバラコクという種は再生することができたのだ。生徒たちは他のこともよく知っていた。先生たちが遊びやデッサン、庭のプロジェクトなどをとおして彼らを導き、こうした知識のセンスを磨いているのだ。ところでこの展覧会には、中高の教育プログラムの責任者にたいするクレームも寄せられた。「あなたたちは生徒が中学に上がるとこうした活動を放棄させ、青少年が喜びとともにかかわる世界から彼らを遠ざけ、競争の技術だけに押し込めてしまっている」。

さて、技術官僚を、言ってみればバカロレアのあと七年も勉強した人を自然のなかに放り込んで、彼をとりまいているさまざまな種の名前を言ってもらおう。彼はつい何年か前の、生徒の頃ほども知らないだろう。この間になにがあったのだろう？

15 フランス中北部に位置するヴァル゠ド゠マルヌ県の地方自治体。ヴァンセンヌの森東面に隣接する。

16 レユニオン島とともにマダガスカル島東方に位置する小さな火山島。

17 フランスで大学をはじめとする高等教育機関に入学するための国家試験。あるいはその国家資格。

もう一度ラ・ヴィレットに立ち戻って示しておきたいことがある。それは「惑星という庭」展を開催した結果、この庭についての質問を含む、生き生きとした要望が数多く寄せられたということだ。その数が月間四千件に達するほどだったことには驚かされた。というのも、この種の要望は「惑星という庭」展の前には年間でも三千件程度だったのだから。それらはパリとその近郊の教育機関から寄せられていた。

ベルナール・ラタルジェは、殺到した問い合わせにかんしてこう語った。二〇〇一年三月時点では、こうした要請のすべてに応えることはできていない。とはいえ、すでに展示されていた庭の一部分はラ・ヴィレット公園の一画に設置されており、展覧会で使われていた用語を参照しながら庭仕事の実践をおこなえるよう、子供と教員のグループを迎えることができるようになっている。この最初に設置した施設はすぐに拡張できるものだ。今日この施設は、ファシリテーターであり、教育者であり、また教養ある庭師でもあるエマニュエル・ブフェによって運営されている。

最後に、ラ・ヴィレットの教育を目的としたファシリテーターのチームによって推し進められている重要な活動を記しておく必要があるだろう。彼らによってこの展覧会から生まれた教育プログラムは、二〇〇〇年一月の閉幕後もワークショップ形式で引き継がれることになった。

4 調査

a ニューカレドニアの礁湖[18]

ニューカレドニアには、グレートバリアリーフ[19]に続いて二番目に大きく、また地球上で唯一後退

18 オーストラリア東方のニューカレドニア島を中心とした島々からなるフランスの海外領土。メラネシアに属する。
19 オーストラリア北東部沿岸に展開している世界最大の珊瑚礁地帯。

動いている庭から惑星という庭へ

165

していない礁湖がある。他所の礁湖はすべて衰退していっているにもかかわらず、この礁湖は生物の並外れた営みを示し続けている。その理由はいまだに分かっていない。*この島の人口は少なく、旅行者もほとんどいないけれど、それなら他の珊瑚島とも共通しているので、この現象の説明にはなっていない。

この島の土壌鉱物はニッケルやクロム、その他の重金属を豊富に含んでいて、高い毒性を持っている。しかしながらそこに特化した植生が生育することになり、生物の面ではこの島で礁湖に次いで注目すべき特殊性をつくりあげている。地質的特徴も植物相的特徴も、この惑星上には他に類例がない。

例外的な生物の営みを示している、これら二つの環境を関連づけてみるのは魅力的なことだ。熱帯性の雨、浸食、浸出は、今日までこの結びつきを自然につくりだしてきた。けれども、ニューカレドニアの自然にかんする著作はどれも、こうした問題を科学的に扱ってこなかった。調査するにあたっての仮説はこうだ。海に流れ込んでいる有毒とされる物質は、礁湖の生命力の源なのではないだろうか？ もしそうなら、そこから導かれる争点が見えてくるだろう。つまり礁湖の庭仕事をするということは、その多様性を維持し、さまざまな資源の可能性を保護することに等しい。その資源からは、人間にとって有益で効能ある数々の産物が期待される。未来の薬品のすべてはそこにかかっているのだから。

b アルメニアの草本植物相[20]

カフカースの草本植物相の大部分は、かつてユーラシア大陸西部全体を覆っていたと思われる氷

* カレドニアのリーフを包み込む寒流が、リーフの「白化」の一番の原因である惑星規模の温暖化から守っているのだろう。

20 黒海とカスピ海に挟まれた南カフカース地方の共和国。

期以前のグループに属している。一方に黒海、他方にカスピ海を臨んでいることに関連した気候上の理由から、惑星規模の寒冷化も、カフカースには他所と同じ選択圧を及ぼさなかった。調査プロジェクトのひとつは、カフカースの特定の草本種をそれと近しい西ヨーロッパの土壌と気候に馴化させることにある。それは植物相をもう一度豊かにすることができるのではないか、という仮説を、今日でも企てることができるのか確かめるためだ。

c　ブルターニュのボカージュ

もしも二十年後のブルターニュ地方で、水をもう一度源泉から飲めるようにしたいと願うなら、そのときこの地方の風景はどうなっているのだろう？　こうして選びとられる風景は、どんな政治的プログラムに結びつくのだろうか？

d　惑星の衰退

庭の技術、つまり風景をつくる技術とそれを維持する技術は、これから逃れようもなくやってくる多様性の衰退を未然に防ぐことができるのではないだろうか？「動いている庭」や、それと共通点をもった技術の数々、たとえば最適化した管理は、未来のエコロジカルな庭の数々を前もってかたちづくっているのではないだろうか？　それともたんに変転する風景に向かうひとつの段階でしかないのだろうか？

続きを待ちながら

たった一度の旅でも、そこで見た風景の均衡をとらえてしまうこと。風景に隠されたさまざまな扉から庭にいたること。その扉は、風景の見方が引き裂かれてしまうことをも恐れない人々のためにだけ開かれている。

調理台の上に散らばるパン屑のように、真実の数々をばらまいておくこと。けれども、どんな真実もばらばらのままにせず、まるごと理解すること。ひとつの仮説にしたがって、不意にそれらを組みあわせてみること。とどまろうとする傾向に逆らうこと。ある創出に、また別の創出が続いていくから。創出は生じるままにしておくこと。進化とともにあれ。

補遺

1 アラン・ロジェ「動いている庭から惑星という庭へ」[1]

［……］第一の二律背反はトポロジックなものであり、閉じたものと開いたものの二律背反である。この二律背反は、「惑星という庭」のコンセプトの形容矛盾した定式化から直接生じる。たしかに庭とは、伝統的に囲いと狭さに結びついている。ジル・クレマンも想起させるように、庭の語源はそのことを含んでいる。「庭」という語は［……］「囲われた土地」を意味しています［……］。人はこの囲われた土地のなかで、最良と思うものを保護しているのです」[2]。しかし、ただちに二律背反が生じる。つまり「庭師が庭で従事している活動に相当するような、惑星規模の活動は存在するのだろうか？　普段は制限され、閉ざされた空間に結びついている庭の用語を、見たところ果てしなく開かれている空間へと移し変えることができるのだろうか？」[3]。

何千年も昔から、庭は周囲の自然と対照をなすことで、生き生きとした絵画のように眺められてきた。それは芸術活動のように、神聖な空間、つまり一種の〈聖域〉を定めることである。囲いの外では自然のエントロピーにゆだねられ、拡散し、薄まったすべてのものが、この空間のなかでは

1　Alain Roger, "Dal giardino in movimento al giardino planetario," *Lotus navigator*, n° 2, aprile, 2001, pp. 70-89.
2　Gilles Clément et Thierry Paquot, "Gilles Clément," *Urbanisme*, n° 307, juillet-août 1999, p. 11.
3　Gilles Clément, *Le jardin planétaire: Réconcilier l'homme et la nature*, Paris, Albin Michel, 1999, p. 89.

濃縮され、高められる。どうすればこのような庭が惑星のようになりうるだろうか？ たんにその囲いを広げれば十分だ。今や、この惑星それ自体が、わたしたちの「新たな囲われた土地」を形づくっているのだから。「地球における生命の限界、すなわち生物圏こそが、この庭の囲いなのである」[4]。

この第一の二律背反は、庭に特有のものではない。たとえジル・クレマンの主張がとりわけ人目を引くトポロジックな次元を庭に与えるとしても。彼のライプニッツ解釈において、その主張は惑星の庭師を神と同等なものにするが、それは驚くことではないだろう。つまり「事物の内にはつねに、最大あるいは最小によって要求されるべき決定の原理がある。つまり、いわば最小の費用で最大の効果があげられるのである。だからここで時間、場所、一言で言えば世界の受容能力あるいは容量を、費用すなわちその内にもっとも快適に建物がつくられるべき土地とみなしてよいならば、それにたいして形相の多様性は建物の快適性とか部屋の数と優美さに対応している」[*]。神は建築家であり、庭師であり、同じく芸術家でもある。というのも芸術の本質もまたモナド的なものだからだ。つまり最小から最大を引き出すのである。こうした願望は芸術家たちによって、きわめて頻繁に表明されてきた。たとえばセザンヌの「世界の奔流がわずかなマチエールのなかに」、そしてジョイスの「全世界を胡桃の殻のなかに」[6]など。もっとも、こうした願望は庭の囲いという、マクロコスモスとしてのミクロコスモスのなかでの方がうまく実現する。こうしたパラドクスを、ミシェル・トゥルニエは見事に言いあらわしている。「箱庭は小さければ小さいほど、その包括する世界は大きい」[**]。なによりもまず、「惑星という庭」が意識の問題だとすれば、つまり「心の領地」[7]なのだとすれば、そのとき生物圏のどの部分も生物圏全体を要約している。この点で、この空間の叙事

170　補遺

4　*Ibid.*, 1999, p. 83.

*　ゴットフリート・ヴィルヘルム・ライプニッツ「事物の根本的起源について」(『ライプニッツ著作集 8 前期哲学』九四頁 ("De rerum originatione radicali," *Die philosophischen Schriften von Gottfried Wilhelm Leibniz Schriften 7, herausgegeben von C. I. Gerhardt*, Berlin-Hildesheim, Olms, 1965 [1697]), p. 303)。

5　ジョワシャン・ガスケ『セザンヌ』與謝野文子訳、岩波文庫、二〇〇九年、一二六頁 (*Cézanne*, Paris, Bernheim-Jeune, 1926 [1921], p. 156)。

6　ロジェは "All world in a nutshell" と記しているが、これはおそらくジョイスの以下の著作中にある「全空間を胡桃殻のなかへ」(Allspace in a Notshall) のことだと思われる。ジェイムズ・ジョイス『フィネガンズ・ウェイク III IV』柳瀬尚紀訳、河出文庫、二〇〇四年、一一四頁 (*Finnegans Wake*, London, Faber&Faber, 1964 [1939], p. 455)。

詩は、わたしたちの地球を有限性と脆さにおいて真に明らかにするのに決定的な役割を果たした。これこそ、「生命」が良きにつけ悪しきにつけ囲まれているきわめて小さな球体であり、またそれが第一の二律背反のダイナミックな解決なのである。つまりこれ以降、わたしたちは地球を各人が責任を持つ広大な庭として考えなくてはならない。わたしたちにとって中世の修道士の〈閉ざされた園〉は、惑星規模の修道院の寓話的な庭になった。そう、わたしたちは「わたしたちの庭を耕さなければなりません」。ヴォルテールが『カンディード』末尾で語ったような、エピクロス的で少しばかり悟りの混じった意味ではなく――それも悪くないのだが、それだけではなく――、わたしたちが解釈したように、脱宗教化された聖書の語義においてである。

［……］

第二の二律背反は、存在論的なものであり、すでに触れたように、現実的なものと仮想的なものの二律背反である。いま一度そこに立ち戻るのは、いっさいの誇張を抜きにしても、少なくとも概念的にはこの二律背反が庭師の地位を脅かしているからだ。庭師は二つの誘惑に引き裂かれている。つまり他の庭師と同じように「手間仕事をする」ために本質的なことを顧みず、その土地土地の庭に逃げ、引きこもるか、あるいは逆に新しい生態環境におけるカエルのように、妄想の犠牲者として、破裂する危険を顧みずに生物圏の次元にまで膨張してみるか……。これが『トマと旅人』の二人の人物像が示す二律背反のひとつのようである。「地球はたったひとつの小さな庭だということを、一緒にとり決めよう」。これが「旅人」の最初の決断である。しかしトマのちに、物語の端緒となったこの「とり決め」に含みをもたせるだろう。「地球はたったひとつの小さな庭だということを、一緒に発見しよう」。「惑星という庭」の仮想的なあり方は、指示と規定

** ミシェル・トゥルニエ『メテオール（気象）』榊原晃三・南條郁子訳、国書刊行会、一九九一年、三六六頁 (Les météores, Paris, Gallimard, 1975, p. 541)。

7 "territoire mental". 『トマと旅人」で言及される言葉。

8 ヴォルテール『カンディードまたは最善説』（『カンディード他五篇』所収）植田祐次訳、岩波文庫、二〇〇五年、四五九頁 (Candide ou l'optimisme, dans Voltaire: Romans et contes, Paris, Gallimard, 1979 [1759], p. 233)。

9 Gilles Clément, *Thomas et le Voyageur: Esquisse du jardin planétaire*, Paris, Albin Michel, 1997, p. 13.

10 *Ibid.* p. 176.

検証と契約のあいだで動揺させ、かき立てる。「惑星という庭の地図をつくる」ことができないとしても、せめて科学的にその庭を想像し、表象しようとし、象ることならできる。それはつまり「理論的大陸」、あるいは寓意的大陸であって、ビンゲンのヒルデガルドの幻視のようなものだ。その幻視の二通りの再現が、『トマと旅人』と『惑星という庭』[11]という著作のなかに見いだされるものに他ならない。

それは空想的な思弁で、日々の庭仕事とはいっさい関係がないと思う人もいるだろう。それは正しくもあり、間違ってもいる。その証拠として、ここではカレーの「仮想的な庭」[12]で起こった不運な出来事をとりあげたい。このプロジェクトのプレゼンテーションは、一九九六年に、シャトーヴァロンのシンポジウムで行われた。哲学的なプロモーションを請け負ったと思しきフィリップ・ケオの説明があったにもかかわらず、このプロジェクトはわたしをかなり戸惑わせた。主旨も目的もよく見てとることができなかったからだ。仮想的な庭の実現というのは、語の矛盾であるように思われた。これは惑星という庭の第二の二律背反であり、しかも具現化し、硬直し、失敗する運命にある二律背反なのである。わたしが間違っていたのだろうか？ それは分からない。しかし最近になって、このカレーのプロジェクトがどうなっているかとたずねたティエリー・パコに、ジル・クレマンは簡潔ながらも意味深な回答をしている。「あの件は流れたと思う」。そして不可解なことに、「このアイディアをうまく実現できなかったことは確かだ」[13]とつけ加えた。なぜだろうか？ もっと知りたいと思ったとしても、ジル・クレマンはこの不遇のプロジェクトに時間をかけたくはなさそうだ。わたしとしては、それが不完全な理論的基盤にもとづいていたからだと考えたくなる。とはいえ、わたしが間違っているのかもしれないが。

補遺

172

11 十二世紀の神聖ローマ帝国の神秘家（一〇九八―一一七九）。幻視体験を著作や絵画にあらわし、作曲および薬草学でも知られる。『惑星という庭』第一章一節で、自然の多様性と並行する思考の多様性のひとつの例として触れられる。

12 フランスのほぼ最北端に位置するパ＝ド＝カレー県の地方自治体。

13 Clément et Paquot, "Gilles Clément," cit., p. 12.

庭師についての問いが残されている。膨張した惑星規模の仮想的なあり方と、萎縮したその土地土地の現実的なあり方のあいだで宙づりにされている。この二律背反を解決するには実例を、もっと言えば引き裂かれてしまっている庭師についての問いである。この二律背反を解決するには実例を、つまり名前を出す必要があるだろう。それはジル・クレマン自身（あるいはトマ）であり、ホベルト・ブルレ゠マルクス[14]であり、あるいはまたフランシス・アレ[15]である。アレは熱帯林の樹冠の研究者で、ジル・エベルソルによって考案された「樹冠の筏」に乗って樹冠を「上から」調査している。植物の命名庭仕事について語っているのだろうか？ ここには不当な語彙の拡張があるだろうか？ 外延において手に入れたものは、内包において失われるという概念の規則は絶対的である。これも二律背反の他なる姿ではないだろうか？ だからおそらく、ジル・クレマンは、見たところ正反対の二つの命題のあいだで揺れ動いているのである。彼はあるときは、惑星の庭師は厳密に言うなら存在しないと語っている。「もし庭が惑星規模のものだとすると、庭師は、惑星規模のものではありません」[16]。またあるときはこうである。すなわち現実的には、あらゆる人が、つまりその土地土地の庭師や画家、詩人（シャール[17]やポンジュ[18]）や哲学者、旅行者たちはみな、惑星の庭師だと主張することができる。この惑星への眼差しを持つだけで十分なのだから。

［……］

第三の二律背反は美に関するものである。伝統的に「庭ということで次のような空間が意味されている。つまり、閉ざされ、切り離された内部の空間、人間によって彼ら自身の楽しみのために耕

[14] ブラジルの修景家・画家（一九〇九―一九九四）。建築家のオスカー・ニーマイヤーとともに数々の国家プロジェクトに携わった。ブラジル固有の植物を蒐集し、実際に使用した。植物の命名も多い。『惑星という庭』第一章二節でとりあげられている。

[15] フランスの植物学者（一九三八―）。熱帯雨林をフィールドとする手法で有名。「樹冠の筏」による林冠の調査手法で有名。『惑星という庭』第二章でとりあげられている。

[16] Gilles Clément, "Un jardinière naturaliste à l'aube du XXIe siècle: Entretien avec Gilles Clément, paysagiste hors du commun," L'Actualité Poitou-Charentes, n° 42, octobre-décembre 1998, p. 18.

[17] ルネ・シャール（一九〇七―一九八八）。一時シュルレアリスムにも参加したフランスの詩人。南フランスの自然を重要なモチーフとしている。

[18] フランシス・ポンジュ（一八九九―一九八八）。一時シュルレアリスムに接近したフランスの詩人。植物をモチーフとする作品が多く見られる。

され、きわめて実用的なあらゆる目的から離れた空間である」*。こうした美的な役割は、場合によっては境を接して他の目的と結びつくことがある。たとえば食料や薬品にするために、菜園や「ハーバリウム」[19]が観賞用の庭と隣りあう場合がそうである。とはいえ、美的な役割を他の目的と混同することはできないだろう。ところで、庭を惑星へと拡張することが、まさしくこの美的な次元を退けるのは、おもに生態学的な考慮が優先されるからだ。わたしたちは「樹冠の筏」でそのことを確認しておいた。それは「楽しみのために」庭仕事をすることではない。そうではなく、熱帯林の樹冠を十分に理解するなんらかの歓びのために庭仕事をすることなのだ。それゆえ二律背反が生じる。その土地土地の庭が美的であるとしよう。エコノロジック[20]な関心にしたがって巧妙に探索し、活用することは、つまり感覚的であったり精神的であったりするにはまったり美的でないのである。そうすると惑星という庭は、そうした限定的な目的から解放されているので、それは文字通りには美的でないのである。その土地土地の庭は惑星という庭の指標になっているのに、逆説的にも、この指示関係は本質を失うことではじめて現れる。土地土地の庭の美的機能は、惑星という庭の生態学的仮構のなかでは捨て去られてしまうからだ。しかしすでに見てきたとおり、惑星の美化を想像しないのであれば、惑星の庭仕事は、惑星を〈場において〉芸術化することを意味しない。そしてジル・クレマンは、仮想的な他なる芸術化の可能性、すなわち惑星を芸術化する可能性をいっさい考慮しなかったようである。わたしなら、ここにこそ二律背反の解決策を見てとるだろう。このわたしの仮説は、クレマンの一九九三年の論文に「芸術の目的としての惑星？」[24]という題が与えられたにもかかわらず、トマによってまやかしだ

補遺

174

* Antonella Pietrogrande, "Le jardin imaginé," *Paysage mediterranéen*, dir. Yves Luginbühl, Milan, Electa, 1992, p. 74.

19 植物標本収蔵施設。

20 エコノロジー (écologie) は経済 (économie) と生態学 (écologie) を合成した単語。

21 スペイン南部のグラナダに位置するアルハンブラ宮殿の離宮。その庭は建築とともにイスラーム様式となっている。

22 十七世紀フランスでヴォー＝ル＝ヴィコント城の庭、ヴェルサイユ宮殿の庭などを設計し、整形式庭園と呼ばれる様式をつくりあげた。

23 風景式庭園を支持した十八世紀のイギリスの詩人。

24 Gilles Clément, "La planète, objet d'art ?," *D'Architectures*, Paris, n° 36, juin 1993, p. 3.

とされてしまう。「地球が芸術の目的だなんて、罠だ！ もちろん、芸術が守られることで生命も守られるのなら別だけれど」[25]。とはいえ、その条件はかなり不可解で、どうやって実現すればよいかも分からない。

したがって、この二律背反が解消されるのは、今日風景論を成り立たせている三つの観念を根本的に再編するときにのみである。「わたしの考えでは、庭とは風景と環境を含んでいます。風景とはわたしたちの周囲の、わたしたちが知覚するものの文化的な部分であり、環境とは、少しばかり客観的で科学的な部分です。庭とはまさに、人間の自然との関係の現実なのです」[26]。わたしは、ジル・クレマンが文化的な、付け加えるなら美的な実在としての風景を、客観的に計測される汚染率や騒音、および科学調査に従属する環境から区別するならば、彼にすっかり同意する。このことは、したがって風景の価値を生態学的価値から切り離すことを要求する。それは多くの場合困難な課題だが、つねにやっておかなければならない。それゆえ、わたしたちは二律背反を再び見いだす。ただし移しかえられ、変形された形で。今後は、その土地土地の庭—惑星という庭、の二元性に、風景—環境という他の対がとって代わる。そして一種の理路から、まさに庭こそがこの二律背反を解決するだろう。もしわたしが、トマのこの言葉をうまく飲み込んでいるならば。「僕らは互いに相容れないものを両立させようとしているんだ。一方には事物の状態、つまり君が知っているような環境があって、もう一方には環境から引き出される感情、つまり僕がもっとくつろげるような風景があるんだ」[27]。しかし、告白しておかなければならないが、「人間の自然との関係の現実」という庭の包括的な定義は、あまりに広すぎるのではないかと思う。あらためて強調しておくと、外延を広げすぎると、概念が内包するものが空っぽになる危険があるのだ。

補遺

175

25 Clément, *Thomas et le Voyageur, cit.*, p. 182.

26 Clément et Paquot, "Gilles Clément," *cit.*, p. 11.

27 Clément, *Thomas et le Voyageur, cit.*, p. 26.

［……］

最後の二律背反は生態学的な性格のものだ。この二律背反は本来、惑星という庭と結びついていないし、それに限定されてもいない。というのも、エコロジーが学問分野であるだけではなく戦闘的なイデオロギーでもある限り、このエコロジーに関係し、あらゆるエコロジーを分裂させるからだ。そもそもジル・クレマンは、ためらうことなくこう主張している。「惑星という庭」はヒューマン・エコロジーの政治的プロジェクトである」。

この二律背反の原因であり、核心でもある主要な問題とは、一方が「固有種」の問題であり、他方が「混淆」の問題である。ラ・ヴィレットの展覧会のなかで、また展覧会カタログのなかでも、綿密かつ教育的な仕方で提示されていたのは、これらの問題である。ジル・クレマンはフランスの植物学者たち、とりわけデュアメル・デュ・モンソーから、ド・カンドルやトゥーアン、デュピュイら多くの者を経てブヴィエにいたる、「植物の移動」を扱ったすべての植物学者たちの系譜に名を連ねている。実際、植物は「より遠くへの旅を実現するために、人間の意識的介入を期待したりはしていなかった。植物は今まで住んでいた土地を離れ、自由になり、驚くほど巧妙な手段で、新しい土地でコロニーをつくるためにあらゆるチャンスをとらえる。風や川、海流、動物、そして鉄道をも利用し、また今日では飛行機に乗りさえする」。しかしジル・クレマンは、そこで幾つもの事例を提供するものの、「生命」のこの「驚くべき不協和音」を喚起するために熱狂的な言葉を用いたりはしない。実際重要なのは、特定の環境保護論の名の下に犯され、養われている過ちを警告し、告発することだ。ジル・クレマンによれば、この環境保護論は「反エコロジー」に他ならず、なかでも最も危険なのは、アングロ・サクソンのディープ・エコロジーだと言う。このディープ・

28 「惑星という庭」展サブタイトル。

29 固有種と混淆は、ともに『惑星という庭』のなかで節のタイトルとなっている。

* René Bouvier, *Les Migrations Végétales*, Paris, Flammarion, 1946, p. 21.

30 Clément, *Le jardin planétaire, cit.*, 1999, p. 46.

31 「持続可能な開発」のように人間の利益を考慮した環境保護論ではなく、環境の価値そのものを重視する思想。一九七三年にアルネ・ネスが提唱した。

エコロジーはその反人間主義や植物版「人種差別」——在来種の擁護と外来種にたいする一貫した敵意。それはほとんどナチスのごとき庭師のスローガンとなる。すなわち、「よそ者は出ていけ!」——をともなった、生物圏にたいする硬直した見方である。「ディープ・エコロジーの支持者たちは、惑星規模で広がる災禍を前に立ち上がり、自然の営みに介入して生物群集のあいだにテリトリーを隔てる柵をつくろうとしている。こうした試みは、半自生化しているこうした外来種の〔……〕根絶にまで行き着いてしまう。〔……〕秩序、固有性、純粋さをひきあいに出してくるこうした言説は自然それ自体の言説と対立しているし、また、どんな動植物の習性さえも気にかけていない」[32]。「はっきりとアングロ・サクソン世界に由来するもっとも熱烈な環境保護論者たちが、結局のところ本質的に惑星規模のエコロジーにたいして、一番熱心に戦いを挑んでいることは示唆的である。そうしてほとんど民族主義的な怪しげな内生状態に閉じこもってしまおうとする。あらゆるユートピアは守護者たちを生む。けれどもその一方で、争点になっている理念の敵をも生みだすのだ」[33]。それはつまり、あらゆる革新的な「内に秘められた」思考そのものの二律背反にあるということだ。それゆえ「惑星という庭」は、なによりもまず固有種と混淆の二律背反を提示するものであり、それを「仮想的エコロジー」のなかでうまく解消するものなのだ。「仮想的エコロジー」とは、ジル・クレマンが求め、彼がもはや土地土地の庭師だけではなく、むしろ「惑星の市民」へと託すものなのである。〔……〕

2 惑星という庭・自然・農業

フランスの田舎、より正確にはフランスの農業地帯は、他の職業に比べて生態系の管理に関して

[32] Gilles Clément, "Où est le jardinière? : Le paradoxe occidental," *Le jardin planétaire*, dir. Claude Eveno et Gilles Clément, Paris, Aube, 1997, p. 185.

[33] *Ibid.* p. 188.

著しい遅れを見せている。農協が、環境を重視した実践を行っている一連の経営者たちを束ねているのだが、そのメンバーは管轄地域の現役経営者の四分の一にも満たない。この制度はできたばかりというわけではないけれど、荒廃の甚大さに比してメンバーはあまりにも少数にとどまっている。こうした荒廃は、言ってみればヨーロッパ全体の発展を口実にした政治に従属する、残りの全経営者によって引き起こされているのだ。

フランス・レヴィが追跡調査してまとめた、「惑星という庭」展の来場者についての研究がある（ラ・ヴィレットの内部報告書）。この調査は一九九九年九月十五日から二〇〇〇年一月二三日までの一一三日の会期中に訪れた人々の実態を明らかにしている。

三〇万九〇〇〇人中、36％にあたる来場者は地方から訪れている。それにたいしてパリからは27％、イル゠ド゠フランスからは31％が訪れているにすぎない。「地方」の人々が異例なほど高い割合を占めていたので、農業にかかわる人々が直接関係する主題を聴きとってくれたのではないかと期待していた。振り返っておくと、展覧会の第二部、「実験の庭」では、ヨーロッパや世界の生産環境について、生産と開発に関連する課題を扱っていた。国際農業開発研究協力センターや国立農業研究所、開発研究所は、さまざまな「実験」のリストとそれに関連する庭を作成するのに協力してくれた。

ところが、次のアンケート結果がはっきり示しているのは、農業にかかわる人々の孤立である。彼らは、生命と開発のシステムに真の健康をもたらすかもしれないあらゆる研究とは無縁のまま、農業の世界にとどまって孤立していたいかのようだ。

* C.I.R.A.D.: Centre de coopération internationale en recherche agronomique pour le développement.
** I.N.R.A.: Institut national de la recherche agronomique.
*** I.R.D.: Institut de recherche pour le développement.

職業別一覧

職業	割合
自営業	8%
教師、または研究者	15%
実業家	1%
芸術関係者	6%
情報、芸能、興行職	3%
管理職、または営業	11%
エンジニア、技術職	6%
技術者	3%
小学校教師、または相当職	4%
保険、社会保障系仲介業	8%
その他の仲介業	5%
代理人、現場監督、管理職	1%
職人、商人	2%
農業経営者	0%
事務職員	8%
労働者	1%
無回答	18%
合計	100%

補遺

訳者あとがき

草花——とりわけ一年草や二年草——が転々と移動し、ただの植物の広がりのなかにかたちを結んでは、ほどけ、混ざりあっていく。空地や放棄地の植生の観察から着想された「動いている庭」では、あらかじめ庭のデザインが決まっているわけではなく、その場の環境から導かれる草花の動きを中心として、庭師がその動きを解釈して方向づけ、整え、さらには昆虫や動物、来園者といった、庭を織りなすさまざまな要素の動きの交錯が庭のかたちをつくりだしていく。

植物は移動し、庭のかたちは変わっていく——。

衝撃だった。ヴェルサイユ宮殿やヴォー・ル・ヴィコント城の庭で名高い、アンドレ・ル・ノートルの国からこんな庭園論が届けられようとは。

この発想に強く感化されたのは、それにも増して、わたしが京都で庭師をしていたからかもしれない。たしかに庭には植物の生長が含まれており、手入れのありかた次第でそのイメージはまったく異なるものになってしまう。樹木の剪定はもちろんのこと、鳥が種子を運んできたマンリョウの群生やモチノキの実生を整理するとき、やたらに増えたテイカカズラやユキノシタを制限するとき、植物は庭の外からもやってきて、種は多様になり、繁殖し、あるいは消え、庭のありようを変えてしまうことを感じていた。けれどこうした事例はどちらかといえば副次的な要素でしかなかっただろう。あまたある伝統的な庭でも、植物の大きさや枝振りが大幅に変化したり、手入れが行き届かずに変わり果てたりした例はいくつもある。しかしそこで問

181

題になるのはつねに、初期の構想が失われてしまった、というこの一点に尽きるのではないだろうか。植物の動きを庭の主題にまで高め、こんなに鮮烈な言葉と方法で実践している人物がいようとは——。手にとってみただきたいこの著作は、庭での実践と自然の観察をとおして、かたちを変えていくものとして庭をとらえなおしたジル・クレマンの主著である（Gilles Clément, *Le jardin en mouvement: De la Vallée au Champ via le parc André Citroën et le Jardin planétaire*, Paris, Sens et Tonka, 2007）。「惑星という庭」（jardin planétaire）、「第三風景」（tiers paysage）といった、その後展開されていくことになる主要概念についての着想も胚胎したこの著作は、初版が一九九一年に刊行され、その後三度にわたる大幅な増補改訂を経て、現在五版二刷に達している。

まずはともかく美しいカラー図版の数々を眺めてみてほしい。瑞々しい植物と世界中の不思議な風景、そして庭での実践。そのほとんどすべては、クレマン自身が撮影したものであり、彼が庭や自然をどう見ているかがよく分かる（ただしⅪ章のリヨンの野原を写した三枚の写真はロランス・ダニエル撮影）。またⅦ、Ⅸ、Ⅹ、ⅩⅢ章での「動いている庭」の管理手法の詳細な記述やクレマン直筆の図の数々、Ⅹ、ⅩⅢ章の末尾に挿入された膨大な植物リストは、庭や園芸、そして修景の世界にたずさわる全ての人々にとって、きわめて興味深い参考資料になるだろう。

一九四三年生まれのクレマンは、現在のフランスを代表する庭師（jardinier）、そして修景家（paysagiste）である。庭師が個々の植物や敷地といった局所的なスケールでのやりとりから、庭と、庭の連なりとしての風景を立ち上げるとすれば、修景家は地域の植生や地形、都市計画といったより広域的なスケールの考察から、風景と、風景の個別化としての庭や公園を導出する。しかし賢明な職業人にとってはおそらく——どちらから入ったかではあるにせよ——、この区別はほとんど意味をなさない。先の規定を反転させたように見えるかもしれないけれど、庭師は広域的な事象を局所的な個物として具象化することに長けており、修景家は局所的な事象を広域的な文脈のなかに組み込むことに長けているのだから、両者の思考と実践

訳者あとがき

 はつねに交わっているだろう。

 本書は、この二つの職能の垣根をまたぐ発想に満ちている。いや、クレマンがたびたび自身を庭師と規定し直すことから見てとれるように、この庭師＝修景家はこうした伝統的職能（庭師）と新たな職能（修景家）の乖離のただなかで自己形成し（ヴェルサイユ国立高等修景学校が設立されたのが一九七六年）、二つの区分を統合するような実践をつくりあげていっただろう。

 本書の序からⅤ章ではおもに、世界各地の植物の生態が報告される。カラー図版を繰っていただければ分かるとおり、クレマンはアルメニア、ギリシア、ニュージーランド、オーストラリア、ニューカレドニア、チリ、モロッコ、南アフリカ、インドネシア等の国々に加え、おびただしい島嶼地域も訪れ、広域的な眼差しで植物の生態を見ている。ここでは地球規模での植物の混淆を中心として、庭に適した土地と遷移段階の条件がさまざまな事例——とりわけ荒れ地や放棄地——をとおして報告される。

 それにたいしてⅥ章からⅨ章では、おもに庭を舞台とした局所的で具体的な実践が展開される。ここでは自邸の「谷の庭」での実験が詳細に記され、またカラー図版をパラパラとめくっていただけると分かるとおり、「動いている庭」にふさわしい一年草や二年草、また、これまで（とりわけ初版の一九九一年当時まで）庭で扱われなかったような種を多く含む、多様な植物の生態と特徴が記されていく。

 この二つのブロックで語られた、地球規模で混淆する植物の観察と、庭のなかで混ざりあっていく植物の実験。相異なるこれら二つのスケールでの発想が交差する点からこそ、Ⅹ章以降で記される「動いている庭」のプロジェクトの数々が生まれてくる。世界を旅するなかから導かれる植物のありようの交錯。Ⅺ章以降で提起される「惑星という庭」が、一見無関係な庭と生物圏という二つの囲われた土地を想起させるのも、「動いている庭」をかたちづくる二つのテーマの徹底的な極端化として読むことができるだろう。クレマンが修景家でありながら庭師でもある所以である。

 訳出にあたって、実際の庭を見てみなければ分からない箇所がいくつもあったため、季節を変えて早春と盛

183

訳者あとがき

夏に二度、フランスを訪れ、クレマンがつくった庭を見てまわり記録を撮影した「野原」の写真になる）。理論家としても知られるクレマンだが、やはりその真骨頂は植物が織りなす驚きに満ちた庭にある。クレマンは著書のなかで庭について語る際、「夢」という言葉を恥ずかしげもなく使うけれど、クレマンの庭で目にしたのは、まさしく植物が見せてくれる夢だった。

アンリ・マティス公園の奥の竹やぶでは、エリカの群生が一面ピンクと白の絨毯を広げていた。レイヨルの園では濃紺の地中海を背景に、沸きたつ靄のような黄花のアカシアの群生がその色と香りで迎えてくれた。谷の庭では、世界各地の植物が青々と茂り、植物の動きにあわせて刈りとられた草花が「動いている庭」のありようを伝えていた。

そこでは植物が荒々しくも豊かに花を咲かせている。完璧にコントロールされた庭にくらべれば洗練された印象を与えるものではないけれど、植物の躍動が、土地を転々としていくその動きが、多様な色やかたちとなって充溢している。圧倒的な植物のヴォリュームの狭間に控えめな道がついていて、わたしたちを次の風景へと誘っている。これが、「動いている庭」のかたちなのだ。

こうして植物や動物、ひいては環境とのかかわりのなかで新しいかたちをとらえようとするクレマンの姿勢は、庭や修景の枠にとどまらず、広くこれからのものづくりのあり方をも照らしているのではないだろうか。この翻訳を機縁に、ジル・クレマンの思想と庭の紹介が進むことを願っている。

書籍紹介

クレマンは修景家としての業務に忙殺されているかと思いきや、実は驚くほど多くの著作を上梓している。ここでは代表的な著書をいくつかあげておきたい。

まずは、本書でも言及される一九九九年末から開催された「惑星という庭」展のカタログ。といっても一冊の書物になっているのだが、『惑星という庭──人間と自然を和解させる』（後出のリストI）。そして「動い

184

ている庭」「惑星という庭」に続く第三の主要概念、「第三風景」を提起した『第三風景宣言』（2）。そのほか、『庭師の知恵』（3）や『ハナウドの客間』（4）、『庭園小史』（5）などがある。
人間と自然を架橋していくクレマンの思想は本国フランスでもあらためて注目を集めつつあり、人類学者フィリップ・デスコラの招聘を受けて、二〇一一年にはコレージュ・ド・フランスで講演をおこなっている。その記録、『庭・風景・自然のひらめき』（6）は短いながらも現在までのクレマンの思想が凝縮された一冊として紹介しておきたい。そのほか、本書でもたびたび言及される小説、『トマと旅人——惑星という庭のエスキス』（7）などがある。

クレマンが修景した公園や庭を俯瞰したい読者には、ルイザ・ジョーンズとの共著（8）、およびアレッサンドロ・ロッカ編集のモノグラフ（9）をおすすめしたい。前者は多岐にわたる資料が掲載されており論考が充実している。後者は資料の網羅性では前者に及びもつかないが、図版が大きく、イタリア語版のほか、英語版、フランス語版がある点で優れている。さらに隣接領域とのかかわりで言えば、建築家フィリップ・ラームとの共著（10）、ランドアートを専門とする美学者ジル・A・ティベルギェンとの対談（11）がある。それぞれの興味にあわせて手にとっていただきたい。

(1) *Le jardin planétaire: Réconcilier l'homme et la nature*, Paris, Albin Michel, 1999.
(2) *Manifeste du Tiers-Paysage*, Paris, Sujet/Objet, 2004.
(3) *La Sagesse du jardinier*, Paris, Œil Neuf, 2004.
(4) *Le Salon des berces*, Paris, Nil Éditions, 2009.
(5) *Une brève histoire du jardin*, Paris, L'Œil neuf, coll. Brèves Histoires, 2011.
(6) *Jardins, paysage et génie naturel*, Paris, Fayard et Collège de France, 2012.
(7) *Thomas et le voyageur: Esquisse du Jardin planétaire*, Paris, Albin Michel, 1997.

訳者あとがき

185

(8) Gilles Clément: *Une écologie humaniste*, avec Louisa Jones, Genève, Aubanel, 2006.
(9) Gilles Clément: *Nove giardini Planetari*, ed. Alessandro Rocca, Milano, 22publishing, 2007.
(10) *Environ(ne)ment: Manières d'agir pour demain*, avec Philippe Rahm, Milano, Skira, 2006.
(11) *Dans la vallée: Biodiversité, art, paysage*, avec Gilles A. Tiberghien, Paris, Bayard Centurion, septembre 2009.

謝辞

心からの謝意を——谷の庭にクレマンを訪ねる旅をともにしてくれたエマニュエル・マレスさん。ブリュノ・ラトゥールやフィリップ・デスコラをめぐる読書会の半分をジル・クレマンに割いてくれた「クレマンの午後」の仲間たち、なかでも個人的に翻訳検討につきあっていただいた岡本源太さんと武田宙也さん。そして大幅に脱線していくわたしの研究を暖かく見守ってくださった篠原資明先生。天啓のごとくこの翻訳出版のきっかけを運んでくださったヘルメス、岡田温司先生。みなさん、本当にありがとうございました。そして最後に、みすず書房の小川純子さんへ。個人的に温めておられた企画を託していただき、そしてなによりも待っていただき、ありがとうございました。この書物が少しでも美しいものになっているとすれば、それはすべて彼女のおかげです。

二〇一五年一月末日

山内朋樹

Revue d'ethnobiologie, 38ᵉ année, bulletin n°1), Paris, Laboratoire d'Ethnobiologie-Biogéographie et Muséum national d'histoire naturelle, 1996.

Biologie d'une canopée de forêt équatoriale IV: Rapport de la mission du radeau des cimes à la Makandé, forêt des abeilles, Gabon, janvier-mars 1999, Paris, Pro natura international et Opération canopée, 1999.

Forêt méditerranéenne: Vivre avec le feu? Éléments pour une gestion patrimoniale des écosystème forestiers littoraux (*Les cahiers du Conservatoire du littoral*, n°2), Paris, Conservatoire du Littoral, 1993.

Gestion différenciée des espaces verts: le matériel. Clermont-Ferrand, 11 au 13 décembre 1996, Paris, CNFTP, 1997.

Jardins et sentiers dans la ville: Univérsité hors les murs. Forum, mercredi le 7 octobre 1998 "Jardins et sentiers dans la ville," Strasbourg, Éducation populaire, 1998.

Paysages et milieux naturels de la plaine du Forez, Centre d'études Foreziennes Saint-Étienne, 1984.

Sauvages dans la ville: De l'inventaire naturaliste à l'écologie urbaine (*Journal d'agriculture traditionnelle et de botanique appliquée: Revue d'ethnobiologie*, 39ᵉ année, bulletin n°2), Paris, Laboratoire d'Ethnobiologie-Biogéographie et Muséum national d'histoire naturelle, 1997.

Terre sauvage, n°47, janvier 1991.

Donadieu, Pierre (dir.), *Paysages de marais*, Paris, Jean-Pierre de Monza, 1996.

Dubost, Françoise, *Vert patrimoine: La constitution d'un nouveau domaine patrimonial*, Paris, Maison des sciences de l'homme, 1994.

Foucault, Michel, *Les mots et les choses: Une archeology des sciences humaines*, Paris, Gallimard, 1966（『言葉と物——人文科学の考古学』渡辺一民・佐々木明訳、新潮社、1974年）.

Hallé, Francis, *Un monde sans hiver: Les tropiques, nature et sociétés*, Paris, Seuil, 1993.

———, *Éloge de la plante: Pour une nouvelle biologie*, Paris, Seuil, 1999.

Hallé, F., Cleyet-marrel, D., Ebersolt, G., *Le radeau des cimes: L'exploration des canopées forestières*, Paris, Jean-Claude Lattès, 2000.

Hervieu, B., Viard, J., *L'archipel paysan: La fin de la république agricole*, Paris, L'Aube, 2001.

Johns, J. H., Chavasse, C. G. R., *Forest world of New-Zeland: Realm of Tane-Mahuta*, Wellington, A. H. & A.W. Read, 1982.

Kaufmann, Pierre, *L'expérience émotionnelle de l'espace*, Paris, Vrin, 1967.

Laborit, Henri, *Biologie et structure*, Paris, Gallimard, 1968.

———, *La Nouvelle grille*, Paris, Robert Laffont, 1974.

Letouzey, René, *Étude phytogéograohique du Cameroun*, Paris, Lechevalier, 1968.

Lévi-strauss, Claude, *La pensée sauvage*, Paris, Plon, 1962（『野生の思考』大橋保夫訳、みすず書房、1976年）.

Mitchell, John, *L'esprit de la terre: Ou le génie du lieu*, Paris, Seuil, 1975.

Okakura Kakuzo, *The book of tea*, New York, Fox Duffield & company, 1906（『茶の本』村岡博訳、岩波文庫、1929年）.

Ozenda, Paul, *Les végétaux dans la biosphère*, Paris, Doin, 1982.

Papadakis, Juan, *Écologie agricole*, Gembloux-Paris, Jules Duculot et Librairie agricole de la maison rustique, 1938.

Robinson, William, *The wild garden: Or the naturalization and natural grouping of hardy exotic plants with a chapter on the garden of british wild flowers*, London, Century publishing, 1983（1870）.

Roger, Alain (dir.), *La théorie du paysage en France (1974-1994)*, Ceyzérieu, Champ vallon, 1995.

Rosnay, Jöel de, *Le macroscope: Vers une vision globale*, Paris, Seuil, 1975（『グローバル思考革命』明畠高司訳、共立出版、1984年）.

Soltner, Dominique, *L'arbre et la haie: Pour la production agricole, pour l'équilibre écologique et le cadre de vie rurale*, Bressuire, Sciences et techniques agricoles, 1997.

Stern, Frederick C., *A chalk garden*, London, Faber & Faber, 1974（1960）.

Stevenson, Violet, *The Wild Garden: A complete illustrated guide to creating a garden using wild and native plants*, London, Frances Lincoln, 1985.

Zimmerli, Ernst, *Sciences de et dans la nature ou notre laboratoire en pleine nature: Réserve naturelle scolaire, milieu d'étude aqueatique, sentier naturel éducatif, création, entretien, incorporation aux cours. Un manuel de travaux pratiques*, Zurich, WWF Suisse, 1980.

3　その他

Biodiversité, friches et jachères (*Journal d'agriculture traditionnelle et de botanique appliquée:*

文献

1 論文

BERQUE, Augustin, "Éthique et esthétique de l'environnement: La lumière peut-elle venir d' Orient?," *Éthique et spiritualité de l'environnement: Séminaire international, Rabat-Maroc, 28-30 avril 1992*, dir. Louis Ray, Paris, Trédaniel, 1994, pp. 73-86.

BLOCH, Didier, "Une forêt neuve au Brésil," *Nouveau Politis*, n°116, 29 novembre 1990.

BURCKHARDT, Lucius, "Entre l'esthétique et l'écologie," *Annales de Gembloux*, n°93, 1987, pp. 115-122.

EMBERGE, L. & SAUVAGE, C. "Types biologiques," *Vademécun pour le relevé méthodique de la végétation et du milieu*, Paris, CNRS, 1969, pp. 50-63.

FIGUREAU, Claude, "Quand les mousses recréent le paysage," *Paysage actualités*, n°132, novembre 1990, pp. 92-95.

FOURNET, Claire, "Une approche écologique de la gestion des espaces verts: Orléans-la-Source," *Paysage et aménagement*, n°12, septembre 1987, pp. 38-44.

WOLF, Gotthard, "Le pré fleuri," *Les quatre saisons du jardinage*, n°44, mai-juin 1987.

2 書籍

ALLAIN, Yves-Marie, *Voyage et survie des plantes: Au temps de la voile*, Paris, Champflour, 2000.

ARAGON, Louis, *Le paysan de Paris*, Paris, Gallimard, 1926（『パリの農夫』佐藤朔訳、思潮社、1988年）.

BACHELARD, Gaston, *La formation de l'esprit scientifique: Contribution à une psychanalyse de la connaissance objective*, Paris, Vrin, 1983 (1938)（『科学的精神の形成——対象認識の精神分析のために』及川馥訳、平凡社ライブラリー、2012年）.

BARIDON, Michel, *Les Jardins: Paysagistes-Jardiniers-Poètes*, Paris, Robert Laffont, 1998.

BOURNÉRIAS, M., POMEROL, C., TURQUIER, Y., *La Bretagne du Mont-Saint-Michel à la pointe du Raz*, Paris, Delachaux et Niestlé, 1985.

CAZEILLES, Adrienne, *Quand on avait tant de racines*, Paris, Chiendent, 1979.

COEN, Loretto (dir.), *Lausanne jardins: Une envie de ville heureuse*, Lausanne-Paris, Péribole-ENSP, 1998.

COEN, Loretto, *Lausanne, côté jardins*, Lausanne, Payot Lausanne, 1997.

CONAN, Michel, *Vocabulaire des jardins*, Ministère de la culture, Patrimoine.

DELÉAGE, Jean-Paul, *Histoire de l'écologie: Une science de l'homme et de la nature*, Paris, La Découverte, 1991.

DELPECH, R., DUMÉ, G., GALMICHE, P., *Vocabulaire: Typologie des stations forestières*, Paris, IDF, 1985.

DOBREMEZ, Jean-François, *Le Népal: Écologie et biogéographie*, Paris, CNRS, 1976.

ender' 82
ラン（科）（*Orchidaceae*）　14, 103, 114, 142, 143; 90

リ
リーキ→アリウム
リクニス→センノウ
リグラリア→メタカラコウ
リシマキア→オカトラノオ
リリウム→ユリ
リンゴ（*Malus*）　36, 37, 41; 45, 74
リンゴ'エヴェレスト'　*M.* 'Evereste'　88

ル
ルピナス（ルピヌス、ハウチワマメ）　*Lupinus*　69, 82; 16, 28
　　ルピナス・アルボレウス　*L. arboreus*　6, 67, 79; 53, 68
ルブス→キイチゴ
ルメクス→ギシギシ
ルリヂサ　*Borago officinalis*　126, 129
ルリニガナ　*Catananche coerulea*　79
ルリハコベ　*Anagallis arvensis*　131
ルリヒエンソウ　*Consolida regalis*　129

レ
レウカンテムム（*Leuacanthemum*）　35
　　フランスギク　*Leucanthemum vulgare*　31, 39, 101, 131, 135; 16, 100
レウム→カラダイオウ
レゴウシア・スペクルムーウェネリス　*Legousia speculum-veneris*　129
レセダ　*Reseda*
　　レセダ・ルテア　*R. lutea*　130, 131
　　レセダ・ルテオラ　*R. luteola*　130, 131
レンゲツツジ→アザレア
レンリソウ（ハマエンドウ）　*Lathyrus*　68
　　ラティルス・ラティフォリウス　*L. latifolius*　68, 69, 79

ロ
ローマカミツレ（*Anthemis*）　5, 107, 112, 134; 14, 89
　　アンテミス・アルウェンシス　*Anthemis arvensis*　105, 129; 84, 92
ロサ→バラ
ロドゲルシア・タブラリス　*Rodgersia tabularis*, (*Astilboides tabularis*)　56
ロニケラ→スイカズラ

ユ

ユーカリノキ (*Eucalyptus*) 6, 103, 164
ユーフォルビア（トウダイグサ、エウフォルビア） *Euphorbia* 40, 53; 10, 11, 56
 ホルトソウ *E. lathyris* 40, 52, 53, 80; 57
 ユーフォルビア・カラキアス *E. characias* 80
 ユーフォルビア・コラロイデス *E. coraloïdes* 52
 ユーフォルビア・ニキキアナ *E. niciciana* 90; 1
 ユーフォルビア・ポリクロマ *E. polychroma* 84
 ユーフォルビア・ミルシニテス *E. myrsinites* 88; 74
ユキノシタ (*Saxifraga*) 49, 56
ユニペルス→ビャクシン
ユリ *Lilium* 57, 72
 リリウム'パイレート' *L.* 'Pirate' 86; 2
ユリズイセン（アルストロエメリア）(*Alstoroemeria*) 104; 9
 アルストレメリア・アウランティアカ *A. aurantiaca* 81

ヨ

ヨウシュコナスビ→オカトラノオ
ヨーロッパカエデ→カエデ
ヨーロッパブナ→ブナ
ヨーロッパヤマナラシ→ハコヤナギ
ヨモギ *Artemisia* 67, 71, 77
 アサギリソウ'ナナ' *A. schmidtiana* 'Nana' 90
 アルテミシア・アルボレスケンス *A. arborescens* 90
 アルテミシア・アンナ *A. annua* 67
 アルテミシア・ルドウィキアナ'シルヴァー・クイーン' *A. ludoviciana* 'Silver Queen' 90
 ニガヨモギ（アブシント、アルセム）*A. absinthium* 90
ヨモギギク *Tanacetum balsamita* 82

ラ

ラシオグロスティス *Lasiogrostis* 73
 ラシオグロスティス・カラマグロスティス *Lasiogrostis calamagrostis* 86
ラティルス→レンリソウ
ラトラエア・クランデスティナ (*Lathraea clandestina*) 46
ラファヌス・ラファニストルム *Raphanus raphanistrum* 131, 135, 136; 92
ラミウム・ガレオブドロン *Lamium galeobdolon*, (*Lamiastrum galeobdolon*) 92
ラムヌス・アラテルヌス *Rhamnus alaternus* 106
ラワンドゥラ *Lavandula* 70
 スパイク・ラベンダー *L. spica* 105
 ラワンドゥラ・インテルメディア'ダッチ・ラベンダー' *L.* × *intermedia* 'Dutch Lav-

メセンブリアンテムム・クリスタリヌム　*Mesembryanthemum cristallinum*　15
メタカラコウ　*Ligularia*　59
　　リグラリア・クリウォルム　*L. clivorum*　58
　　リグラリア・クリウォルム'デズデモーナ'　*L. clivorum* 'Desdemona'　86; 59
メンタ・ピペリタ・オッフィキナリス　*Mentha*×*piperita officinalis*　82; 70

モ

モウズイカ（ウェルバスクム）　*Verbascum*　47, 49, 50, 57, 67, 69, 100, 121, 137; 10, 35, 69, 89, 95
　　［原書では"bouillon blanc"や"molène"といった仏名がたびたび使用される。"bouillon blanc"はビロードモウズイカとその近縁種を指し、原書ではフロッコススを指すことも多い。"molène"もまたモウズイカ属およびその近縁種を指す］
　　ウェルバスクム・フロッコスス　*V. floccosus*　50, 56, 67, 79, 100, 131, 136; 54, 55, 88, 95
　　ウェルバスクム・フロモイデス　*V. phlomoides*　100, 121, 131, 136; 95, 96, 98
　　ウェルバスクム・ボンビキフェルム　*V. bombyciferum*　50, 90
　　クロモウズイカ　*V. nigrum*　100, 131; 95
　　ビロードモウズイカ　*V. thapsus*　50, 67, 131, 135; 92, 95
　　モウズイカ　*V. blattaria*　131
モクゲンジ（センダンバノボダイジュ、モクレンジ）　*Koelreuteria paniculata*　86
モクレン　*Magnolia*　99
　　シデコブシ（ヒメコブシ、ベニコブシ）　*M. stellata*,（*M. tomentosa*）　82
モチノキ　*Ilex*　66, 99
　　ヒイラギ　*I. heterophylla*,（*Osmanthus heterophyllus*）　88
モモバギキョウ→ホタルブクロ

ヤ

ヤグルマギク　（*Centaurea*）　37, 100, 107, 135; 11, 84, 97
　　ケンタウレア・スカビオサ　*C. scabiosa*　129; 96, 97
　　ヤグルマギク（ヤグルマソウ）　*C. cyanus*　126, 129
ヤツシロソウ→ホタルブクロ
ヤナギ　*Salix*　38, 72, 77, 143; 101
　　サリクス・キネレア　（*S. cinerea*）　37, 39
　　サリクス・プルプレア'ナナ・ペンドゥラ'　*S. purpurea* 'Nana Pendula'　90
　　サリクス・レペンス'ニティダ'　*S. repens nitida*（*S. repens* 'Nitida'）　90
ヤナギラン　*Epilobium spicatum*,（*Chamaenerion angustifolium*）　54, 80, 112, 131; 12
ヤマゴボウ　*Phytolacca*　40
　　ヨウシュヤマゴボウ（アメリカヤマゴボウ）　*P. decandra*,（*P. americana*）　61
ヤマハハコ　*Anaphalis*
　　アナファリス・トリプリネルウィス　*A. triplinervis*　90
　　ヤマハハコ　*A. margaritacea*　90
ヤマボウシ→ミズキ
ヤマモモソウ　（*Gaura*）　100
　　ヤマモモソウ（ハクチョウソウ）　*G. lindheimeri*　79

ホンアマリリス　*Amaryllis belladonna*　45, 105; 7

マ

マツ　(*Pinus*)　24, 112
 セイヨウアカマツ（ヨーロッパアカマツ）（*P. sylvestris*）　24
 ピヌス・ハレペンシス（アレッポマツ）（*P. halepensis*）　103
マツバボタン（ツメキリソウ、ヒデリソウ）　*Portulaca grandiflora*　80
マツムシソウ　(*Scabiosa*)　31, 135
 スカビオサ・コルンバリア　*S. columbaria*　131
マツヨイグサ　*Oenothera*　69, 100, 134, 137
 アレチマツヨイグサ（メマツヨイグサ）　*O. biennis*　54, 67, 100, 129; 52, 95
 オエノテラ・ミズーリエンシス　*O. missouriensis*（*O. macrocarpa*）　79
 オオマツヨイグサ　*O. erythrosepala*　100, 129, 136; 95
マルウァ→ゼニアオイ
マンテマ（シレネ）　*Silene*　69; 35, 64
 コケマンテマ　*S. acaulis*　68
 シレネ・アルバ　*S. alba*, (*S. acaulis* 'Alba')　131
 フクロナデシコ　*S. pendula*　79
マンネングサ　*Sedum*　14; 25

ミ

ミオソティス・アルウェンシス　*Myosotis arvensis*　129
ミズキ　(*Cornus*)　77
 セイヨウミズキ　*C. sanguinea*　108
 ヤマボウシ 'キネンシス'　*C. kousa* 'Chinensis', (*C. kousa* var. *chinensis*)　7
ミズバショウ　*Lysichiton*　58
ミソハギ　(*Lythrum*)　31
ミヤコグサ（ロトゥス）(*Lotus*)　11
ミューレンベッキア　(*Muehlenbeckia*)　5
ミリス・オドラタ　*Myrrhis odorata*　84, 131

ム

ムギセンノウ　*Agrostemma githago*　107, 129, 134
ムスカリ　(*Muscari*)　10
ムラサキセンダイハギ　*Baptisia australis*　82

メ

メキシコヒナギク（チョウセンヨメナ）　*Erigeron mucronatus*, (*Erigeron karvinskianus*)　51
メコノプシス　(*Meconopsis*)
 メコノプシス・カンブリカ　*M. cambrica*　4
 メコノプシス・ベトニキフォリア　*M. betonicifolia*　8

フマリア・オッフィキナリス　*Fumaria officinalis*　129
ブラックベリー→キイチゴ
フランスギク→レウカンテムム
フリージア　*Freesia*　103, 105; 82
フリティラリア・アクモペタラ　*Fritillaria acmopetala*　8
プリムラ・アカウリス　（*Primula acaulis, P. vulgaris*）　101
ブリュイエール　（*Erica＋Calluna*）　14, 22, 112; 29, 33　［エリカ属（*Erica*）——英名はヒース（*heath*）——やカルナ属（*Calluna*）——英名はヘザー（*heather*）——の総称］
　　　エリカ・アルボレア（エイジュ）　*Erica arborea*　105
プルヌス→サクラ
フロクス'セシリー'　*Phlox* 'Cecily'　80

ヘ

ペタシテス→フキ
ベニカノコソウ　*Centranthus ruber*　129
ベニバナサワギキョウ　*Lobelia cardinalis*　88
ヘラクレウム→ハナウド
ペルティフィルム・ペルタトゥム　*Peltiphyllum peltatum*　55, 84
ヘレニウム'フレイムンラッド'　*Helenium* 'Flamenrad'　86
ヘレボルス（クリスマスローズ）　*Helleborus*
　　　ヘレボルス・ウィリディス　*H. viridis*　84
　　　ヘレボルス・コルシクス　*H. corsicus*（*H. argutifolius*）　84
　　　ヘレボルス・ニゲル（クリスマスローズ）　*H. niger*　84
　　　ヘレボルス・フォエティドゥス　*H. foetidus*　84
ペロフスキア・アトリプリキフォリア　*Perovskia atriplicifolia*　82

ホ

ホソバナデシコ　*Dianthus carthusianorum*　131, 135, 139; 97
ホタルブクロ（カンパニュラ、カンパヌラ）　*Campanula*　70, 79, 82, 135; 70
　　　イトシャジン　*C. rotundifolia*　129
　　　オトメギキョウ　*C. muralis*,（*C. portenschlagiana*）　3
　　　カンパヌラ・ピラミダリス　*C. pyramidalis*　129
　　　カンパヌラ・ラティフォリア　*C. latifolia*　129
　　　カンパヌラ・ラプンクルス　*C. rapunculus*　79
　　　カンパヌラ・ラプンクロイデス　*C. rapunculoides*　129
　　　ヒゲギキョウ　*C. trachelium*　129
　　　モモバギキョウ　*C. persicifolia*　129
　　　ヤツシロソウ（リンドウザキカンパヌラ）　*C. glomerata*　129
ホップ'オーレウス'　*Humulus lupulus* 'Aureus'　92
ポリゴヌム→タデ
ポリスティクム→イノデ
ホルトソウ→ユーフォルビア

キクイモ （*H. tuberosus*） 57
ヒムロ（ヒムロスギ） *Chamaecyparis pisifera* 'Squarrosa', (var. *squarrosa*) 86
ヒメスイバ→ギシギシ
ヒメツゲ→ツゲ
ヒメツルニチニチソウ→ツルニチニチソウ
ビャクシン *Juniperus* 77
 イブキ'ヘッツィー' *J. chinensis* 'Hetzii' 88
 ユニペルス・サビナ *J. sabina* 88
ピルス・サリキフォリア'ペンドゥラ' *Pyrus salicifolia* 'Pendula', (*P. salicifolia* var. *pendula*) 90
ビロードアオイ （*Althaea*） 69
ビロードアキギリ→アキギリ
ビロードモウズイカ→モウズイカ

フ

ファビアナ *Fabiana* 14
フィゲリウス・カペンシス *Phygelius capensis* 86
フィラデルフス・コロナリウス'オーレウス' *Philadelphus coronarius* 'Aureus' 92
フィリッピア *Philippia* 30
フィリレア・アングスティフォリア *Phyllirea angustifolia* 105
フウロソウ（ゲラニウム、ゼラニウム） *Geranium* 82
 ゲラニウム・エンドレシー *G. endressii* 79; 71
 ゲラニウム・マデレンセ *G. maderense* 104
 ノハラフウロ *G. pratense* 129
フェニックス（フォエニクス）（*Phoenix*） 22
 ナツメヤシ （*Phoenix dactylifera*） 17
フェンネル（ウイキョウ） *Foeniculum vulgare* 68-70, 81, 100, 129, 134, 137; 66, 79, 98
フォルミウム *phormium* 33
フキ *Petasites* 59
 アキタブキ *P. japonicus* 'Giganteus', (*P. japonicus* ssp. *giganteus*, *P. japonicus* var. *giganteus*) 80
 ペタシテス・フラグランス（ウィンター・ヘリオトロープ） *P. fragrans* 56
フクシア （*Fuchsia*） 6
フクジュソウ *Adonis*
 アキザキフクジュソウ *A. annua* 129
 ナツザキフクジュソウ *A. aestivalis* 129
フクロナデシコ→マンテマ
フサアカシア→アカシア
フジウツギ （*Buddleja*） 22, 71
ブナ （*Fagus*） 24, 38, 39
 ヨーロッパブナ *F. sylvatica* 86
 ヨーロッパブナ'ズラティア' *F. sylvatica* 'Zlatia' 92

ハゼリソウ　*Phacelia*　97
　　ハゼリソウ　*P. tanacetifolia*　107, 129, 134; 84
ハナウド　*Heracleum*　37, 47, 53, 57; 90
　　バイカルハナウド　*H. mantegazzianum*　53, 56, 70, 77, 80, 84, 101; 39, 58, 72
　　ヘラクレウム・スフォンディリウム　*H. sphondylium*　40; 40
ハナダイコン　*Hesperis matronalis*　129
ハナニラ ʻウィズレー・ブルーʼ　*Ipheion uniflorum* ʻWisley Blueʼ　82
ハナビシソウ　*Eschscholzia californica*　67, 68, 79, 100, 131; 52, 56, 92
ハネガヤ　*Stipa*
　　スティパ・カピラタ　*S. capillata*　79
　　スティパ・スプレンデンス　*S. splendens*　79
ハハコグサ　*Gnaphalium*　131
バラ　*Rosa* (*rosier*)　32, 66, 101; 16／ノバラ　*Rosa* (*églantine, églantier*)　38, 137; 36, 37
　　［ノバラは、野生バラ全般を意味する。日本でノバラと言えば、ノイバラ (*R. multiflora*) やテリハノイバラ (*R. wichurana*) などを指すが、フランスでは、ロサ・カニナ (*R. canina*) などを指すだろう］
　　ロサ ʻヴィリディフローラʼ　*R.* ʻViridifloraʼ　84
　　ロサ・オメイエンシス・プテラカンタ　*R. omeiensis pteracantha*, (*R. sericea* subsp. *omeiensis* f. *pteracantha*)　4
　　ロサ ʻコーネリアʼ　*R.* ʻCorneliaʼ　86
　　ロサ ʻゴールデン・ウィングスʼ　*R.* ʻGolden Wingsʼ　92; 75
　　ロサ・キネンシス ʻムタビリスʼ　*R. chinensis* ʻMutabilisʼ　86; 3
　　ロサ・モエシー ʻゲラニウムʼ　*R. moyesii* ʻGeraniumʼ　88; 5
ハリエニシダ　*Ulex*　22, 112, 145; 104
　　ハリエニシダ　*U. europaeus*　19; 30
ハリエンジュ　(*Robinia*)　22, 53, 71
　　ニセアカシア ʻフリシアʼ　*R. pseudoacacia* "Frisia"　92
パロッティア　*Parrotia*　66
　　パロッティア・ペルシカ（アイアンツリー）　*P. persica*　86; 36
パロニキア・セルフィリフォリア　*Paronychia serpyllifolia*, (*Paronychia kapela* ssp. *serpyllifolia*)　88

ヒ

ヒイラギ→モチノキ
ヒゲギキョウ→ホタルブクロ
ヒナギク　(*Bellis*)　51
ヒナゲシ→ケシ
ヒナユリ　*Camassia esculenta*, (*C. quamash*)　82
ピヌス→マツ
ヒペリクム・ペルフォラトゥム　*Hypericum perforatum*　131
ヒマラヤウバユリ→ウバユリ
ヒマワリ　*Helianthus*　57

ナツメヤシ→フェニックス
ナベナ（*Dipsacus*） 134
　オニナベナ　*D. sylvestris*,（*D. fullonum*） 129; 98

ニ
ニガヨモギ→ヨモギ
ニコティアナ→タバコ
ニシキギ　*Euonymus*　66
ニセアカシア→ハリエンジュ
ニワウルシ（*Ailanthus*） 22, 71
ニワトコ（*Sambucus*） 144
　セイヨウアカミニワトコ 'サザランド・ゴールド'　*S. racemosa* 'Sutherland Gold'　92
ニンジン（*Daucus*） 50, 137

ネ
ネクタロスコルドゥム・シクルム　*Nectaroscordum siculum*　4
ネモフィラ・インシグニス 'スカイ・ブルー'　*Nemophila insignis* 'Sky Blue',（*N. menziesii* 'Sky Blue'） 80
ネリネ（*Nerine*） 45

ノ
ノウゼンハレン（キンレンカ）（*Tropaeolum*） 6, 56
ノコギリソウ　*Achillea*
　オオバナノノコギリソウ　*A. ptarmica*　129
　セイヨウノコギリソウ　*A. millefolium*　37, 40, 79, 129, 135; 35, 95
ノトファグス（*Nothofagus*） 75
　ノトファグス・アンタルクティカ　*Nothofagus antarctica*　92
ノハラフウロ→フウロソウ
ノブドウ　*Ampelopsis heterophylla*,（*A. glandulosa* var. *heterophylla*） 82

ハ
ハウチワカエデ→カエデ
パエオニア
　キバタン　*Paeonia lutea*　92
　パエオニア・ムロコセヴィッチー　*Paeonia mlokosewitchii*　6
ハエマントゥス　*Haemanthus*　45
パキポディウム・ブレウィカウレ　*Pachypodium brevicaule*　24
ハゴロモグサ　*Alchemilla*　74
　アルケミラ・モリス　*Alchemilla mollis*　77, 79, 88
ハコヤナギ（*Populus*） 46
　ヨーロッパヤマナラシ（*P. tremula*） 72
ハス（*Nelumbo*） 154; 111, 113

キクユグラス（ペンニセトゥム・クランデスティヌム）（*P. clandestinum*） 164
チカラシバ　*P. alopecuroides*　88
チコリー　*Cichorium intybus*　129
チューリップ（トゥリパ）　*Tulipa*
　　トゥリパ・ウィリディフロラ'グローエンラント'　*T. viridiflora* 'Groenland',（*T.* 'Groenland'）84
　　トゥリパ・タルダ　*T. tarda*　5
　　トゥリパ・リニフォリア　*T. linifolia*　3
チョイシア・テルナタ　*Choysia ternata*　84
チョウセンアザミ　*Cynara*
　　アーティチョーク（チョウセンアザミ）（*C. scolymus*）57
　　カルドン　*C. cardunculus*　57
チリダイコンソウ'プリンセス・ジュリアナ'　*Geum chiloense* 'Princess Julina'　86

ツ

ツゲ（*Buxus*）9, 39, 99
　　ヒメツゲ（クサツゲ）　*B. microphylla*　84
ツタガラクサ（*Cymbalaria*）114
ツノスミレ→スミレ
ツバキ（*Camellia*）112
ツリフネソウ（ホウセンカ）　*Impatiens*　53, 79
　　インパティエンス・グランドゥリフェラ（*I. glandulifera*）61
ツルニチニチソウ（*Vinca*）104
　　ヒメツルニチニチソウ　*V. minor*　105; 80

テ

デルフィニウム（オオヒエンソウ）　*Delphinium*　57; 13
デルフィニウム'パシフィック・ジャイアンツ・ハイブリッズ'　*Delphinium* 'Pacific Giants Hybrids'　82
テルリマ・グランディフロラ　*Tellima grandiflora*　80

ト

ドイツアヤメ→アヤメ
トウゴマ（ヒマ）　*Ricinus communis*　57
トゥリパ→チューリップ
トキワギョリュウ　*C. equisetifolia*　26
トクサ（*Equisetum*）143, 145; 104, 105
ドクムギ（*Lolium*）136
トラゴポゴン・プラテンシス　*Tragopogon pratensis*　131

ナ

ナツザキフクジュソウ→フクジュソウ

セイヨウニンジンボク　*Vitex agnus-castus*　82
セイヨウノコギリソウ→ノコギリソウ
セイヨウバクチノキ→サクラ
セイヨウハナズオウ（セイヨウズオウ）（*Cercis siliquastrum*）　72
セイヨウミズキ→ミズキ
ゼニアオイ　*Malva*　5, 69, 113; 13, 14, 67
　　ウスベニアオイ　*M. sylvestris*　96
　　ジャコウアオイ　*M. moschata*　129
　　マルウァ・アルケア　*M. alcea*　129
セネキオ（サワギク、キオン）（*Senecio*）　6; 63
　　セネキオ・グレイー　*S. greyi*　90
セリ（科）（*Umbelliferae*）　9
セリ（*Oenanthe*）　104
センノウ　*Lychnis*　101, 112, 134, 136
　　アメリカセンノウ　*L. chalcedonica*　88
　　スイセンノウ（フランネルソウ）　*L. coronaria*　88
　　リクニス・ディオイカ　*L. dioïca*　113, 131, 135; 90, 100
　　リクニス・ディオイカ・ルブラ　*L. dioica rubra*　38

ソ

ソテツ　*Cycas revoluta*　83
ソラマメ　（*Vicia*）　65, 67
　　オオヤハズエンドウ　*V. sativa*　131
ソリダゴ→アキノキリンソウ

タ

タイマツバナ 'マホガニー'　*Monarda didyma* 'Mahogany'　88
タケ（連）（*Bambuseae*）　66, 99; 72
タケニグサ　*Macleaya cordata*, (*Bocconia cordata*)　45, 55, 86, 101; 58
タチアオイ　*Althea rosea*　54, 56, 79
タデ　*Polygonum*
　　イタドリ　*Reynoutria japonica*, (*P. cuspidatum*)　15
　　ポリゴヌム・アウィクラレ　*P. aviculare*　131
　　ポリゴヌム・ポリスタキウム　*P. polystachyum*　57
タニウツギ 'ルーイマンジー・オーレア'　*Weigela hortensis* 'Looymansii Aurea'　92
タバコ　*Nicotiana*　84, 100
　　ニコティアナ・シルウェストゥリス　*Nicotiana sylvestris*　131
タラノキ　*Aralia elata*　99; 6, 61
タンバラコク（シデロクシロン・グランディフロルム）（*Sideroxylon grandiflorum*）　164

チ

チカラシバ　*Pennisetum*

シロガネヨシ（パンパスグラス）　*C. selloana*　146
シンフィトゥム・グランディフロルム　*Symphytum grandiflorum*,（*S. ibericum*）　80

ス

スイカズラ　*Lonicera*
 ロニケラ・クシロステウム　*L. xyrosteum*　108
 ロニケラ・ニティダ 'バッジェセンズ・ゴールド'　*L. nitida* 'Baggesen's Gold'　92
 ロニケラ・ピレアタ　*L. pileata*　86
 ロニケラ・ヤポニカ 'アウレオレティクラタ'　*L. japonica* 'Aureoreticulata'　92
スイセン（*Narcissus*）　101
スイセンノウ→センノウ
スイバ→ギシギシ
スカビオサ→マツムシソウ
スゲ　*Carex*　32
 カレクス・ブカナニー　*Carex buchananii*　79
ススキ　*Miscanthus*　100
 イトススキ　*Miscanthus sinensis* 'Gracilimus',（*Miscanthus sinensis* var. *gracilimus*）7
 ススキ　*Miscanthus sinensis*　84
スズメノチャヒキ（*Bromus*）　41
スタキス→イヌゴマ
スティパ→ハネガヤ
スパイク→ラワンドゥラ
スパルティナ　*Spartina*　19; 28
 スパルティナ・トウンセンディ（*Spartina* × *townsendii*）　19
スピレア・ブマルダ 'ゴールドフレイム'　*Spiraea* × *bumalda* 'Goldflame',（*S. japonica* 'Goldflame'）　92
スミレ（ウィオラ、ビオラ）（*Viola*）　114
 ウィオラ・トリコロル　*V. tricolor*　131
 ツノスミレ　*V. cornuta*　81

セ

セイヨウアカマツ→マツ
セイヨウアカミニワトコ→ニワトコ
セイヨウアブラナ（*Brassica napus*）　133
セイヨウイチイ　*Taxus baccata*　90, 92
セイヨウオダマキ→オダマキ
セイヨウカジカエデ→カエデ
セイヨウシデ→クマシデ
セイヨウスモモ→サクラ
セイヨウゼンマイ　*Osmunda regalis*　57; 59
セイヨウタンポポ　*Taraxacum dens-leonis*　50
セイヨウナツユキソウ　*Filipendula ulmaria*　37, 40, 80; 40, 41

サ

ザイフリボク（*Amelanchier*） 74
 アメリカザイフリボク　*A. canadensis*　88
サクラ　*Prunus*　88
 セイヨウスモモ（*P. domesitica*）　45
 セイヨウバクチノキ（*P. laurocerasus*）　96
 プルヌス・スピノサ（*P. spinosa*）　38
 プルヌス・マハレブ　*P. mahaleb*　108
 プルヌス'モントモレンシー・プルール'　*P.* 'Montmorency pleureur'　88
 プルヌス・ルシタニカ（*P. lusitanica*）　99
サボテン（科）（*Cactaceae*）　18
サリクス→ヤナギ
サルウィア→アキギリ
サンザシ（*Crataegus*）　19, 38
サンジソウ　*Clarkia*　63
サントリナ（*Santolina*）　45
 サントリナ・ネアポリタナ　*S. neapolitana*　90

シ

ジギタリス（ディギタリス）　*Digitalis*　5, 12, 13, 39, 46-49, 51, 56, 112, 114, 134; 92, 100
 ジギタリス　*D. purpurea*　51, 129; 16, 56
 ジギタリス・エクケルシオル　*D. excelsior*　51
 ジギタリス'エクセルシオール・ハイブリッズ'　*D.* 'Exelsior Hybrids'　80
シクラメン（*Cyclamen*）　45
シシウド（*Angelica*）　53; 72
 アンゲリカ・アルカンゲリカ　*A. archangelica*, (*A. officinalis*)　84
シダ（*Filicophyta*）　112
シダレグワ→クワ
シデコブシ→モクレン
シナカエデ→カエデ
シナフジ　*Wisteria sinensis*　82
ジャコウアオイ→ゼニアオイ
シャボンソウ　*Saponaria*　135
 シャボンソウ　*S. officinalis*　131
ジュネ（*Cytisus* + *Genista etc.*）　22, 24, 53　["genêt"はエニシダ属（*Cytisus*）やヒトツバエニシダ属（*Genista*）など複数の属にまたがる総称]
 ゲニスタ・プルガンス　*Genista purgans*　32
シュッコンアマ→アマ
シラー（ツルボ、スキラ）　*Scilla*　41
シレネ→マンテマ
シロガネヨシ（コルタデリア）　*Cortaderia*　19; 30

ウェロニカ・ゲンティアノイデス　*V. gentianoides*　82
ウェロニカ・スピカタ　*V. spicata*　131, 135; 71, 96
グンネラ（コウモリガサソウ）　*Gunnera*　45
　　グンネラ・ティンクトリア（コウモリガサソウ）　*G. tinctoria*　55
　　グンネラ・マニカタ（オニブキ、グンネラ・ブラシリエンシス）　*G. manicata*,（*G. brasiliensis*）　55

ケ

ケアノトゥス　*Ceanothus*　71
　　ケアノトゥス・ティルシフロルス　*Ceanothus thyrsiflorus*　82
　　ケアノトゥス・デリリアヌス'グロワール・ド・ヴェルサイユ'　*Ceanothus × delilianus* 'Gloire de Versailles'　82
ケシ　*Papaver*　42, 68, 81; 10, 11, 48, 65
　　オリエンタルポピー'ゴリアテ'　*P. orientale* 'Goliath'　88
　　オリエンタルポピー'マリー・フィネン'　*P. orientale* 'Mary Fynnen'　88
　　ケシ　*P. somniferum*　81
　　ヒナゲシ（グビジンソウ）　*P. rhoeas*　5, 43, 45, 68, 81, 107, 126, 129; 14, 84
ゲラニウム→フウロソウ
ケンタウレア→ヤグルマギク

コ

ゴウダソウ・アルバ　*Lunaria annua var. alba*　79
コウリンタンポポ（エフデタンポポ）　*Hieracium aurantiacum*　86
コエレリア・グラウカ　*Koeleria glauca*　90
コケ（蘚類）　（*Bryophyta*）　114
コケマンテマ→マンテマ
コゴメウツギ'クリスパ'　*Stephanandra incisa* 'Crispa'　92; 59
コスモス　（*Cosmos*）　100
コタニワタリ　（*Asplenium scolopendrium*）　114
コトゥラ・ディオイカ　*Cotula dioica*　84
コナラ　（*Quercus*）　5, 33, 38, 39, 112, 137, 143, 145
　　イギリスナラ'ファスティギアタ'　*Q. robur* 'Fastigiata'　92
　　クエルクス・ポンティカ　*Q. pontica*　21
　　クエルクス・イレクス　*Q. ilex*　84, 103
　　コルクガシ　（*Q. suber*）　103
コリダリス→キケマン
コリルス・コルルナ　*Corylus colurna*　92
コリンソウ'キャンディータフト・ドウェイ・フェアリー'　*Collinsia bicolor* 'Candytuft Dway Fairy',（*C. heterophylla* 'Candytuft Dway Fairy'）　80
コルクヴィッチア　*Kolkwitzia*　16
コルクガシ→コナラ
コンウォルウルス・クネオルム　*Convolvulus cneorum*　90

キティスス→エニシダ
キノグロッスム・オッフィキナレ　*Cynoglossum officinale*　129
ギボウシ　*Hosta*
　　オオバギボウシ　*H. sieboldiana*　58
　　オオバギボウシ'エレガンス'　*H. sieboldiana* 'Elegans', (*H. sieboldiana* var. *elegans*) 84
キボタン→パエオニア
キミキフガ・ラケモサ'ホワイト・パール'　*Cimicifuga racemosa* 'White Pearl'　82
キリ　*Paulownia imperialis*　82
キンギョソウ（アンティリヌム）(*Antirrhinum*)　44
　　アンティリヌム・ミニアトゥレ'マジック・カーペット'　*A. miniature* 'Magic-Carpet'　80
キンセンカ（トウキンセン）*Calendula officinalis*　67, 68, 79; 65
キンポウゲ（*Ranunculus*）　97, 101
キンラン（*Cephalanthera*）　104

ク

クエルクス→コナラ
クズ　*Pueraria lobata*　19
クナウティア・アルウェンシス　*Knautia arvensis*　129
クニフォフィア（シャグマユリ）*Kniphofia*
　　クニフォフィア・ガルピニー　*K. galpinii*, (*K. triangularis*)　86
　　クニフォフィア'アルカザール'　*K.* 'Alcazar'　88
クマシデ（*Carpinus*）　36, 38, 39, 132, 137, 139; 39
　　セイヨウシデ　*C. betulus*　92; 7, 93
グラウキウム・フラウム　*Glaucium flavum*　129
クランベ・コルディフォリア　*Crambe cordifolia*　58
クレオメ・スピノサ'ヘレン・キャンベル'（セイヨウフウチョウソウ'ヘレン・キャンベル'）*Cleome spinosa* 'Helen Campbell', (*Cleome hassleriana* 'Helen Campbell')　82
クレマティス　*Clematis*
　　クレマティス・オリエンタリス'オレンジ・ピール'　*C. orientalis* 'Orange Peel'　86
　　クレマティス・ジャックマニー　*C.* × *jackmanii*　82
　　クレマティス・タングティカ　*C. tangutica*　80
　　クレマティス'ハグリー・ハイブリッド'　*C.* 'Hagley', (*C.* 'Hagley Hybrid')　3
　　クレマティス・レクタ　*C. recta, C. erecta*　80
クロタネソウ　*Nigella*　45, 63
　　クロタネソウ（*N. damascena*）　53
クロバナイリス　*Hermodactylus tuberosus*　84
クロモウズイカ→モウズイカ
クワ（*Morus*）　74
　　シダレグワ　*Morus* sp. 'Pendula' (*M. alba* 'Pendula')　88
クワガタソウ　*Veronica*

シナカエデ　*A. davidii*　84
セイヨウカジカエデ　(*A. pseudoplatanus*)　71
ハウチワカエデ 'オーレウム'　*A. japonicum* 'Aureum', (*A. shirasawanum* 'Aureum')　7
ヨーロッパカエデ（ノルウェーカエデ）　(*A. platanoides*)　71
カタバミ　*Oxalis*　83
カナダアキノキリンソウ→アキノキリンソウ
ガマズミ　*Viburnum*
　　オオデマリ 'マリージー'　*V. plicatum* 'Mariesii'　5
　　ウィブルヌム・ボドナンテンセ　(*V.* × *bodnantense*)　72
カモガヤ　*Dactylis glomerata*　120-125, 132, 136, 137; 93, 99
カラスムギ　*Avena*
　　アウェナ・センペルウィレンス　*A. sempervirens*, (*Helictotrichon sempervirens*, *A. candida*)　90
　　アウェナ・ファトゥア　(*A. fatua*)　80
カラダイオウ（レウム）　*Rheum*
　　レウム・パルマトゥム　*R. palmatum*　58, 84; 29, 38, 41
　　レウム・パルマトゥム 'ルブルム'　*R. palmatum* 'Rubrum'　60
ガルトニア・カンディカンス　*Galtonia candicans*　82
カルドン→チョウセンアザミ
カレクス→スゲ
カンナ（ダンドク）　(*Canna*)　6
カンパヌラ→ホタルブクロ

キ

キイチゴ　*Rubus*　19, 22, 38, 44, 137, 144; 37, 105
　　ブラックベリー　(*R. fruticosus*)　19
　　ルブス・ティベタヌス　*R. tibethanus*　19
キク（科）　(*Compositae*)　57, 104
キク　*Chrysanthemum*　43, 107
　　アラゲシュンギク　*C. segetum*　105, 129, 134; 13
キクイモ→ヒマワリ
キクユグラス→チカラシバ
キケマン　(*Corydalis*)　101
　　コリダリス・クラウィクラタ　*C. claviculata*　131
ギシギシ　*Rumex*
　　スイバ　*R. acetosa*　50, 121, 134
　　ヒメスイバ　*R. acetosella*　121, 131, 134-136; 99
　　ルメクス・モンタヌス 'ルブリフォリウス'　*R. montanus* 'Rubrifolius'　80
キジムシロ　*Potentilla*　131
キショウブ→アヤメ
キストゥス　(*Cistus*)　36, 40

オ

オエノテラ→マツヨイグサ
オオグルマ→オグルマ
オオツメクサ　*Spergula arvensis*（*S. sativa*）　131
オオデマリ→ガマズミ
オオバギボウシ→ギボウシ
オオバコ　*Plantago*　136
　　オニオオバコ（セイヨウオオバコ）　*P. major*　131
オオバナノノコギリソウ→ノコギリソウ
オオヒレアザミ　（*Onopordum*）　47, 134; 69
　　オオヒレアザミ　*O. acanthium*　54, 68-70, 129
　　オノポルドゥム・アラビクム（オノポルドゥム・ネルウォスム）　*O. arabicum*（*O. nervosum*）　56, 79, 90
オオムギ（*Hordeum*）　132
オオマツヨイグサ→マツヨイグサ
オオヤハズエンドウ→ソラマメ
オカトラノオ　*Lysimachia*
　　ヨウシュコナスビ　*L. nummularia* 'Aurea'　92
　　リシマキア・プンクタタ　*L. punctata*　80
オグルマ　*Inula*　57, 68-70; 41, 67, 68
　　イヌラ・アングリクム　*I. anglicum*　56
　　イヌラ・エンシフォリア　*I. ensifolia*　56
　　イヌラ・マグニフィカ　*I. magnifica*,（*I. afghanica*）　68
　　オオグルマ　*I. helenium*　56, 68, 80
オダマキ（*Aquilegia*）　40, 41; 16
　　セイヨウオダマキ　*A. vulgaris*　70, 79, 131
オトメギキョウ→ホタルブクロ
オニオオバコ→オオバコ
オニサルヴィア→アキギリ
オニナベナ→ナベナ
オノポルドゥム→オオヒレアザミ
オランダカイウ　*Zantedeschia aethiopica*　105
オランダフウロ　*Erodium cicutarium*　131, 136
オリエンタルポピー→ケシ

カ

カイガラサルビア　*Molucella laevis*　84
カエデ（*Acer*）　71, 112
　　イロハモミジ 'ディセクトゥム'　*A. palmatum* 'Dissectum',（*A. palmatum* var. *dissectum*）　84
　　イロハモミジ 'リネアリローバム'　*A. palmatum linearilobum*,（*A. palmatum* 'Linearilobum', *A. palmatum* 'Scolopendrifolum'）　8

イヌラ→オグルマ
イノデ　*Polystichum*
　　ポリスティクム・セティフェルム　*P. setiferum*　1
　　ポリスティクム・フィリクス-フェミナ　*P. filix-femina*　59
イブキ→ビャクシン
イラクサ　(*Urtica*)　19, 121; 40, 45
イロハモミジ→カエデ

ウ

ヴァレリアナ・ドイカ　(*Valeriana doica*)　40
ウィオラ→スミレ
ウィブルヌム→ガマズミ
ウェルバスクム→モウズイカ
ウェロニカ→クワガタソウ
ウシノケグサ 'グラウカ'　*Festuca glauca, Festuca ovina glauca*, (*Festuca ovina* 'Glauca')
　81, 90, 2
ウシノシタグサ　*Anchusa*
　　アンクサ・アズレア（アンクサ・イタリカ）　*A. azurea*, (*A. italica*)　129
　　アンクサ・オッフィキナリス　*A. officinalis*　129
ウスベニアオイ→ゼニアオイ
ウチワサボテン　*Opuntia*　25
ウバユリ　*Cardiocrinum*　57
　　ヒマラヤウバユリ　(*C. giganteum*)　57
ウンビリクス・ルペストリス　(*Umbilicus rupestris*)　114; 25

エ

エウコミス　*Eucomis*
　　エウコミス・ビコロル　*E. bicolor*　84
　　エウコミス・プンクタタ　*E. punctata* (*E. comosa*)　84
エウパトリウム・カンナビウム　*Eupatorium cannabinum*　80
エキウム・ウルガレ　*Echium vulgare*　129
エニシダ　(*Cytisus*)　71
　　キティスス・バッタンディエリ　*C. battandieri*　82
エピパクティス・ギガンテア　*Epipactis gigantea*　86
エリカ→ブリュイエール
エリムス・アレナリウス 'グラウクス'　*Elymus arenarius* 'Glaucus'　82
エリンギウム　(*Eryngium*)　23
エレムルス　*Eremurus*　44, 57, 72; 2, 73
　　エレムルス・ヒマライクス　(*E. himalaicus*)　51
　　エレムルス・ロブストゥス　*E. robustus*　57; 6
　　エレムルス 'ロイターズ・ハイブリッド'　*E. 'Ruiter's hybrids'*　86

ドイツアヤメ 'オレンジ・パレード'　*I. germanica* 'Orange Parade'　86
　　　ドイツアヤメ 'ダスキー・ダンサー'　*I. germanica* 'Dusky Dancer'　82
　　　ドイツアヤメ 'タンジェリン・スカイ'　*I. germanica* 'Tangerine Sky'　86
アラウカリア・ルレイ　*Araucaria rulei*　119
アラゲシュンギク→キク
アラセイトウ　(*Matthiola*)　114
アリウム　*Allium*　113
　　　アリウム・ギガンテウム　*A. giganteum*　1, 2
　　　アリウム・クリストフィー　*A. christophii*　82; 1
　　　アリウム・スファエロケファロン　*A. sphaerocephalon*　2
　　　リーキ　*A. porrum*, (*A. ampeloprasum* Porrum Group)　2
アリッスム・マリティムム・プロクンベンス 'スノークロス'　(*Alyssum maritimum procumbens* 'Snow-Cloth', *Lobularia maritima* 'Snow-Cloth')　80
アルガニア・スピノサ　(*Argania spinosa*)　48
アルクトティス（アフリカンデイジー）　*Arctotis*　45, 105
アルケミラ→ハゴロモグサ
アルストレメリア→ユリズイセン
アルテミシア→ヨモギ
アルブトゥス・ウネド　*Arbutus unedo*　103, 105; 80, 82
アルム　(*Arum*)　5, 6; 14
　　　アルム・イタリクム　*A. italicum*　84
アルンクス・シルウェストリス　*Aruncus sylvestris* (*Aruncus dioicus*)　84; 72
アレチマツヨイグサ→マツヨイグサ
アンクサ→ウシノシタグサ
アンゲリカ→シシウド
アンティリヌム→キンギョソウ
アンテミス→ローマカミツレ

イ
イギリスナラ→コナラ
イグサ　(*Juncus*)　34
イタドリ→タデ
イチゴツナギ　(*Poa*)　136
イチジク　*Ficus*　19
イトシャジン→ホタルブクロ
イトススキ→ススキ
イヌゴマ　*Stachys*
　　　スタキス・ラナタ　*S. lanata*, (*S. byzantina*)　71
　　　スタキス・ラナタ 'シルヴァー・カーペット'　*S. lanata* 'Silver Carpet', (*S. byzantina* 'Silver Carpet')　82
　　　スタキス・レクタ　*S. recta*　131
イヌサフラン　(*Colchicum*)　45; 45

オニサルヴィア・ターケスタニカ　S. sclarea var. turkestanica, S. sclarea 'Turkestanica'　79, 82
　　　サルウィア・スペルバ　S. superba, (S. ×superba)　79
　　　サルウィア・スペルバ 'オストフリースランド'　S. ×superba 'Ostfriesland'　82
　　　サルウィア・プラテンシス　S. pratensis　70
　　　サルウィア・ミクロフィラ　S. microphylla　88
　　　ビロードアキギリ　S. argentea　90
アキザキフクジュソウ→フクジュソウ
アキタブキ→フキ
アキノキリンソウ　Solidago
　　　カナダアキノキリンソウ　S. Canadensis　131
　　　ソリダゴ・ギガンテア　S. gigantea　131
　　　ソリダゴ・ウィルガウレア　S. virgaurea　131
アケビ　Akebia quinata　82
アサギリソウ→ヨモギ
アザミ　Cirsium　47, 54, 68: 11 ［アザミ (Cirsium) は "cirse" だが、原書では "chardon" と呼ぶ場合が多い。"chardon" はアザミ属のほか、ヒレアザミ属 (Carduus) やチョウセンアザミ属 (Cynara) など複数の属にまたがる総称］
アザレア　Azalea, (Rhododendron)　["Azalea" は園芸上の分類で、分類上はシャクナゲ属 (Rhododendron) になる]
　　　アザレア 'ヴィルヘルム三世'　A. 'Wilhelm III'　86
　　　アザレア 'タナビニ'　A. 'Tanabini'　86
　　　アザレア 'フレイム'　A. 'Flame'　86
　　　アザレア 'ベートーヴェン'　A. hybride 'Beethoven'　8
　　　レンゲツツジ 'オレンジ・ビューティー'　A. japonicum 'Orange Beauty'　86
アジサイ　(Hydrangea)　6, 48, 49
アシュ　(Apium + Helosciadium etc.)　50 ["ache" はセリ科植物の数種の総称。なかでもオランダミツバ (Apium) を指す]
アスター 'カラー・カーペット' (アステル)　Aster 'Color Carpet'　80
アナカンプティス・ピラミダリス　Anacamptis pyramidalis　114; 91
アナファリス→ヤマハハコ
アブラナ　(Brassica)　67, 70, 133
アマ　Linum
　　　アマ　L. usitatissimum　129
　　　シュッコンアマ 'コエルレウム'　L. perenne 'Coeruleum'　82
アマランサス (アマラントゥス、ヒユ)　Amaranthus　67, 70
アメリカサイカチ 'サンバースト'　Gleditsia triacanthos 'Sunburst'　92
アメリカザイフリボク→ザイフリボク
アメリカセンノウ→センノウ
アヤメ (アイリス、イリス)　Iris
　　　キショウブ　(I. pseudacorus)　29
　　　ドイツアヤメ (ジャーマンアイリス)　I. germanica　84, 86; 55

植物リスト

＊本書に登場する植物の和名および学名を五十音順に記す。1, 2, 3 …は本文の、1, 2, 3 …はカラー図版のページ数を示す。

＊以下のリストでは、おもに種が並べてあるが、同属の種が二つ以上ある場合は種を属の下位にまとめたため、同じ階梯に種と属、ときに連や科といった複数の階梯が混在していることをお断りしておく。属の下位にまとめてある種も、種名で引けば属名が記してある（ソリダゴ・ギガンテアを引いた場合、ソリダゴの項目に行き当たる。そこに「ソリダゴ→アキノキリンソウ」と記しているので、アキノキリンソウを見ていただければ下位項目にソリダゴ・ギガンテアがある）。

＊原則として原書の表記にしたがい、それが異名にあたる場合も、原書どおりに表記した後、丸括弧内に流通している学名を付した。なお原書で仏名しか記載のないものは丸括弧内に学名を付している。なるべく和名を採用するようにしたが、和名の定まっていないものは学名の音写とする。庭園論という本書の性格上、一部例外を除いて、すでに広く流通している読みがある場合はそれにしたがったうえで（アカントゥス→アカンサス、エウフォルビア→ユーフォルビア）音写は丸括弧内に記し、和名以上に音写が流通している場合は音写を採用した（デルフィニウムあるいはオオヒエンソウ→デルフィニウム）。かなり変則的になるが、仏名が属をまたぐ場合は、例外的に仏名の音写のもとに種をまとめている場合がある（ジュネ、ブリュイエールなど）。

＊種名と下位分類（変種名など）をつなぐ場合や、種間交雑種をあらわすクロス（×）なども、属名と種小名のつなぎかた同様に中黒（・）でつなぎ（サルウィア×スペルバ→サルウィア・スペルバ）、種名に和名がある場合は和名に置き換えている（ルナリア・アンヌア var. アルバ→ゴウダソウ・アルバ）。和名と属名、下位分類と種小名の混同に注意されたい。

＊訳出にあたってはおもに、相賀徹夫『園芸植物大事典』（全六巻、小学館、1988-1990年）、クリストファー・ブリッケル編『A-Z 園芸植物百科事典』（横井政人監訳、誠文堂新光社、2003年〔*RHS A-Z Encyclopedia of Garden Plants*, London, Dorling Kindersley, 1996〕）、Geoff Burnie *et al., Botanica: Enchclopédie de botanique & d'horticulture, plus de 10000 plantes du monde entier* (tra. Phillippe Bonduel *et al.*, Potsdam, h. f. ullmann, 2005〔*Botanica*, Sydney, Randam House Australia, 2003〕）を参照した。学名の音写にかんしては、日本植物分類学会「ラテン語の発音及びカナ文字化」（『日本植物分類学会会報』第3号、1953年、pp.1-3）を参照した。

ア

アーティチョーク→チョウセンアザミ
アウェナ→カラスムギ
アエスクルス・パルウィフロラ　*Aesculus parviflora*　1
アカエナ・ノウァエ-ゼランディアエ　*Acaena novae-zelandiae*　88
アカザ　*Chenopodium*　67, 70, 131
アカシア　*Acacia*　20, 43, 53
　　アカシア・キクロプス　*A. cyclops*　20; 23
　　アカシア・メラノクシロン　*A. melanoxylon*　20
　　フサアカシア（ミモザ）（*A. dealbata*）　103
アカバナ　（*Epilobium*）　71; 89
アカンサス（アカントゥス、ハアザミ）　*Acanthus*　54, 57, 58, 103, 104
　　アカンサス・アカンティフォリア　*A. acanthifolia*　57
　　アカンサス・モリス（ハアザミ）　*A. mollis*　57, 84, 104, 105; 82
アキギリ（サルウィア、サルヴィア、サルビア）　*Salvia*　100
　　オニサルヴィア　*S. sclarea*　47, 54, 67, 77, 131, 134; 95

著者略歴

(Gilles Clément)

1943年フランス,クルーズ県生まれ.庭師,修景家,小説家.植物にとどまらず生物全般についての造詣も深く,カメルーン北部で蛾の新種(*Bunaeopsis clementi*)を発見している.庭に植物の動きをとり入れ,その変化と多様性を重視する手法はきわめて特異なもの.現在,ヴェルサイユ国立高等造園学校名誉教授.代表的な庭・公園に,アンドレ・シトロエン公園(パリ,1986-92, 1992-98),アンリ・マティス公園(リール,1990-95),レイヨルの園(レイヨル゠カナデル゠シュル゠メール,1989-1994)などがある.著書として,庭園論に『動いている庭』(1991),『惑星という庭』(1999),『第三風景宣言』(笠間直穂子訳,共和国,2024[原書2004]),講演録に『庭,風景,自然のひらめき』(2011),『庭師と旅人』(エマニュエル・マレス編,秋山研吉訳,あいり出版,2021).小説に『トマと旅人』(1997)ほか多数.

訳者略歴

山内朋樹〈やまうち・ともき〉1978年兵庫県生まれ.京都大学大学院人間・環境学研究科博士課程指導認定退学の後,京都教育大学教員.庭師.専門は美学.ジル・クレマンを軸に広く庭園の思想と実践を考察している.また,在学中に庭師をはじめ,研究の傍ら独立.制作物のかたちの論理を物体の配置や作業プロセスの分析から探求している.著書に『庭のかたちが生まれるとき』(フィルムアート社,2023),共著に『ライティングの哲学』(星海社,2021),訳書に『デレク・ジャーマンの庭』(創元社,2024).

ジル・クレマン
動いている庭
山内朋樹訳

2015年 2月25日　第 1 刷発行
2025年 3月31日　第 7 刷発行

発行所　株式会社 みすず書房
〒113-0033 東京都文京区本郷2丁目20-7
電話 03-3814-0131（営業）03-3815-9181（編集）
www.msz.co.jp

本文組版　キャップス
本文・口絵印刷所　加藤文明社
扉・表紙・カバー印刷所　リヒトプランニング
製本所　誠製本

© 2015 in Japan by Misuzu Shobo
Printed in Japan
ISBN 978-4-622-07859-3
［うごいているにわ］
落丁・乱丁本はお取替えいたします

建築を考える	P. ツムトア 鈴木仁子訳	3200
空気感（アトモスフェア）	P. ツムトア 鈴木仁子訳	3400
サードプレイス コミュニティの核になる「とびきり居心地よい場所」	R. オルデンバーグ 忠平美幸訳	4200
デザインとヴィジュアル・コミュニケーション	B. ムナーリ 萱野有美訳	3600
自然は導く 人と世界の関係を変えるナチュラル・ナビゲーション	H. ギャティ 岩崎晋也訳	3000
野生の思考	C. レヴィ＝ストロース 大橋保夫訳	4800
レジリエンス思考 変わりゆく環境と生きる	B. ウォーカー／D. ソルト 黒川耕大訳	3600
グリーン経済学 つながっているけど、絡み合いすぎて、対立ばかりの世界を解決する環境思考	W. ノードハウス 江口泰子訳	3800

（価格は税別です）

みすず書房

庭とエスキース	奥山淳志	3200
動物たちの家	奥山淳志	2800
きのこのなぐさめ	ロン・リット・ウーン 枇谷玲子・中村冬美訳	3400
マツタケ 不確定な時代を生きる術	A. チン 赤嶺淳訳	4500
反穀物の人類史 国家誕生のディープヒストリー	J. C. スコット 立木勝訳	3800
植物が出現し、気候を変えた	D. ビアリング 西田佐知子訳	3400
小石、地球の来歴を語る	J. ザラシーヴィッチ 江口あとか訳	3000
石を聴く イサム・ノグチの芸術と生涯	H. ヘレーラ 北代美和子訳	6800

(価格は税別です)

みすず書房